高等教育艺术设计精编教材

构成设计

陈 伟 编著

清华大学出版社
北 京

内 容 简 介

本书是一本设计专业的基础教材。从构成的概念、基本技法以及设计创作中的具体应用，由浅入深、循序渐进地阐述知识，启发学生对基本抽象概念、色彩的构成原理以及空间立体概念的理解，并能发挥性地应用。

本书内容主要由构成设计概述、平面构成、色彩构成以及立体构成组成。这些内容都是设计创作爱好者及专业人士必须了解并应熟练掌握的设计知识，这些理论是以后设计创作的基石。

全书图文并茂，通俗易懂，较适合初学者学习。本书可作为本科及专科学生的教材。

本书封面贴有清华大学出版社防伪标签，无标签者不得销售。
版权所有，侵权必究。举报：010-62782989，beiqinquan@tup.tsinghua.edu.cn。

图书在版编目（CIP）数据

构成设计/陈伟编著. — 北京：清华大学出版社，2018（2025.1重印）
（高等教育艺术设计精编教材）
ISBN 978-7-302-48766-1

Ⅰ.①构… Ⅱ.①陈… Ⅲ.①造型设计–高等学校–教材 Ⅳ.①J06

中国版本图书馆CIP数据核字（2017）第272210号

责任编辑：张龙卿
封面设计：徐日强
责任校对：袁　芳
责任印制：沈　露

出版发行：清华大学出版社
网　　址：https://www.tup.com.cn，https://www.wqxuetang.com
地　　址：北京清华大学学研大厦A座
邮　　编：100084
社 总 机：010-83470000
邮　　购：010-62786544
投稿与读者服务：010-62776969，c-service@tup.tsinghua.edu.cn
质量反馈：010-62772015，zhiliang@tup.tsinghua.edu.cn
印 装 者：涿州市般润文化传播有限公司
经　　销：全国新华书店
开　　本：210mm×285mm　印　张：12.5　字　数：358千字
版　　次：2018年1月第1版　印　次：2025年1月第7次印刷
定　　价：69.00元

产品编号：076474-02

前　言

"构成设计"并不是为大学生而设置的一个"专有名词",而是一种建立在解构、重构基础上的造型方法。用形、色、体等构成要素研究设计造型的一般规律和方法,是按照一定的构成原则组成合乎目的性的美好形象和色彩的一种新的形体,广泛地应用于现代科技、美学设计等诸多领域中。

构成设计又是一种创造性思维活动,能挖掘设计者的潜力和聪明才智,还能认识自身,为我们自由去创作提供超强想象力和创造力的空间。培养学生和设计师的逻辑思维与形象思维的能力,更深入地拓展新的设计语言、手段和领域。

构成设计与现代设计有着有机的联系,是设计的初级阶段,但也是设计艺术性的必经之路,只有在初级过程中加以提炼,才能逐渐走向完善、完美。构成并不等于设计,因为它是去掉了时代性、地方性、社会性和生产性诸多方面的纯粹的构成活动。

平面构成是在"长""宽"二维空间中,通过一些点、线、面等的构成形式和一些美的构成原则去组成一种和谐的美的形体。重视事物内部结构的解体、重组规律的探讨,把美学、哲学观点应用于诸多领域。色彩构成是在特定的空间中,通过色彩原理和一些美的构成原则去组成一种和谐的美的形体,并用色彩加以渲染,达到设计的目的。重视色彩的组合规律的探讨,把色彩美学观点应用于诸多领域。立体构成是在"长""宽""高"三维空间中,通过一些点、线、面、体等的构成形式和一些美的构成原则去组成一种和谐的美的形体。重视物体结构的解体、重组规律的探讨,把美学、哲学观点应用于诸多领域,回归到艺术与实用高度结合的设计理念上来。在20世纪70年代构成设计已经应用于工业设计、建筑设计、纺织印染、时装设计、书籍装帧、舞台美术、商业美术以及视觉传达设计等诸多领域,成为这些专业必修的基础课之一。

构成设计也是一种"训练"的课程,通过一系列有针对性的培训,使学生具有一定审美的形象思维能力和创造设计能力。特别是通过较抽象的形式美法则的培养,达到一种敏感性和敏锐性,能反映现代人生活方式和审美理想的一种较科学的方式方法。

现代科技高速发展,构成设计课也可以通过计算机、摄影等技术进行艺术处理。但也得要有成熟和超群的设计师的奇思妙想、独特的视觉美感才能完成。因此,必要的动手操作也是需要的,不能完全放弃亲手操作。

为了适应诸多设计类专业的学生及具有一定基础的设计爱好者的需要,本书从一定的理论高度将设计创作和制作相结合,运用中、外各设计大师的成名之作和教学中的案例,以图文并茂的形式,有针对性地介绍构成设计的基础技法与技巧,使学习者能通过实践来明确体会构成设计在诸多设计领域中基础的内涵和要领,并努力符合设计和自己的创作意图,为以后进入真正的设计领域打下坚实的基础,给有志投身于设计事业的广大青年朋友一

定的指导与启示。

　　本书除了编著者自身总结的理论和各种图片资料外,为了阐述其理论观点,还收录了大量中、外著名艺术家和设计名师的构成作品和设计作品,在此编著者向这些中、外艺术家和设计名师表示由衷的敬意。同时,在撰写过程中得到很多老师和设计师的大力支持,在此一并表示感谢。

　　由于编著者的水平有限,不足之处还请广大读者、专家、学者给予批评、指正。

<div style="text-align:right">编著者
2017 年 5 月</div>

目 录

第1章 构成设计概述

1.1 构成的基本知识 ··· 1
1.1.1 构成的起源 ··1
1.1.2 构成的含义与目的 ··3
1.1.3 构成的分类 ··4
1.2 构成的思维方式 ··· 4
1.3 构成的学习方法 ··· 8
思考与练习 ·· 10

第2章 平面构成

2.1 平面构成的基本要素——点 ··································· 11
2.1.1 点的基本概念 ··11
2.1.2 点的性质与作用 ···12
2.1.3 点的性格表现 ··16
思考与练习 ·· 17
2.2 平面构成的基本要素——线 ··································· 18
2.2.1 线的基本概念 ··18
2.2.2 线的性质与作用 ···19
2.2.3 线的种类与性格特征 ··23
思考与练习 ·· 25
2.3 平面构成的基本要素——面 ··································· 25
2.3.1 面的基本概念 ··26
2.3.2 面的性质与作用 ···27
2.3.3 面的种类与性格特点 ··30
2.3.4 图与底互换原理 ···34
思考与练习 ·· 35
2.4 平面构成中的形态变化 ··· 36
2.4.1 形态与心理感受 ···36
2.4.2 层次 ···37
2.4.3 空间 ···38

2.4.4　视角···41
　　2.4.5　构图···42
　　2.4.6　运动···46
　　2.4.7　变形···47
　　2.4.8　质感···52
思考与练习··52
2.5　平面构成中的形式美法则··53
　　2.5.1　对比与统一的构成形式···53
　　2.5.2　对称与平衡的构成···57
　　2.5.3　节奏与韵律的构成···59
　　2.5.4　灵性的虚与实的构成···60
思考与练习··62
2.6　肌理在平面构成中的应用··62
　　2.6.1　肌理的含义、分类、形式及制作技法··63
　　2.6.2　肌理与心理···65
思考与练习··68

第3章　色彩构成

3.1　色彩构成的基本理论··69
　　3.1.1　色彩的生理与物理理论···69
　　3.1.2　色彩的源泉与实践···76
　　3.1.3　色彩的基本属性··78
　　3.1.4　色立体···81
思考与练习··89
3.2　色彩与心理感觉··89
　　3.2.1　色彩的视知觉感受···90
　　3.2.2　色彩的情感···94
　　3.2.3　色彩的联想···98
　　3.2.4　色彩的性格与象征··104
　　3.2.5　色彩的肌理与心理感受··104
思考与练习··105
3.3　色彩对比原理··105

３.3.1 色彩对比的概念 ·· 106
３.3.2 色彩对比的构成原理 ·· 106
３.3.3 色彩对比的形式 ·· 107
思考与练习 ·· 114
3.4 色彩调和原理 ·· 115
３.4.1 色彩调和的概念 ·· 115
３.4.2 色彩调和的形式 ·· 116
思考与练习 ·· 123

第4章　立体构成

4.1 空间立体的基本元素和形态的情感特征 ··· 125
４.1.1 立体构成的基本元素与情感特征 ··· 125
４.1.2 空间立体的基本形态及情感特征 ··· 133
思考与练习 ·· 136
4.2 空间立体的形式美法则及审美感受 ··· 136
４.2.1 立体基本形的含义及构成形式 ·· 137
４.2.2 立体构成与空间结构 ·· 147
４.2.3 立体构成中的对比与统一原理 ·· 152
４.2.4 立体构成中的节奏与韵律原理 ·· 158
４.2.5 立体构成中的平衡与稳定原理 ·· 159
思考与练习 ·· 163
4.3 立体构成的肌理表现 ··· 163
４.3.1 肌理的含义、分类、功能及制作方法 ··································· 165
４.3.2 立体肌理的表现及情感特征 ··· 168
思考与练习 ·· 170
4.4 基本形体的综合构成 ··· 171
４.4.1 线立体形态构成 ·· 171
４.4.2 面立体形态构成 ·· 176
４.4.3 块立体形态构成 ·· 186
思考与练习 ·· 188

参考文献

第 1 章 构成设计概述

学习目标：

本章的学习目标是认识构成（平面构成、色彩构成、立体构成）的含义、所研究的对象和总体目的。在了解构成精髓及前沿动态的基础上，为后面的学习打下一个良好的基础。

学习重点：

通过本章的学习，让学生初步对构成（平面构成、色彩构成、立体构成）的含义作一了解，重点对学生的思维有一个正确的引导，为以后的具体学习及实际应用打下基础。

1.1 构成的基本知识

1.1.1 构成的起源

"构成"一词的最早提出有两种说法：一种是来源于20世纪初抽象美术的"构成主义"（Constructivism）"构成派""构成艺术"。他们首先从雕塑中提出了新的概念——"构成"，进而引申到立体主义的拼贴并转化成三维的抽象构成。前者以俄国构成主义的奠基者罗德琴柯和塔特林为先驱，后者以毕加索为主（图1-1~图1-3）。另一种来源是德国包豪斯学院使用的 GES-TALTUNG 的翻译词汇"构成"。包豪斯的基础教育深受新艺术运动的影响，接受了数位被公认为是当时艺术大师的人物。他们强调现代设计精神，不延续传统美术及其教育方法——具象性再现，代之以用非具象形态和抽象性思维分解形体并进行再构成，同时非常注重材料质感的对比作用，以体现新的造型效果。包豪斯把其前所未有的造型试验方法引入教学中，使其在性情各异、才华不同的学生中引起强烈的反响，从而把学生从传统的美学意识中彻底解放出来，使其建立新观念，激发灵感，培养创造力。包豪斯学院的教学目的就是要培养有创造性的人才，其实，这也是当今各设计院校所追求的目标。当时有影响的公认的大师有克利、康定斯基等（图1-4和图1-5）。

图 1-1 俄国罗德琴柯的作品

图1-2 俄国塔特林的作品

图1-3 大师毕加索的作品

图1-4 大师克利的作品

图1-5 大师康定斯基的作品

从这个意义上讲,"构成"在我国可以追溯到原始社会的彩陶文化中的彩色图形以及被公认为代表中国的龙、凤文化(图1-6和图1-7)。只不过当时不叫"构成"。但从一定意义上讲,在中国这种"构成"设计意识早已出现,并直接应用于创作当中。凤以其结构严谨、色彩对比强烈为主;龙则是把各种动物分解开来,又重新组合成活生生的瑞兽形象,在中国人心目中早已形成不可磨灭的"神"。这种构成设计意识的真谛在中国得到充分的体现(龙是以蛇身为主体,接受了兽类的四脚、马的头、鬣的尾、鱼的鳞和须、鹿的角、狗的爪;凤则是鸿头麟臀、蛇颈鱼尾、鹳颡鸳腮、龙纹龟背、燕颔鸡喙、五色备举)。

图1-6 蛙纹彩陶罐

图1-7 中国的龙、凤

1.1.2 构成的含义与目的

"构成"引入中国已有二十多年的历史了。作为设计的基础课，它经历了一个由陌生、受排斥，到被熟悉、接纳的艰难过程。目前，已成为各艺术院校设计基础课的重要组成部分，并以此培养出很多思维活跃、技术高超的专业设计人才。

随着社会的进步，"构成"作为现代视觉传达的基础理论，必将受到更广泛的欢迎，其含义也越来越丰富。我们可以把构成理解为是一种美的关系的形成。不仅涉及静止的画面组合，而且也延伸到运动的具有时间性质的画面组合。对组合关系的认识、把握、创造以及色彩、空间的美的搭配是构成的关键。事实上，在我们的生活环境中，大到宏观，小到微观，处处都能体现出这种美的组合关系、美的秩序关系、美的逻辑关系。我们把这些关系再重新打散并组合成符合特定目的的新关系，就是"构成"。我们也可以把"构成"理解为"组装"，即把"构成"中的诸要素像机器零件一样按照美的形式法则和合乎目的性的原则进行组装，形成一种新的适合

审美需要的关系。

"构成"是并列于造型艺术和设计实践的一门学科，它以提高美感、发挥个性为目的，传授设计方法和制作技术。其教学内容不是延续传统设计意识，而是基于新理论基础之上。教学目的是培养学生的分析能力和综合思维能力，使思维技巧更丰富，视野更开阔，想象力更超前。因此，对形与色的造型语言、造型方法、造型心理效应的研究极为重要。通过教学，让学生能够亲身去体验，在实践过程中去思考，培养学生新的美感鉴赏力与创造力，为未来造型各专业输送具有计划性、发展性、持续性和创造性的人才（图1-8）。

图1-8 构成的具体应用

1.1.3 构成的分类

"构成"应用于设计艺术的各个领域。一般认为，构成分为平面构成、色彩构成和立体构成三种，共同称为三大构成，它们所研究的对象的角度不同，但相互联系、互为补充，并共同为设计服务（图1-9~图1-11）。

↑ 图1-9 平面构成（学生作品）

↑ 图1-10 色彩构成

↑ 图1-10（续）

↑ 图1-11 立体构成（经典作品）

1.2 构成的思维方式

从前面的论述中，我们了解到"构成"概念产生于20世纪初的第一次世界大战之后。后来在艺术领域强烈的革新思潮中，构成设计艺术产生了巨大的变革。构成设计在德国包豪斯学院的基础教学中率先应用，引导学生勇于探讨形态和材料的关系，并包括视觉和精神两方面的组织活动（这也是一种造型活动），从而开拓学生的思维、培养学生的个性。构成设计以后渐渐成为各大艺术院校中必修的基础课。

人类认识事物的第一次飞跃是从具象到抽象，

即从具体的诸如苹果、柿子等物体中，抽象出类似"圆形"这样的概念，从而用圆形代表这类物体。从辩证唯物主义认识论的角度讲，圆形是与圆相关的一切具象物体的共性。其他类似三角形、梯形等概念也是一样，是对类似于这些形状的物体的概括总结。构成就是在这一基础上进行的人类认识事物的第二次飞跃，是把这些抽象的形状上升到理性的阶段，然后再根据设计师自己的意图加以分解组合并配以适当色彩的应用，从而形成新的合乎审美需求的美的图形。因此，构成遵循的是抽象的思维方式，用抽象的视觉语言表达理性美并赋予其美学的含义。其具体的思维过程是具象（人类认识事物的第一阶段）→理性→抽象→再具象→再抽象→返回到理性，后一种理性是高于前一种理性的。这样循环往复，呈螺旋式上升的趋势，使人类认识事物的水平不断提升（图1-12）。

🔶 图1-12 构成的思维方式

1. 从具象到理性

从具象到理性是人类认识事物的第一阶段，是构成思维过程的简单抽象阶段，也是以后继续深入研究的基础阶段。在这个初级阶段的认识过程中，人类也经历了漫长而艰苦的过程，这也是人类认识事物的一次大的飞跃。人类有比其他动物更加发达的大脑。有了这一次质的飞跃，人类探索的潜力就更加广阔了，也不会只停留在这一单纯的阶段，必定向着更高的阶段迈进。

从具象到理性这一阶段中，其主要特征就是从认知到简单抽象。在长期的劳动实践中，人类不断从各种具象的形体和色彩中慢慢感觉到有一种共同的形态及其色彩，这种形态和色彩包含了很多形态及其色彩的共同特点，而又不代表各种具体的形态和色彩。这一发现就为人类以后认识更多的具体形态和色彩提供了依据，同时也打下基础（图1-13）。比如，人们在日常生活中经常看到苹果、柿子和西瓜等形态，而这些形态的共同特征慢慢被人们所认识，后来把它上升到初级理性阶段，用一个"圆形"来表示。而这一圆形是简单抽象出来的共性，它既代表西瓜，也代表苹果，甚至代表所有类似圆形的各种具象形态。而且由此也认识了最基本的色彩元素，为我们对色彩的进一步抽象应用打下基础。再如，在日常生活中，人们见到很多天上的星星、树上的雨珠和草原上的牛羊或者是墙角的蜘蛛网线、树上的枝条和战争用的长矛等，就会从中抽象出它们的共同因素即点和线。这些都是人类认识事物过程中的了不起的突破和飞跃。从此人类就进入一个更高级的抽象阶段，并实现了人类认识事物的第二次飞跃。

🔶 图1-13 从具象到理性

2. 从理性到抽象

从理性到抽象是构成思维过程的高级抽象阶段，是人类认识事物的第二次飞跃，是直接建立在简单抽象的理性基础之上的，构成的研究也就从这里开始。同时也是抛开一切具象因素和实用目的进行纯粹构成的阶段，是运用构成基本规律进行抽象构成并探讨各种可能的视觉形式的阶段。这一阶段是对形态及色彩的组合、重构、变形、质感、肌理等构成基本形式进行认识和理解的阶段。比如，应用简单抽象阶段抽象出的"圆""三角形""梯形""正方形"等单一形态进行一系列的重组、建构，形成一种全新的视觉图形或运动画面，以了解其构成方法。高级抽象阶段就是应用几何形态的点、线、面来进行高级抽象构成的阶段。蒙德里安认为："结构关系是存在于一切事物里的、普遍的'固定关系'，这种内在的结构才是纯粹的不变的'实在'。"按照

构成主义的观点，任何有形的物体都可以归纳为最简化的形式，不论是平面还是立体。然而在视觉表达的领域里，点、线、面是形体归纳的极限。除了几何形态的点、线、面，不可能再有其他更简化的视觉形式。我们应用这些简化到不能再简化的形态来进行重新组合，就是人类认识事物的第二次飞跃。构成之所以应用这些形态，是因为点、线、面具有极端的视觉单纯化和抽象性。应用这些形态去设计新的图形时可以完全不受构成元素具象性的影响和束缚，运用一些构成法则和技法，形成符合目的性的画面。这就要特别注重形态之间的结构和构成关系，这也是构成的目的之所在。

这一阶段主要是训练学生对形态之间的组合的把握，形成直观的感受能力。通过一系列的形式法则，如排列、重构、象征和寓意等构成形式和构成方法的训练，掌握构成的基本规律和构成的不同形式，掌握形态构成关系对设计者意图的表现。这一阶段主要是训练构成形式对视觉的冲击力，而不是图形中的形象因素。因此，这一阶段是抛开一切干扰，采用最简练、非具象化的形态语言来进行构成训练，从而培养学生对形态的敏锐感受能力和视觉表达能力（图1-14）。

3. 从抽象到再具象

从抽象到再具象是构成思维过程的扩展阶段，是从抽象形态的形式法则到具体设计的实际应用，是探讨形象在画面中的组合。这是由于我们不能只停留在构成形式本身，而是要把这些抽象形态进行具体的应用转换，即变为再具象。因为，抽象构成仅仅是一种规律性很强的视觉形式，是理念形态的结构和组合，缺少具象形态的生动性和丰富性，也缺少个性。作为有针对性的实用的构成，最终是要走向个性化具体表现的道路上来，也就是我们常常强调的"形象化"处理规律。只有经过再具象的转换，才能创造出有个性、有艺术感染力的作品来。比如，我们在研究了抽象点的位置、大小、聚散、层次、虚实等规律时，在构成中就可以用类似点的形象所代替，并充分发挥形象的扩展性、生动性的特点，有针对性、目的性地进行重构，以便给人们一种视觉冲击力，最终赋予抽象的构成设计以实际的视觉意义和实用价值。这在平面和立体中都适用。在转换的过程中要进一步对抽象的构成形式从理论到实际的应用进行推敲和完善，从而反过来指导具体的实践活动。

这一阶段主要是训练学生由抽象的形态到具体应用的这种转换能力，从而能很熟练地应用于各种具体的专业设计上。比如除应用于广告、服装、书籍设计外，还应用于影视、动漫方面，可以使学生的思维能从静止的图形上转换到运动的图形上，具有运动画面的一种概念和设计思路。使基础和专业设计之间有一个平稳的过渡，避免基础课学完之后仍然不知道如何进行设计，尤其是带有专业性的设计，使构成真正成为未来各专业设计的基础。

这个实践演练转换阶段仍然是构成的表现形式，只是由于形态的扩展，从理性的点、线、面扩展为不规则的抽象形或具象形，从而使学生丰富和扩展构成的想象力，使构成作品在形式上和内容上得到充实和扩展，完成从基础向专业的过渡。这在色彩的训练中也同样适用（图1-15和图1-16）。

⬆ 图1-14 从理性到抽象

4. 从再具象到再抽象

从再具象到再抽象是构成思维过程的概括、总结的分析阶段，是将抽象到再具象的归纳、丰富和总结。根据马克思辩证唯物论，只有经过从实践到认识，从认识到再实践，从再实践到再认识这样一个循环反复的认识过程，才能把握事物发展的规律，才能使理论得到实践的检验，才能产生正确的理论以指导实践。构成理论的学习也是从认识到实践的循环反复过程。任何一个成功的设计，无不是经过构思、设计、再构思、再设计的循环过程，经过一系列的推敲、修改才能最后完成，否则设计的作品可能是不成熟、不深入、片面的。

再抽象是通过具象应用和转换构成，对转换过程中产生的具体构成形式进行归纳和总结，甚至进行更成熟的综合应用，以达到更强烈的艺术效果，使我们得到更多、更美和富于变化的抽象构成形式。

这一阶段主要使学生学习如何更准确、更丰富、更深刻地表达自己的设计意图，使设计的作品更有说服力、更能发挥自己的个性，从而进一步丰富构成的形式，使构成的应用领域更宽、更广（图1-17）。

图1-15 从抽象到再具象（1）

图1-16 从抽象到再具象（2）

图1-17 从再具象到再抽象

5. 从再抽象到理性（返回）

从再抽象到理性正好完成了一个完整的循环。根据辩证唯物论的发展观点，好像又回到了起点，但是这个起点要比开始的起点高，是更高层次上的起点，它符合螺旋式上升的理论，从而也让我们看到了发展的全过程：由具象形态发展到最初的理论阶段的点、线、面；从理性阶段发展到抽象阶段；从抽象阶段经过扩展发展到再具象阶段，完成了转换；从再具象阶段又发展到再抽象阶段，实现了对形态的概括和总结；又从再抽象阶段返回到理性阶段，是更高层的理性阶段。这时的点、线、面已不是简单的理性形态，而是浓缩了各种视觉形式和技法的新高度的理性形态。我们可以透过这些理性形态，看到它们之间有机的组织和构成形式，领略到其中所蕴含的美感，感受到这些形态的情趣和其中的意境。使人们的心情得到更大的愉悦，从而达到自己理想的设计目的。

这一阶段主要让学生掌握如何使自己的设计作品有更多的信息和巧妙的组合，如何使作品能蕴含更深远的意境，得到更高级的设计作品（图 1-18）。

图 1-18　从再抽象到理性

综上所述，构成的思维方式是一个完整的、系统的、螺旋式上升的统一整体。每一阶段都有特定的要求，只有对基础理论、构成形式、转换过程、本质特征有一个全面、系统的认识和把握，才能对抽象、应用扩展、再抽象最后到理性的全过程进行全面的理解和总体的把握，才能对各领域的设计奠定一个坚实的基础，才能使站在视觉创造和审美的高度不陷于教条、僵化的形式概念中（图 1-19）。

图 1-19　具体设计应用

1.3　构成的学习方法

根据构成思维方式的论述，我们应该有相应的学习方法来配合思维方式的实现，并完成自己的设计。

热爱生活、关心生活中的点点滴滴：我们知道，任何创作都离不开生活。离开生活，创作将成为无源之水、无本之木。无论是具象的还是抽象的设计，都与生活密切相关。我们应拜生活为老师，从自然景观中找到抽象的点、线、面要素，再加入现代思维，创作出具有超前实用的设计作品来。

通过对构成优秀作品的欣赏，提高对构成的学习和认识。人没有鉴赏力，就设计不出高级的作品。

我们对构成的学习,首先要从欣赏开始。俗话说,"见多才能识广",通过对构成的鉴赏,加强对构成的感性认识,还可以将设计成果的实例与相关的理论知识相结合,增强对构成的理解,启发创造性思维。

通过对构成各个阶段的学习,可以深入了解构成的作用与意义。构成的思维方式分为五个阶段,每个阶段都有自己的特点和要求。

通过多媒体现代化教学,能调动起学生的学习兴趣和积极性,使学生了解更多的构成信息,掌握每一阶段的学习要点,深入了解构成的基础知识及其意义,为以后的设计打好基础。

通过命题作业的练习,可以提高学生的思考力和创造力:创造性的作业训练是发展创造力和思考能力的必要途径。通过命题练习,每一个学生都能体会到不同阶段的要求和设计意图,从而循序渐进地提高学生的思维能力和创造能力。比如,以某一音乐为启发,设计以线为主的构成练习,锻炼学生的节奏感和韵律感,可以提高学生的分析能力和思考能力。

学习中要充分发挥学生的个性,个性在创作中是非常重要的。个性是创作的灵魂,是不同于其他作品的活的东西。如果不能把每个学生的生活经历和各种差异发挥出来,教育将是失败的。学生在练习中也不能被某些教师的习惯和技巧影响太深,从而受教师这些想法和构思的束缚。学生应在教师的启发下,大胆构思,勇于开拓,充分挖掘出自己的潜力,使平面构成的学习能真正培养自己的想象力和创造力,以便在以后的各个艺术领域中发挥基础性作用(图1-20~图1-22)。

图1-20 自然景观

图1-21 启发思维(偶然性)

图 1-22 创造性思维

思考与练习

1. 理解"构成""平面构成""色彩构成""立体构成"的含义及其作用,并仔细观察日常生活中的各种形态。
2. 通过临摹一些优秀的构成作品,理解三大构成思维模式的几个阶段,并能适当地加以掌握。
3. 如何根据思维特征理解其对应的学习方法,建立起自己认为有效的学习方法?

第 2 章 平面构成

学习目标：

通过本章的学习，使学生在掌握构成的基本要素——点、线、面"形态要素""形式美法则"及"肌理"的概念、性质和形式的基础上，能在各艺术领域中加以灵活地应用。

学习重点：

本章的学习重点是在掌握点、线、面"形态要素""形式美法则"及"肌理"的基本概念、性质的前提下，理解平面构成中的点、线、面的形式和错觉以及在设计中的应用。

2.1 平面构成的基本要素——点

2.1.1 点的基本概念

在日常生活中，我们经常会感受到某些形态在特定的环境下有一种点的感觉。这种感觉是相对而言的，相对于自然界来说，一些较大的形态也有一种点的感觉，比如天上的星星，海中的船只，从卫星上拍摄的地形资料，还有动画片中远处的人物、树木和房舍等（图2-1）。在造型艺术中，相对于线与面，点是最小的单位，是将具体形态缩小到一定程度的表现。在艺术领域中，艺术家把点作为表现语言的抽象化运用，通过大小、聚集、虚实、方向等形式的变化使之体现一定的性格特征，具有一种抽象含义。比如中国画中点染方法的应用，力求达到形神兼备的境界（图2-2）；西方印象派画家梵·高等人将美术创作表现语言之一的笔触应用在作品中，使作品表现得淋漓尽致（图2-3），给人一种耳目一新的感觉，甚至提升到美学的高度。

⬆ 图 2-1 天上的繁星

⬆ 图 2-2 国画作品

⬆ 图 2-3 大师梵·高的作品

那么，什么是点呢？康定斯基认为，"点是最简洁的形态"，而且点也是一切形态的基础。从几何意义上讲，点没有大小，只有位置，没有长度和宽度，是线的开端和终结，是两线的交点，是概念化的表现。从造型意义上讲，点必须有形象存在才是可见的。因此，它具有独立的大小、形状和色彩，是具有空间位置的视觉单位，它没有上下、左右的连续性和方向性，其大小绝不允许超越当作视觉单位的点的限度，超越这个限度就失去了点的性质，而成为面了。要具体划分其界限，必须从它们所处的具体位置的对比关系来确定。如宇宙空间银河系中的太阳，体积是地球的130万倍，但我们每天观察到的太阳只是一个点的感觉，这是因为天体整体框架的比例关系给人们造成的印象。再如大海中的孤舟、天空中的繁星等，对人们来说都是这种感觉（图2-4）。

↑ 图 2-4　天体图片

2.1.2　点的性质与作用

点是构成形态的最小单位，在画面中它具有以下几方面的性质与作用。

1. 点的独立性

点容易形成视觉中心。在画面中具有重要地位，避免被其他形同化的性质，并起到突出、强调的作用。一般情况下，人们的注意力始终会放在占有"力"的空间位置上。单个点无论在什么位置上都会成为视觉中心，也是力场的中心。人们的视线就会主动集中在这一点上，引起观者的注意。但单独的点本身并没有上下、左右的连续性，只有视觉上的聚集性。因此，点让人们感觉到内在的力量和扩散的潜能，并作用于周围的空间，在人们的心理上会造成紧张感和舒适感（图2-5和图2-6）。

↑ 图 2-5　学生作品（1）

↑ 图 2-6　学生作品（2）

🔸 图 2-6（续）

2. 点的定位性

点的另一个特性是其定位性。由于几何形中的点在视觉上具有收缩性，可以把人们的视觉向点的中心集中，具有一种"向心力"，可以引起观者更大的关注，可以相对稳定人的视线，具有定位功能。对于画面中不规则的点，由于面积相对较小，边缘在视觉上容易产生模糊，也有向圆形靠拢的感觉，同样能造成圆心点的定位性。

在艺术设计中，运用点的高度抽象、简洁的属性和向心力的特征，可在静止画面中或在运动画面中作视觉上的定位性设计（图 2-7）。

🔸 图 2-7　广告作品

3. 点的张力性

因为点是"力"的中心，因此，点的另一个特性就是"张力性"。当画面中只有一个点时，除了独立性、定位性特征之外，还有"张力"作用。人们的视线就会集中在这一点上，使人具有紧张感，在心理上会产生扩张感。当画面中出现两个点时，其张力作用就会体现在两点的连线上，在视觉上会有一种无形的线的感觉。从力学角度上讲，是把视觉力一分为二，出现了长度和隐晦的方向性，一种内在的能量在两点之间产生了特殊的张力，直接影响其中的空间。当画面中出现大小不同的两点时，人们由于视觉习惯会首先注意到占优势的一点，然后向劣势的一点滑动和转移。这样就会自然形成一个方向感，引导人们去观看某一形态。如果在画面设计中，有意设计或要引导观众去观看相应的对象时，就会用到这种方法来暗示观众的视线。当画面出现三个点并在三条轴线上平均散开时，点的视线作用就表现为一个三角形的场的关系，距离较近的点，其引力比距离较远的点要强大（图 2-8~图 2-11）。

🔸 图 2-8　画面中有一个点的作用

🔸 图 2-9　画面中有两个点的作用

🔸 图 2-10　画面中有一个大点和一个小点的作用

图 2-11　画面中有三个点的作用

4. 点的点缀性

由于点的形态既具有灵活性又具有多样性，因此，点可以极大地丰富画面设计的视觉效果。如"万绿丛中一点红"中的这一点红无论从面积对比上还是色彩对比上都显示了大自然的生机勃勃。从理论上讲，这个点具有高度的抽象性。比如服装上的纽扣、电线杆上的小鸟，无不具有点的点缀性的特征。

"点缀"的作品是充分应用点的视觉特征对画面进行构成的重要方法。如在大面积的形态上，为了打破大面积造成的单调，又不打破大面积的效果，可以应用"点缀"的方法来解决。在大面积形态上，以一定面积、层次、色彩的关系对构成手法加以丰富，会收到良好的视觉效果。如果局部使用点或小面积的点缀，会对黑白画面起到调节补充作用（图 2-12）。

图 2-12　点的点缀性

5. 点的虚线性和虚面性

点在一条线上等间隔地排列，会产生线的感觉。无论何种形态的点，在移动和组合中可在视觉上产生强烈的动感和律动感，并可产生虚线的感觉。如果点在大小上渐次变化，可产生速度感和空间感，这也是空间感表现的重要手段之一。如果这些虚线再上下、左右间隔性地排列，则会产生虚面感。大而疏的点等间隔排列，看起来较为轻松、舒畅，是空间效应的结果；小而密的点等间隔排列，有很强的包容性。多数点处于分散状态而不加以排列时，我们可视其为暗示的面。与实面相比，应处于后面的层次中，以丰富画面的内容和增强空间感。

在平面构成中，我们理解了这种点的特性后，应转入扩展阶段，把这些单纯的点以形象所代替，既增强其生动性、可观赏性，又有一种规律性的规则在里面，使人感觉心情愉悦，不至于有"乱"的感觉。有时在构成和设计中需要增强一种灰线和灰面时，就可应用点的虚线性和虚面性的特征，在保持原形态线或面的同时，对线或面进行虚化处理，使其若隐若现，赋予静止画面或运动画面一种强烈的视觉表现力（图 2-13 和图 2-14）。

图 2-13　点的虚线性和虚面性（1）

图 2-14　点的虚线性和虚面性（2）

6. 点的错觉性

我们在研究点的错觉性时，首先要搞清楚错觉性的含义与作用。在日常生活中，我们会遇到很多错觉的现象。例如我们乘车时，会感觉到身边的树木和大地在缓慢地向后移动，而车不动，这种错觉是由于参照物不同而造成的，这种现象已经被物理学解释了。再比如，法国国旗红、白、蓝三色的面

积比例为 30：33：37，但在视觉上感觉到面积是相同的，这是由于色彩在视觉上造成的错觉，这种现象被色彩学解决了。但是，还有一些错觉现象却无法解释。比如，《论语·两小儿辩日》中所说的：一小儿认为，日初时离人近，而日中时远。另一小儿认为，日初时远，而日中时近。这种错觉也是在视觉的综合分析下产生的。因为，视觉产生的原理是当光线进入眼球时，透过视觉的群化法则，以及图底概念、完整理论等视觉特征，才能使我们判断出影像的时间、空间、安全、危险、平衡、不平衡、美或丑等，从而进行分析、思考与创造，这是产生错觉的原因所在。

但在造型、视觉艺术中，这种错觉能使人产生好奇心，以达到身心的愉悦。因此，错觉是指与实际事物不相一致的现象。构成基本要素中，点的位置随着其色彩、明度和环境条件等方面的变化，会产生远近、大小等变化的错觉。比如当方框内的点的形象在其周围加上适当形象时，便会产生一种体的感觉，从而失去了点的特性（图 2-15）。

🔸 图 2-15　点的错觉（1）

在适当的空间里，原来具有点的性质，若在其形内加上其他造型因素时，其点的形象受到损失，则会使其失去点的形象，从而产生面的感觉（图 2-16）。

🔸 图 2-16　点的错觉（2）

当点周围环境对比发生变化时，也会增强或丧失点的特征（图 2-17）。

🔸 图 2-17　点的错觉（3）

当两个同样大小的黑白点分别放在白纸上和黑纸上，由于明度的不同，人们感觉到黑纸上的白点比白纸上的黑点要大些（图 2-18）。

🔸 图 2-18　点的错觉（4）

同样大小的点在周围的点大小不同时，就会产生两个点大小不同的错觉（图 2-19）。

🔸 图 2-19　点的错觉（5）

当同一大小的两点在一个夹角中，会产生大小不同的错觉（图 2-20）。

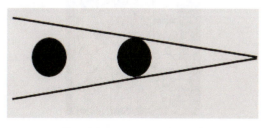

🔸 图 2-20　点的错觉（6）

由于空间对比关系不同，同一大小的两点会产生大小不同的错觉（图2-21）。

图2-21 点的错觉（7）

所有这些都是视觉做出的错误判断，使人们产生心理上的触觉，并能引起观众的好奇心，设计时应用这些错觉，会产生意想不到的效果（图2-22）。

图2-22 毕加索及其作品

2.1.3 点的性格表现

任何事物都具有情感，即使是无生命的形态，因为人的本质是有感情的。无论我们所见到的是平常的形态还是特殊的形态，都有其美的一面。构成基本要素点也不例外，不同形态的点表达不同的情感。点的不同形态往往能引起人们对自然物的一些联想，并进行某种情感的传递。因此，不同的点有不同的情感。这里我们把动漫点的性格表现分为两种类型，即具象点的性格表现和抽象点的性格表现。

1. 具象点的性格表现

由于造型艺术中点是有形象的，这种形象来自于日常生活中；也由于人类是高级的感情动物，就不可避免地会对某些事物产生联想。具象点的空间位置在不失去点的性质时，各种具体事物会引起人们不同的欲望和感受，其性格就隐藏在其中。因为，这些具象形态能传递某些信息，使人深信不疑。比如，在画面中有许多橘子和香蕉时，就会使人联想到水果，有一种想吃的欲望，从而产生美感，其性格就表现得很亲切；如果是许多螺丝钉时，就会使人联想到工业，有一种冰冷的感觉，其性格就表现得冷酷、实用。同样，有其他不同的图案时，也会带给人们不一样的感觉（图2-23）。

图2-23 具象点的性格表现

图 2-23（续）

图 2-24（续）

2. 抽象点的性格表现

"抽象"是人们抓住事物共性和本质特点所总结概括出来的。不同抽象形态的点有不同的性格表现。如方形点具有坚实、规整、静止和稳定之感；圆形点具有饱满、运动、充实和不稳定之感；三角形点具有尖锐、女性化特征，其中正三角形有稳定之感，倒三角形具有极不稳定之感；多边形点具有紧张、躁动和活泼之感；不规则点具有自由、随意之感等。如果我们有意识地把不同形态的点经过精心组织来反映不同的心理效应和情态，并将使其与相应的构成画面中的各种意象相呼应，那么就使作品有了精神，有了情绪表现，使之更具有生命力（图 2-24 和图 2-25）。

图 2-25 经典作品（2）

图 2-24 经典作品（1）

思考与练习

1. 认真思考平面构成中点的含义、性质、在画面中的作用以及在实践中的具体应用。

2．通过自己的学习，结合自己的经历和对点的认识和理解，应用点构成的规则，做 4 张点的构成练习。

要求：

(1) 题材、内容不定，要有积极意义。

(2) 形式不限，但能充分地表达所要表现的主题。

(3) 点的分量在整个画面中要占到 75% 以上。

(4) 可以用少量的线和面来点缀画面，以丰富画面。

(5) 要突出自己的个性，充分利用其法则深入地表现主题思想。

(6) 画面尺寸为 10cm×10cm。

(7) 纸张数量为 4 张。

(8) 画好后将其贴在 4 开的卡纸上。

(9) 画面整洁，不得有污点。

2.2 平面构成的基本要素——线

在日常生活中，马路两边电线杆和电线杆上的电线、远处的树林、天上的彗星尾巴以及喷气式飞机所喷的烟雾，都会给我们一种线的感觉。这些形态或以静止的、或以运动的方式存在于自然环境中。从绘画角度讲，线条是人类无中生有创造出来的多功能的绘画表现手段。人们在长期的实践认识中，将线条的形式感和事物的性能结合起来而产生种种联想，使线条变得有生命力。因此，线条是视觉感性和分析理性相统一的表现。下面就从线的基本概念、性质与作用以及性格特征和运动构成几方面加以详细阐述（图 2-26 和图 2-27）。

图 2-26 自然形态（1）

图 2-26（续）

图 2-27 人工形态（1）

2.2.1 线的基本概念

线相对于点与面来说是最活跃、最富变化、最具个性的构成元素。在设计中，线的认识更具有广泛的意义，使之成为视觉上不可取代的构成元素之一。

从几何学的角度讲，康定斯基认为："线是点运动的轨迹……线产生于运动，而且产生于点自身隐藏的绝对静止被破坏之后。这里有从静止状态转向运动状态的飞跃。"因此，线只有位置、长度，而没有宽度和厚度的概念。

从造型意义上讲，无论是绘画还是设计，线都是最简洁、最有效的造型手段之一。它是具有位置、长度而且还有一定宽度和厚度的视觉元素。它必须是人们能看到的，具有一定形象的形态，是造型中不可缺少的元素。比如，写生轮廓的绘制、设计构思的最初体现、创作意图的表达以及体、面的分割等（图2-28）。

2.2.2 线的性质与作用

线作为平面构成中的基本要素和基本造型元素之一，研究其本身的性质和在画面中的作用是非常重要的。如果我们不了解这些性质和作用，就无法在具体设计中加以灵活应用，也就发挥不出线的作用。

1. 线的界定性和凝聚性

线条最基本的功能是限制图形的轮廓。轮廓线能使图形的凝聚性更加巩固和显现。同时，线条也能分割和解释图形的各个部分以表现其结构的面、体和质地。但更主要的是画家和设计师用线条再现自己的认识、理解和情感，并对所表现的事物赋予艺术化的生命力。所以在表现时必有侧重、简略、加工和变形。因为，线条具有界定性和凝聚性特征，也是抽象思维结合形象思维的产物，是一种高度提炼的表现法（图2-29）。

↑ 图 2-28 线的构成（1）

↑ 图 2-29 线的构成（2）

图 2-29（续）

2. 线的表形作用

线除了上述的界定性外，还有很强的表形功能。如线的曲直、粗细、浓淡、流畅和顿挫等，这些相对的视觉特征提供了富于表现力的造型手段。我国传统的线描十八法就是从线的多样性和系统性上论述了线的不同种类、不同的表现方法和视觉特征（图 2-30）。

图 2-30　中国线描《八十七神仙卷》和达·芬奇自画像

在现实生活中，我们常常看到的铁路、公路和电线等都是线型物质和线型结构。法国的埃菲尔铁塔也是以线为主的结构建筑。这些线型的结构形态在实际应用中同样具有简洁且便于塑形的性质。线又是一种抽象的形态，它以抽象、简洁的形状存在于千姿百态的自然物象之中。用线造型的历史我们也可追溯到原始社会，当时先人们就认识到用线去表形。比如，史前阿尔塔米拉洞窟中的岩石壁画，中国原始彩陶文化以及传统书法艺术，都是以线为元素展开的具象和抽象的造型。在这些人类实践活动中，线条逐渐被确立起有表形的功能（图 2-31）。

图 2-31　岩石壁画

3. 线的表意功能

线更为重要的也是最难把握的是其表意作用。在艺术创作中，抽象的线条被赋予了速度、上升、稳定、力度和抒情等一系列的情感因素，并通过线条的重新组合表现出来。

表意与作者的个性是分不开的，不同个性的创作者其情绪和用线的表达方式也是不同的。在西方画论中，个性型的线描是指画家发挥个性和情绪的线描，是与机械线描相对立的。这类线描显示出流畅、坚韧、颤动和干涩的不同变化和表现出的不同效果。如流动的线描比较流利，线条因长短组合不同而效果各异。像池田满寿夫为《十日谈》所作的插图一样，线条十分活泼，短而细的曲线互相似连非连，画面人物造型虽然松散，整个画面却极有跃动感（图 2-32）。这种富有生气的线描，显然是受了现代大师毕加索作品的影响；强化的线描，往往给观众视觉以反常的刺激。像野兽派大师马蒂斯用水彩笔的不规则粗线所画的《裸妇》，给人不同于表现女性娇柔等作品的印象，为了追求单纯化，在裸

妇周围空间加了粗短线，这和一般将人物与背景拉开距离的表现法是相反的，反而增强了画面的运动感（图 2-33）；颤动的线描，是后印象主义大师塞尚首先使用的，其目的在于突破旧传统光滑流利的模式。像高蒂·布治斯卡的女性速写（图 2-34）；库里显维奇的插图《疲惫》所用的线稍加颤抖（图 2-35），便具有悸动感；悲怆的线描，是破碎粗细不定的线条。像别赫捷夫的《战争》（图 2-36）和贾斯蒂的《退却》（图 2-37），描绘战场和战后的败军，全部用钢笔勾线后，再以毛笔补充近处人物，加粗轮廓甚至部分涂黑，线条不整齐而潦草，表现了留在人们身后的战斗痕迹，这种线条意在表现这种悲凉的气氛。

图 2-34　高蒂·布治斯卡的速写

图 2-32　《十日谈》所作的插图

图 2-35　插图《疲惫》

图 2-33　马蒂斯画的《裸妇》

图 2-36　别赫捷夫的《战争》

图 2-37　贾斯蒂的《退却》

一般来说，一根线条说明不了个性，如果静止画面或者运动画面用同样的线组合成的造型，则会产生从量变到质变的发展变化，使每一根线条的内涵性格通过集聚得到充分的发挥。线条并非仅仅用于表现轮廓、体和面，同时也表现了作者富于形体的活力。因此，线条可以加粗、可以重叠，也可以断而再续、似画未画，这一切都在说明线条不是记录的手段，而是一种艺术表现力（图 2-38）。如何利用这些丰富而简洁的线条去表达自己的设计意图是我们每个艺术工作者必须要考虑的问题之一。如中国画中的十八描，分别应用不同的手法表现出不同的性格特征（图 2-39）。

图 2-38　经典作品（3）

图 2-39　十八描之一

4. 线的错视性

错视的原理前面已讲过，但在设计中我们往往利用这种眼睛的"失误"来完成一些特殊的设计。如两个形态完全相同的物体由于其他别的原因而呈现出不一样的视觉感受，当然这也离不开与人特定的心理作用导致主观感受与客观现实出现偏差。线的错视性主要表现在以下几个方面。

（1）垂直向的错视

两条完全相同的直线，垂直放置要比水平放置时感觉长一些。这是由于我们眼睛的习惯往往注意观察水平方向的发展，而对于垂直方向的认识不那么敏感（图 2-40）。

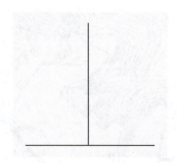

图 2-40　垂直向的错视

（2）水平向的错视

两条完全相等的直线，由于改变周围的环境，使得两条相等的直线变得有不相等的感觉（图 2-41）。

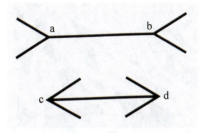

图 2-41 水平向的错视

（3）形态扭曲的错视

由于斜线的感觉，直线在视觉上会有扭曲的感受，交叉斜线越多，其扭曲程度就越明显，因为斜线是一种方向性极强的线条（图 2-42 和图 2-43）。

图 2-42 形态扭曲的错视（1）

图 2-43 形态扭曲的错视（2）

（4）分断线的错视

如果一条斜向的直线被两条平行直线断开，其斜线会产生不在一条直线上的感觉，分断的次数越多，错位的感觉越强（图 2-44）。

图 2-44 分断线的错视

2.2.3 线的种类与性格特征

在造型艺术中，线比点更具有感性性格且种类繁多。一般情况下，直线有"静"的感觉，曲线有"动"的感觉，曲折线有"不安定"的感觉。

1. 直线

从总体上讲，直线具有男性化的特征，有整齐、干脆、严肃、简单明了和直率的性格，它能体现一种"力"的美。主要又分为以下几种类型。

垂直线：具有严肃、庄重、高尚、直立、明确、刚毅、沉着、力度美、富于生命力和有伸展的感觉，是男性化的性格。

水平线：具有稳定、平和、舒展，是静态的感觉，同时具有静止、安定、疲劳、寒冷、横卧、女性和被动之感。

斜直线：具有动势、冲击、飞跃的方向感，同时具有向上、冲刺、前进之感，是一种富有动感的线，使我们联想起飞机起飞、短跑运动员的起跑和滑冰运动员的姿态等。

粗直线：表现力强，具有重量感和粗笨之感。

细直线：具有秀气、敏锐和神经质。

锯状直线：具有焦虑、烦躁、不安定和不稳定之感。

用直尺画出的直线：具有一种机械味，缺乏人情味，有冷淡和坚强的表现力。

用手随意画出的直线：具有一种人情味及亲和力，是自由、开放的线条。

放射直线：是向四面八方散开的线条，具有突出中心、爆发力强的感觉（图 2-45）。

图 2-45 学生作品（3）

图 2-45（续）

2. 曲线

从总体上讲，曲线具有女性化的特征，比直线再有温柔之感，它有一种动感和弹力感，会使人体会到一种柔软、优雅的情调。其基本类型大概分为几何曲线和自由曲线两种。

几何曲线：主要是指圆弧线、扁圆形、卵圆形、涡形、椭圆形和抛物线等。最典型的表现是圆周，具有对称美和秩序美，如果有序、合理地应用，可取得良好的效果。几何曲线较直线更具有温情的性格，是动力和弹力的象征，但缺乏个性，是可以复制出来的曲线。

自由曲线：更加具有曲线的特征，它的美主要表现在其自然地伸展，并更具有圆润和弹力感。整个曲线具有紧凑感、韵律感才是美的。同时也极富个性，是不可以复制出来的曲线，给人潇洒、随意和优美的感觉（图2-46）。

3. 排线

排线是指为了达到某种效果、意境并排处理的线条，包括直线和曲线，它因粗细和间隙的大小不同而表现出不同的效果。这些排线用在不同的环境

图 2-46 曲线构成

下会体现出不同的性格特征，给我们视觉上会留下不同的感受，从而影响观众的心情。比如，排线体现出的平和感，主要来自于田园、草地等熟悉的地方。在这样的环境下，人们的心情会平静下来，会有安定感，感到非常舒服；排线体现出的静止感，主要来自于无声、平静的池水和湖水。如果我们看到这样的画面，会很容易被带到一种心如止水的境界，生活中的任何杂事都可以被荡平；排线体现出的温和感，主要来自于弥漫的雾气，在远处，烟雾中的村庄会情不自禁地给人一种温和感，仿佛又回到了生我养我的地方，是那样地让人感动和舒心；排线体现出的崇高感，来自于挺拔的大树、雄伟的

山峰、高耸的尖塔和中流砥柱等形象；排线体现出的凄凉感，主要来自于阴沉的雨天、寒冷的瀑布，在这样的环境中，人们的心情会受到影响而变得低沉、消极；排线体现出的向上感，来自于茂密的森林。

在特定环境背景下的排线给我们的心理上造成的这些感受是大家共同的感觉，这些排线带给人们的视觉效应是我们在设计中要考虑的因素之一（图2-47）。

图2-47　排线习作

思考与练习

1．在理解平面构成中线的含义、性质与作用时，要重点对动漫平面构成中线的含义、性质和作用加以理解，并能融会贯通，以便在实践中加以灵活地应用。

2．利用自己对线的认识，应用线的一些特性和构成原理，做4张线的构成练习。如有必要，可适当加入点和面的因素以丰富画面，但不能超过整个画面的1/3。

要求：

（1）画面主题、内容不限，但要求是积极向上的。

（2）画面形式不限，但能恰当地表现主题思想。

（3）构图的目的性要明确，要经过精心设计。

（4）画面要体现出线的特征。

（5）材料：卡纸。

（6）尺寸：10cm×10cm。

（7）数量：4张。

（8）画面整洁，不得有污点。

（9）画完后贴在8开卡纸上，右下角写上作品名称、班级、姓名和指导老师。

2.3　平面构成的基本要素——面

前面我们讲过点的性质。如果简单地说某物质形态是点、某物质形态是面是不恰当的，必须把其放在特定的范围之内，如果超出了点的性质就变成面的感觉了（图2-48）。比如我们生存的地球，相对于月球来说，它是面；而相对于太阳来说，它是点。但在自然界中，有很多我们能认为是面的形态，像平静的湖面、蔚蓝的天空、一望无际的大草原等，都会给我们以面的印象。公园里的栏杆、由竹子围成的篱笆以及马路两边的路灯，其本身是线的形态，但我们站在一定距离外观看其整体效果时，就会有虚面的感觉。这是由于形成的条件不同

而表现出各不相同的特性，或者是由于其他性质的元素结合而形成虚面的感觉，这些都是在一定范围之内观察的结果。

图 2-48　点的性质

图 2-49　设计作品

在二维造型艺术领域中或者是在运动画面真二维假三维的空间中，用面去表现对象的转折和空间的虚实是最常见的。设计者应用其构成法则和色调明暗变化加上主、客观的表现，以便反映出作者的设计意图，并传达给观众。这也是告诉我们如何才能运用所学知识和自己的经验去恰当地表现一个主题思想，是我们必须具备的素质之一。尤其是在设计中，更需要发挥自己的灵性和想象力，去体会、去感悟、去设计（图 2-49）。

2.3.1　面的基本概念

面在画面构成中是最有分量也是最有说服力的造型元素。我们如何去理解面的概念和作用，是影响以后创造力的原因所在。下面就把面的概念，尤其是运动画面中面的概念加以解释，为以后基本原理的理解打下基础。

面的基本概念可以从两个方面加以理解：一是几何意义上的概念，主要是解决几何方面的问题，解释为"线运动的轨迹"，如垂直线平行移动为方形、直线回转移动为圆形、斜线移动为菱形等（图 2-50）。二是造型意义上的概念，面是有长度、宽度的二维空间，它所形成的各式各样的形态是设计的重要因素。但面的界定是与画面边框有关，不能超出一定的空间。如在一定的空间中，视觉效果处于相对小的形态，称其为点；视觉效果处于相对大的形态，称其为面。点与线的密集化处理也有虚面的感觉。在造型艺术领域中，面的形象是极其重要的，根据形象我们可以联想到各种各样的现象，它是我们创作的源泉。面又是最大的形态，它的大小、形状、位置、虚实和层次在整个构成的视觉效果中是举足轻重的（图 2-51）。

图 2-50　面的概念

第 2 章 平面构成

↑ 图 2-51　学生作品（4）

2.3.2　面的性质与作用

在平面构成中，对面性质的把握是非常重要的。任何事情都是相对的也是有一定范围的。我们在研究面时就要把握这种性质，如果其性质发生了变化，那么就没有再研究的必要了。至于面在一定画面中的作用，无论是静止的还是运动的都是必然存在的。设计者如果没有了解这一点，那么就不能很恰当地表达自己的设计意图，也不能很好地感染观众、打动观众的心。下面就从几方面来研究一下面在一定范围内所给人们的心理感受。

1. 面的体感

在现实生活中，"空间"是指具有长、宽、高的三维空间，是人与物活动的场所和范围。在平面构成中，表现的是一种真二维假三维的视觉错觉，其本质是平面的，所造成的体感即空间感是画面中形态与形态之间相互关系的结果。它不必受到客观透视的限制，只要在一定的空间，面与面的构成关系中强调其变化与节奏，体感就会自然形成。也就是说，面的体化必须依靠不同形态之间的相互组合才能形成。其间可不同程度地借助透视原理以增强体感的程度。如果在设计中，面与面之间存在分开的间隙，那么，体感就会受到破坏。因此，面的体化过程必须重视各自的面形态共同合用边缘轮廓的特征。

我们知道，形态与形态的重叠组合，会造成层次感；而层次与层次的叠加，就会形成空间感。同时也会造成一个物体位于另一个物体前方的感觉，这里我们还要遵循近大远小的透视关系，产生一种"真实"感。如果我们进行平面形态的倾斜安置或排列中的变化会产生空间旋转的效果，将二维的平面形态作具有三维立体空间的扭曲构成，无疑会产生奇特的个性，会给观众造成一种耳目一新的感觉，从而产生好奇感和愉悦感，达到设计的目的（图 2-52）。

↑ 图 2-52　学生作品（5）

构成设计

图 2-52（续）

2. 面的量感

从面的性质可以看出，面在一定的空间中占有较大的比例。在平面构成中起到占有和分割空间的构成作用，以面的力量影响着整个设计效果。尤其在运动画面中，往往能在连贯的视觉冲击下起到特殊的视觉效果，给观众留下深刻的印象。

面的量感是指面形态在画面中所占的面积大小，是构成平面的十分重要的因素。由于面在画面中所占比例较大，往往起到主导作用，其量感是通过面的大小对比、黑白对比、虚实对比以及层次关系来体现。虽然在二维空间中，以量的形式在层次关系上将二维空间分割成大小不同、层次不同的面，从而形成量感构成；但是在分割时要注意其性格特征，否则会有点的感觉。因此，分割时把握"度"是很关键的。如果在点和线构成的平面层次之上量感越强，视觉的主导效果就越强，这是依据具体的形态对比状况而定的。因为平面构成是一种综合构成（图2-53）。

图 2-53 学生作品（6）

图 2-53（续）

3. 面的虚化感

面的虚化感是通过对某一视觉平面或静止或运动中形态面的虚处理，体现的是"虚实"变化。应用点或线的密集、群化形成量感，使实的形态变得柔和，形成虚面的感受，在视觉上有一种模糊、后退之感，从而形成画面的层次感，甚至空间感。这种处理我们也可利用各种各样的肌理，不仅有虚面之感，而且也能参与画面表达一定的内涵，强化设计主题，协调丰富整个画面的效果（图2-54）。

图 2-54 学生作品（7）

图 2-54（续）

4. 面的错视感

错觉能引起观者对欣赏事物的兴趣和好奇心。设计者利用人们的这种好奇心理，绞尽脑汁要使画面新奇，会产生意想不到的效果，从而让观众身心愉悦。在平面构成中起很强作用的面同样具有这种错视性，给人们造成一种假象和错误的判断。具体表现为几种现象。

（1）平行线方向的压缩与拉伸现象

并排的等间隔的水平线和垂直线组成正方形的虚面，在视觉中会造成压缩和升高的效果。这是由视觉的传递特征决定的（图 2-55）。

图 2-55（续）

（2）面积的错视

由于改变周围的环境或对比的差异，使原来完全相等的形体产生不同的视觉效果，从而引起人们的好奇心。例如，放在黑底上的白形看上去要比放在白底上的黑形大些。因为，白色给人一种前进感，而黑色会给人一种后退感；两个完全相等的形体改变周围的图形大小会产生面与点的感觉；在黑白色块分割形成的缝隙中，显示出并不存在的神秘灰点，这是由于视觉残像相互影响的结果（图 2-56 和图 2-57）。

图 2-56 面积的错视（1）

图 2-57 面积的错视（2）

（3）集中线的错视

集中线会产生一种近大远小的透视线，各种面积完全相等的形态放置在这些集中线上，同样会受到集中线的影响而产生错觉。我们会感到靠近集中点的形体看起来相对大一些，这是我们的感知经验在起作用（图 2-58）。

图 2-55 平行线的压缩拉伸现象

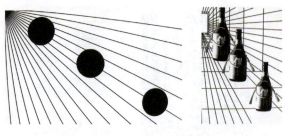

图 2-58　集中线的错视

（4）上、下方的错觉

在通常情况下，人们观察物体时，视平线习惯都比中心线偏高一些，上部的图形大多数会形成相对的视觉中心，从而产生错觉。例如，同样大小的两个形体上下并置时，会产生上面的形体稍大一些，而下面的形体稍小一些。根据这一原理，在设计时要想感觉两个形体相等时，就要在视觉上清除这些错觉，使上面的形体略小于下面的形体，这样设计不但调整了由于视觉而产生的缺陷，更增加了物体的稳定性，看起来比较舒服（图 2-59）。

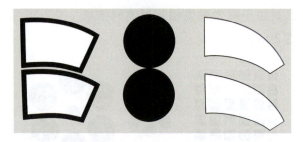

图 2-59　上、下方的错觉

2.3.3　面的种类与性格特点

无论是在自然界还是在绘画中，在一定的空间内，任何具有一定面积的物体外表都可视其为面。而面的内外轮廓都是形态的限定因素。对于面种类的认识必须从面形成的因素分析中进行分类，同时在设计中也要充分了解和熟练掌握不同面形态的性格特征。这样才能很好地、随心所欲地加以应用，才能收到良好的效果。

从大的方面来分，可以分成两大类，即现实形态中的面，我们称为有机的面；概念形态中的几何形面、直线形面、曲线形面、不规则形面和偶然形面。这些不同形态和不同性质的面都能给人不同的视觉心理感受，成为我们设计的重要造型元素。

1. 现实形态中有机的面

我们平时所说的"有机组成部分""有机整体"，其中的"有机"一词，在现代汉语词典中的解释是："从生物体而来或物体的组成部分形成不可分割的整体，就像生物体一样。"因此，我们可以把自然界中的任何生物的形象及各种人工形态的物象都视为有机体，视为我们的表现对象。无论是多么抽象的表现，都离不开对现实当中有机体的认识和理解。自然界中的生物体，如各种植物像花草、树木等，各种动物像马、牛、羊等。人工形态如汽车、高楼大厦等。这些有机的面，在一定的空间范围内都可体现出面的感觉，它们是设计者设计作品的源泉。我们可以通过对这些有机体进行适当的简化处理来设计作品。因而，作品更具有情感，更易激发人们的联想。其艺术形态不仅体现了设计者的智慧，而且在人们的心理上能产生亲切、圆润、丰满、纯朴、富有弹性之感，并带给人一种充满生命力的印象（图 2-60）。

图 2-60　现实形态中有机的面

2. 概念形态的面

由于对形态深入研究的需要，我们要把具体的有机形态抽象出善于表现的概念形态。不同概念形态的面都有其具体特征的显现，又取决于不同形态的本质特征。而且，概念形态的面具有简洁、明了、易于复制的特点。因此，我们就有必要对其进行一些研究，从而更好地应用于不同的设计领域。

概念形态的面包括直线形面、曲线形面、不规则形面和偶然形面等几种类型。

1) 直线形面

面形态的边缘由直线限定，具有直线所表现的心理特征，缺乏自由变化，但在表现某些性格方面有很强的表现力。它具有一种安定的秩序感，在心理上会产生简洁、井然有序之感，是男性化的象征。具体表现为几何直线面和自由直线面两种类型。几何直线面是借助于绘图工具或绘图仪器等辅助绘制而形成的，其构成效果具有明确、庄重、简洁、明了、规范、易于复制等特点，给人一种数学之美和理性的秩序感。如方形面、梯形面、三角形面等，形态和不同的放置都能给我们带来不同的视觉感受。

(1) 方形面。

① 正方形面：具有一种严肃、厚重、匀称、正直和坚定之感。

② 长方形面：具有厚重、灵秀之感。

方形面竖置，有一种高耸、雄伟、坚毅的视觉感；方形面横置，具有稳固、坚实和安全之感（图 2-61）。

✝ 图 2-61　方形面

(2) 梯形面：具有三角形和长方形的部分特点（图 2-62）。

✝ 图 2-62　梯形面

梯形面的长边在下，有稳定、坚实之感，同时又有一种生气和向上集中的动势；长边在上，有一种活泼、开阔和扩张之印象。

(3) 三角形面：这是一种借助直线最少的面。角给人一种尖锐的扩张感。

① 等边三角形（图 2-63）：正置三角形，具有庄重、稳固、整体、伟大、崇高和乐观之感；倒置三角形，具有动感强烈、威胁、悲观和刺激之感。

✝ 图 2-63　等边三角形

② 等腰三角形（图 2-64）：一边短于另两边时，会产生一种明确的指向性，力度稳定并且有惯性极强的运动感；一边长于另两边时，会产生不同程度的阻力和飘浮感。

✝ 图 2-64　等腰三角形

③ 任意三角形（图 2-65）：三边均不相等，在构成中是最丰富、扩张力最强的一种三角形，它能使人产生随意变化的动势。

✝ 图 2-65　任意三角形

短边呈水平状为底边时，有很强的上升冲击力；长边呈水平状为底边时，会有一种持久、缓慢的升力；长边居中且底边呈水平时，在心理上的影响力也居于平均；任何一角位于下方时，有重心明显失调的晕眩感，可构成一种方向明确的倾斜趋势，也会产生一种悲观情绪。

（4）自由直线面：不受绘图工具的影响，较活泼、自然，带有一定的个性，同时具有很强的人情味，是一种极富情感的面。在设计中应灵活把握。

2）曲线形面

面形态的边缘是由曲线限定的。具有曲线所表现的心理特征，自由、活泼、运动、抒情、丰满而柔美，是女性化的象征。具体表现为几何曲线面和自由曲线面两种类型。

（1）几何曲线面：比直线面显得柔软，有数理性、秩序感。由于圆形过分完美，而有呆板、缺少变化的缺陷。椭圆形更具美感，在心理上会产生一种自由整齐之感（图2-66）。

↑ 图 2-66（续）

（2）自由曲线面：能充分体现作者的个性，是有趣的造型元素，因此，更受人们的喜爱，它是女性特征的典型代表，在心理上有优雅、魅力、柔软和带有人情味的温暖之感。但如果应用不当，会出现散漫、无秩序、繁杂之效果。自由曲线面比较活泼多变，在设计中常常作为画面分割和衬底使用（图2-67）。

↑ 图 2-67 学生作品（9）

↑ 图 2-66 学生作品（8）

图 2-67（续）

3）不规则形面

不规则形面在画面中变化丰富，设计时凭直觉自由地发挥，但要注意整体的配合。像音乐一样，做到恰到好处。多数是在几何形面的基础上，局部加以变化，常给人一种稚拙、朴实、原始的印象，带有一种很强的活泼性和人情味。在表现作品的情感和主题内容方面有很强的能力，是个性极强的形态（图 2-68）。

图 2-68 不规则形面

4）偶然形面

偶然形面是创作者不能完全主观控制和把握的，具有很强的随意性，它是一种偶然出现的形，具有很强的偶发性，显得朴实、奔放、变化自然，不易表现严肃、规律性强的主题。但能使人产生强烈的想象空间，从而激发创作者的灵感。在画面的整体上起到一种点缀的作用，比如，用手撕开的纸所产生的形较具有个性。再比如油水分离所形成的图形、冬天玻璃窗上的冰花等（图 2-69）。

图 2-69 偶然形面

2.3.4 图与底互换原理

我们在设计时，通常只注重面中的图的形态，而忽略画中底的形态。但我们都知道，任何画面都是由图与底两部分组成的，要使图中形态有存在感，必须由底来衬托。这只是人们长期以来的习惯看法。自然界不存在形象与背景、图与底的关系。人的视觉在注意事物时往往集中于一点，而把周围一切当作环境和背景。设计者正是利用视觉的局限性，将注意点突出并形成图；其他的处理成底，处于衬托的地位。这一现象是由一个叫鲁宾的人在1920年发现的，他用一个杯子、两个人头侧面像反映图与底互相转化的原理，故称为"鲁宾之壶"（图2-70）。但我们在设计时，会有意无意间使得这个概念产生混淆，一些图形也可以随着视点的移动，让图自动转换为底，或者让底自动转换为图。注意点的选择就成了图底相互转换的关键。当然，如果底也可以顺应图而自成完整的一体，那么注意点也会在图与底之间迅速地移动，造成一种转换不定的错视效果。因此，在设计时应特别注意图与底之间的关系，要有设计图即为设计底的设计思路。

↑ 图 2-70（续）

1. 图与底的含义

国外一些绘画心理学家对图与底作了如下解释和界定，认为图具有突出性、密度高、有充实感、有明确的形状、有轮廓线和界定线。底具有后退感、无充实感、形状较松散、无固定界线和轮廓线。总而言之，图具有凝聚性，能给人以强烈的印象；底则相反。如果图与底的明度相近，而图形轮廓不太清晰时，就得依赖于图形的凝聚性来起作用，因为它能勾引起每个人的视觉经验，这种凝聚性又称为"闭锁图形"。但每个人的知识有多有少，在辨认闭锁图形的结果上会有所差别。比如，人们常常能从"屋漏痕"、冬天玻璃窗上的冰花以及天上云彩的变化中想象出各种各样的具体形象，像植物、动物之类，应当说这些人的形象感很强。因为这些偶然形状能唤起人们的知识储存信息，使抽象的形变得有形象。这种对凝聚性的闭锁图形联想有两种情况，其一，引导视觉把零散的部件连接起来，形成整体。其二，引导视觉将几个关键点联系成片，并依照想象加以补充而形成形象（图2-71）。

↑ 图2-70 鲁宾之壶和学生作品

↑ 图2-71 图与底的联想

↑ 图 2-71（续）

2. 图与底产生的条件

根据人们的视觉习惯，突出图和底的条件有：在一幅画中，被包围和封闭的形易形成图，包围者易形成底；凡是有纹理和突出的形易形成图，而较少或没有纹理的形易形成底。在画面构图中，位于画面稍下方较稳定的形易形成图，或者是处于水平及垂直方向的形较之在侧位或倾斜位置的形易形成图。在一定领域中，异质性图形比相同性质的图形更容易形成图。群化的形或对称的图形（即相同因素）放在一起并有秩序地排列，因具有类似性，所以易形成图。面积小的、凝聚性强的易形成作为前景的图；面积大的、结构松散的、密度小的、凝聚性弱的易形成底。在日常生活中，常见的图形在头脑中容易形成图，这是由于在视觉经验中所积累起来的形象，在观察事物时所产生的联想会与这些形象联系起来的结果。总之，图与底在画面中的产生是有条件的，如果符合人们的视觉经验就会形成各自的感觉，从而影响画面，影响人们的感受（图2-72）。

↑ 图 2-72 经典作品（4）

↑ 图 2-72（续）

思考与练习

1．在理解面或体在平面构成中的含义的基础上，特别对面在运动画面中的含义及其作用加以理解，并能在实际中灵活应用。

2．利用自己对面的认识和理解，结合自己的经验，做两张自由分割及形象转换的构成练习。

要求：

（1）应用点、线、面的形态因素使画面分割，要力求达到既变化又统一的效果。

（2）要充分发挥自己的想象力。

（3）面的形态在画面中要占大部分，里面可加入少量的点、线要素，使其丰富。

（4）尺寸：25cm×25cm。

（5）数量：2张。

(6)材料：卡纸。

(7)画面整洁，不得有污点。

(8)画好贴在4开的卡纸上。

2.4　平面构成中的形态变化

平面构成中，尤其是在运动中的形态变化极其丰富。大到宇宙天体，小到微观世界；从现实的生活到非现实的梦境都是我们表现的对象和内容，有自然形态也有人工形态。对这些形态的心理、层次、空间、视角、运动、变形、质感的分析处理，是完成平面构成艺术作品的重要前提，也是我们必须要掌握的技能（图2-73）。

↑ 图2-73　自然形态（2）

2.4.1　形态与心理感受

随着科技的不断发展，人们生活的节奏和质量也越来越高，对各种形态的感受也越来越敏锐，总想透过外在表面看到内在本质，听到内在的声响。

心态与人的心理有着密切的联系。正方形给人稳健、正直之感；长方形给人平稳或高耸之感；三角形给人造成一种最稳定的感觉或最令人担忧的心态；圆形能给人完美、柔和之感。这些形态在人们的心目中会有不同的感受和反应，从而影响人们的情绪。比如，埃及金字塔的造型给人以壮观、稳定之感；悉尼歌剧院的造型给人以优美、新奇之感；法国埃菲尔铁塔会给人一种高耸入云的感觉。这些人工形态不但给人一种气势恢宏之感，而且表达了创作者的心理感受（图2-74）。

↑ 图2-74　人工形态（2）

不同的形态也能唤起不同时代的声音，并表达各个时代不同的审美心理。从历史角度去分析，形态的变化总是随着时代和科技的不断进步而发生变化，20世纪以后，视觉心理学的极大成就给设计者的思想带来了巨大的变化。对形态心理学的分析是艺术心理学中最复杂、最微妙的课题之一。人们越来越感觉到，形态涉及的领域在不断地拓展，内涵在不断地丰富，对设计者来说都不是随便处之的问题，而是需要精心设计和规划的；否则，就不能恰当地表达内容，甚至会被时代所淘汰（图2-75）。

图2-75　学生作品（10）

2.4.2　层次

任何设计都离不开对层次的认识，它是相对于空间而言的平面化效果，是一种视觉感受，不具备实际的距离与深度。在平面构成中，层次是指在二维空间构成关系中形态与形态之间的前后关系和顺序。从一个层面上来讲（简称一层平面），形态与形态之间没有重叠和交叉现象，而是以相离、相接的形态组合在一起。它是构成中最基本的形式，是最具典型的平面化结构。因此，在一层平面上就会留有空白，这些空白具有特殊的意义，不仅有"计白当黑"的功能，而且要为后面的层次做准备。如果在画面中有两个层面（简称二层平面），视觉中就会有一种层次感，整个画面就会出现重叠和交叉感。所表达的内容就会丰富起来，人们从心理上就会产生愉悦感。如果层面继续增加，画面中层次就会越来越丰富，内容就会越来越充实，越来越有变化，这就是多层平面的表达。但在表达过程中，不能产生混乱。随着层次与层次之间距离的拉大，就有浅空间和深空间的感觉，画面就由层次转向空间的表达了。

如果在画面中没有层次的表达，而只有形态本身的体感，也不能丰富画面的层次。因为它也属于平面的形态，并没有出现形态与形态之间的前后关系和重叠交叉现象。

从上面的讲解中我们可以总结出层次的一些特点。

其一，层次是在空间的不同位置、不同层面安排和处理形态的重要环节。

其二，层次在平面构成空间中要有主次之分。通过形态在层次前后关系上的摆布，形成视觉上的协调、丰富、饱满和耐看的效果。

其三，层次是视觉审美的必备条件和重要环节。如果在画面中有较多的形态需要安排，但没有前后的层次关系，都集中于同一层面上，这样必然会造成视觉上的拥挤和混乱，除非要表达特殊的主题。如果画面中有较少的形态，而又没有层次关系时，就会有一种单调、乏味之感。

其四，层次在画面中表现为形态与形态之间的前后关系、重叠和遮挡的关系，从而也就是一种节奏、空间秩序关系。因此，要表达好这些层次关系，也是我们设计者必须要掌握的基本功之一（图2-76）。

↑ 图2-76　学生作品（11）

2.4.3　空间

1. 空间的特点

在平面构成中，空间是多层次和透视表现的结果。它是一种假象，或者是一种错觉，其本质是平面的。但它又是一种视觉感受，不是空虚，是一种实实在在存在的充实体。它与真实的物理空间相比，是一种在平面上再现出来的非实质的空间。设计者就是利用这种空间舞台来表达自己的设计意图和心理感受，把真实的物理空间利用种种手段变成一种真二维假三维的空间。因此，我们在设计中要把握好平面构成中空间的几个特征。

（1）平面构成中空间是形态与形态之间的距离感和深度感。具有空间感的平面会给人在视觉上产生纵深感，在心理上产生极大的愉悦和快感。同时，强烈的空间感会给人心灵上带来震撼。

（2）平面构成中空间的表现是通过形态与形态之间大小的重叠关系和虚实关系表现出来的。空间感的强烈程度是处理重叠和虚实的对比程度。

（3）平面构成中空间关系是一种真二维假三维的空间构成关系。这种假三维的视觉感受主要是通过透视变化制造出来的，是一种视觉上的错觉。利用视觉上的错觉对人们心理上能产生一种快感，符合视觉审美功能，容易被观众所接受（图2-77）。

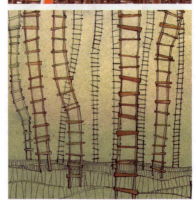

↑ 图2-77　学生作品（12）

2. 空间的意境

平面构成中空间是创造意境、产生联想的条件。画面的空白处理常常占很大的比例，有时甚至占到画面的80%~90%。在设计时，空白部分如果处理

得比较得当，能使画面有虚有实、有疏有密。假如画面被一些形态拥塞得满满的，不留下一些空隙，就会使人觉得气闷和闭塞。像中国画中的"计白当黑"，做到密不透风，疏可跑马，让观众感到"无画处皆为妙境"（图2-78）。

图2-78 经典作品（5）

3. 空间的形式感

平面构成中空间的形式感也是我们必须掌握的。

（1）浅空间和深空间的构成。这是层次差别"量"的处理。差别不大时是层次，差别较大时是浅空间（图2-79），差别很大时是深空间。

图2-79 浅空间

（2）无秩序空间。主要表现没有衡量纵深空间标准的画面。它不是表现同一时空出现的景象，而是将不同时空生活中的种种景象不按主次——罗列在画面中来表现社会生活景象和生活气息的（图2-80）。

图2-80 无秩序空间

（3）二维空间。主要通过形态之间的遮挡和位置不同来表现空间的纵深感。让观众感觉是在同一地平线上的位置表现（图2-81）。

图2-81 二维空间

（4）二维半空间。在画面中主体部分为纵深空间的立体表现，次要部分和背景部分是用平面表现（图2-82）。

图2-82 二维半空间

（5）三维表现法。这是西方传统意义上的透视

法，即近大远小。有一点、二点、三点透视。这种表现法是比较符合客观实际的，被人们普遍认为是科学的，它可以比较真实地再现客观事物（图2-83）。

图2-83　三维表现法

（6）线性透视法。主要是用线的方向来表现空间深度（图2-84）。

图2-84　线性透视法

（7）空气透视法。用虚实变化，在画面中表现近处形态清晰、远处形态模糊的效果。就像摄影中的景深效应一样，在景深范围内清晰，在景深范围外模糊。这主要是空间距离所造成的（图2-85）。

图2-85　空气透视法

（8）用肌理纹路的渐变来表现空间深度（图2-86）。

图2-86　用肌理纹路的渐变来表现空间深度

（9）异常透视法。主要是以非正常视觉感受为基础，消失点不定，也不止一个消失点。形态远近大小及仰俯不一，构成一种虚幻的空间感（图2-87）。

图2-87　异常透视法

（10）剖面透视法。即通过所讲的透视，能看到被遮挡的内部景象，这是一种真正意义上的透视法（图2-88）。

图2-88　剖面透视法

图 2-88（续）

（11）现代流派中反对以传统的方式摹写客观自然，同时也改变了绘画的空间观念，使空间变得自由、夸张，目的是要表现自己的主观意愿。以上这些空间的表现形式是人们长期以来总结的结果，应在以后的应用中加以灵活掌握（图2-89）。

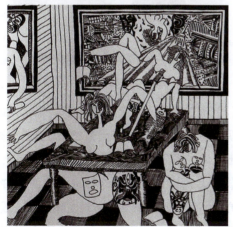

图 2-89 现代空间表现法

2.4.4 视角

在设计和影视作品中，视角是非常重要的表现手段。不同的角色可以表达不同的特殊情感。视角的表现离不开透视的三个坐标，即视网膜、视位与形体的距离以及视角，这就好像摄影的镜头、距离和角度一样。

尤其在影视作品中，只从一个视角来表达或观看是远远不够的，远远不能满足观众的视网膜。只有从不同角度去表达、去观看，才能深入地刻画角色，给观众留下深刻的印象；才能不断地带着观众的视线去欣赏；观众才能不断地得到心理满足，产生愉悦感。

视角的表达有三种形式，即平视、俯视和仰视。平视是最常见的一种，使图形与画面的轴心相一致，即图形皆与画框或规格框形成横平竖直的角度，称为正面构图。这种视角的特点是静大于动，单薄浅平，表现纵深较难。如剪影的效果（图2-90）。俯视是视位高，居高临下，眼界比较开阔，有一种心旷神怡之感（图2-91）。我们常常讲的"鸟瞰"是俯视的一种特殊情况，是从高处垂直向下看，其特点是离地面越远，视觉范围越宽，但越有静止和平稳之感（图2-92）。仰视是视位低并形成仰角的视线，主要用于表达一种高大的形态，适用于表现崇高而庄严的形象，会令人肃然起敬，有一种象征含义（图2-93）。

图 2-90 经典作品（平视）

图 2-91 插图（俯视）

图 2-92 插图（正俯视）

图 2-93 插图（仰视）

2.4.5 构图

1. 构图的含义

"构图"就是经营位置，也是绘画的重要环节。它是"构思"与"安排"视觉要素的总设计。构图工作是"思考过程"，同时也是"组织过程"，其目的是设计者和艺术家如何明确表达自己的想法，如何对视觉起作用。它包含有多种对立因素及相互作用，即对立与统一、客观与主观、表现与再现、图与底、明与暗、平面与立体、动与静、对称与均衡、局部与整体以及分割与拼合等因素。对这些因素的合理安排是构图的主要任务，它直接影响画面的效果和观众对作品的感受。总之，在画面构图中要体现"矛盾统一"的原理（图 2-94）。

图 2-94 插图作品（1）

2. 构图的形式特征

在构图中，构图的形式多种多样，下面就从一些具体的表现手法及形式上加以阐述。

（1）如果画面中有"主体图形"即"兴奋点"要表达时，往往要画大一些（图 2-95）。

图 2-95 插图作品（2）

（2）有的画面不需要背景来分散主体，如果需要说明问题时，就将主体与背景在明度上拉开距离，以突出主体（图 2-96）。

（3）利用对称构图。这种构图方法是古老的传统方法，用对称的方法来体现主体时，一般具有神圣庄严的性质。但现代设计师也不会用到"绝对对称"，除非是特殊需要；会经常用到"相对对称"的法则，因为其既不失活泼变化之感，又有庄重的效果。"对称"的图形具有相对安定、稳固的属性，但又有呆板之感。因此，应用时应注意一下（图 2-97）。

第 2 章 平面构成

图 2-96 插图作品（3）

图 2-98 构图出现两个主体

图 2-97 绝对对称和相对对称

局。但有些学者认为，两侧的图形有向内的挤压力，中间图形只有增大、增高才能与两侧的挤压力相抵消。还有的心理学家认为，靠中心的图形重度轻，要增大中间的主体图形才能从整体上达到平衡。这也符合传统习惯的主体高大、副体矮小的心理习惯（图 2-99）。

（4）画面构图中出现两个主体图形时，多表现为二者的交流、冲突或动作上的不同。为了增强画面的活泼性，两个图形又有主次或正副之分，正图一般接近画面的中轴线，而副图则适当地远离一些。正图运动时动作较大，副图运动时动作较小。当然，这些规律要在设计时灵活掌握。如果要使画面丰富，还应加入明暗、肌理等手段加以对比处理（图 2-98）。

（5）画面构图中有一个主体和两个副体时，一般主体处于较高大的地位，属于中心强调的位置，这样显得高贵、庄重，如敦煌石窟壁画中的构图布

图 2-99 构图有一个主体和两个副体

（6）面积相同的形态，处于上部的要比处于下部的重。因此，在设计时就要做到上小下大，抵消视觉上的误差。像塔、楼房等就有稳定和安定感（图 2-100）。

图 2-100　面积相同但上部形态比下部形态重

图 2-101　表现群体为目的的画面

（7）设计较复杂，尤其是表现群体为目的的画面，一般遵守的原则是选重点，求统一。要应用一切手段来达到既有变化又有统一的效果，在众多的形态中寻求共性、统一性，使其在一定的主体中凝聚起来，达到设计的目的。有些构图需要寻求重度的均衡，有均衡才有和谐，才有协调。这种重度更多的是心理上的承受程度，并非是物理学范畴（图 2-101）。

（8）长卷式构图。主要考虑局部与局部、局部与整体之间的相互关系。要按构图的比例有秩序地组合，也就是时间上的变化，这种构图不一定非要找出中心，也可以每个局部都是中心（图 2-102 和图 2-103）。

图 2-102　长卷式构图（1）

图 2-103　长卷式构图（2）

（9）有时画面表现很远的深度空间，无论是单个形体还是一正一副形体，要使周围环境群化连成一片，留出一定空间突出主体形象，使观众如同在缝隙中远望一切。群化能形成力量、形成团结，在心理上能增加重度（图 2-104）。

（10）画面构图需要分割时，最好不要等距离分割成两半。如需要这样处理时，应作多方面的调整，互相要有联系，才能避免单调乏味，才能达到心理上的连贯（图 2-105）。

（11）画面构图中出现"垂直形体"和"歪斜形体"时，心理学家认为，站立的人要比斜跑的人有重度，马车也是一样的。因为站立的人重心较稳（图 2-106）。

图 2-104　插图作品（4）

图 2-105 插图作品（5）

图 2-106 插图作品（6）

（12）有的画面构图需要左右分割才能增强意境气氛，突出主题和主体（图 2-107）。

图 2-107 插图作品（7）

（13）画面构图中斜线与曲线的分割要比垂直分割画面有动势，而且能形成纵深感，使画面具有活力（图 2-108）。

图 2-108 插图作品（8）

（14）画面构图主体形象由一个或一个以上的人物合并而成，属于复合主体，也称"扩大了的主体"。从整体位置上看是联合主体，但往往有重叠、交叉和连接之感，能使主体更加强大，更加有力量、有气氛（图 2-109）。

图 2-109 插图作品（9）

（15）画面人物众多时，需将次要的、多数的人物组成联合副体，以便形成背景来突出主体。一般要考虑其位置、高度、明度的变化。当然也有不分主次的群体构图，从画面中看出每个形态的分量都是相当的，从而预示着有一大的趋势即将来临（图 2-110）。

图 2-110 插图作品（10）

（16）"空白"在构图中相当重要，设计者要注重对"空白"的考虑，因为"空白"处理得好有助于表现主体。如中国画论中有"密不透风，疏可跑马"的论述，是很符合创作规律的。但空白一定要表现一定的含义，在不同的环境下有不同的意境（图2-111）。

↑ 图2-111　插图作品（11）

（17）传统的构图基础是"中庸之道"，使画面不偏不倚。但我们在设计时要打破传统，寻求变化，突出主体，处理成符合自己设计意图的新的图形（图2-112）。

↑ 图2-112　中庸之道

（18）画面构图如果分割成多块，就要使被分割的块面有机地组合，达到平衡统一。现代较流行的一种构图形式就是"分割组合"。要么将大画面分块制作，然后拼合；要么将完整画面中原来的构图破坏，重新组合成新的图形；要么同样的画面多次重复，连成一体；要么画面用线分割，大体不变，局部转变造型，有明显的结构性质（图2-113）。

↑ 图2-113　构图分割成多块

2.4.6　运动

"运动"是自古以来设计师和艺术家都梦寐以求地能在画面中表现出来的特点，他们做了大量的试验，在画面中出现强烈的动势。这种愿望也符合"一切物体无不在变动中"的辩证唯物主义思想。鲁道夫·阿恩海姆说："运动是视觉最容易强烈注意到的现象。眼睛对周围那些不动的形状或色彩一般不会做出反应，但当某一物体运动起来，眼睛便会马上盯住运动的地方，甚至会随着它的运动而运动。"这种视觉的生理现象已具备了人们追求运动的先决条件，从而也迎合了人生来好动的本性。如果不运动、不发展、不创造，就是摧残生机。人们可以从运动的过程中寻求无限快感（图2-114和图2-115）。

↑ 图2-114　经典作品（6）

图 2-114（续）

图 2-115 经典作品（7）

2.4.7 变形

当人们站在"哈哈镜"前，通过自然形象的变形、扭曲，可以使其吸引观众的目光，产生愉快的情绪。因此，变形是满足人们滑稽美感心理要求的一种形式，也是艺术家和设计师强化和美化思维的一种方式。发挥想象，夸张并装饰与实际有距离的变形反而比写实的表现更生动、更自然，因此，变形的构成形式被人们普遍采用。

1. 变形的含义

变形在平面构成中是指形象的变化虽然与原貌相比发生了一些差异，但并不完全改变形态的基本面貌。也可以理解为将外部的自然形态以作者自身内在的一种感受来表现。

2. 变形的形式特征

变形的艺术手法在设计中非常重要，它常常能引起人们的注意和联想，有些还具有很深刻的内涵，多采用象征法、变形法、意象法、切割法和格变法等来表现。

（1）象征法

象征是艺术尤其是造型艺术的特征之一，是用比拟和隐喻的形象（经过艺术家特殊加工的变了形的形象）显示某一事物的本质或含义，是一种间接的表现方法。它需要人们形成同感，否则，就很难进行表现。因此，间接表现首先需要对被比拟的事物本身有一个深刻的了解，才能通过比拟形象显示艺术家的寓意所在，这也是艺术家表现客观生活时发自内心的真挚感情，这就需要艺术家进行恰当的加工变形处理。表现最突出的是从以前流传下来的民间蛙、鱼表示多子多孙，"蝙蝠"寓意"福"，"虎头鞋、虎头帽"表示小孩子虎头虎脑、虎里虎气，"凤凰戏牡丹"表示男欢女爱，"麒麟送子"表示子孙德才兼备，"笙"表示"生"等。世界通用的象征符号有："火炬"表示前进、方向，"橄榄树"表示和平，"玫瑰"表示有浓郁色彩的爱情，"骷髅"表示死亡、战争、吸毒、危险的信号等。这些内容的间接表现必须经过艺术家的特殊加工、变形，实际含义才能随心所欲地表现出来，观众才能接受（图 2-116 和图 2-117）。

图 2-116 速写作品（1）

图 2-116（续）

一般情况下，象征的图形含义还得有欣赏者的联想相配合，即一种条件反射，大体上有三种类型：其一，接近联想。是由时间、地点联想到事件，由图形形象联想到花朵，由人头布满冷眼斜视的眼睛想到世态炎凉等。其二，类比联想。是由同类性质和形态的比拟引起联想。如由直线想到坚硬，由曲线想到柔和，由蝴蝶想到美女等。其三，对比联想。是用反衬的形象想到矛盾的两个方面。如《南瓜里的净土》表示日本平民居住条件的现状（图2-118），《十字勋章》表示军官的荣誉是建立在无数死亡战士的基础之上等（图2-119）。

图 2-118 《南瓜里的净土》

图 2-117 速写作品（2）

图 2-119 《十字勋章》

(2)变形法

在一些艺术创作和设计中，不用变形手法很难表现出较满意的效果。如远古时期美术中的变形特征，是一种天真自然的美，是无数人类长期形成的朴素的客观反映，他们选择并要表现的重点往往和现代人们所意料的不大一致。从造型艺术角度观察这类变形，他们是保持本质特征而不拘泥于细节，注重理想形态而不拘泥于自然面目。这些创作表现都符合艺术创作规律，而且这类变形构成的独立系统的均衡比例关系用追求摹写客观自然的观点是无法解释和理解的（图2-120）。

图2-120 学生作品（13）

(3)意象法

"意象"从本质上讲，并不是客观反映了自然面貌，而是由主观意志所构想。如中国的"龙、凤、麒麟"等。而这些意象的表达离不开变形的处理，即非变形不能达其意。我们知道，艺术家的主观意象来自于现实生活，并在脑子里经过特殊的加工而形成出乎人们意料的形象。它与抽象有着本质的区别，抽象是要反映或揭示事物的本质，如《聊斋志异》和《西游记》中妖魔鬼怪的形象设计。而"意象"不一定要揭示事物的本质特征，而是艺术家用客观形态和主观意志经过特殊加工而形成的特定形态，给人们一种出乎意料的感觉。

"意象"是一定思维下产生的形象。自文艺复兴以后，各种艺术流派层出不穷，他们的思维观念与传统的思维观念发生了很大的变化，如"野兽派""表现主义"强调主观绘画，反映人的主观意志；"立体派"是对物体进行解体，然后再重新组合；"超现实主义"是以"弗洛伊德"下意识本能为理论基础，他们把疯狂、梦境、错觉、偶然灵感和无意识本能所提供的意识用特殊的形态来表现，接受一种无理性、无逻辑的感觉。这些艺术家们所创作的形态大多比较抽象，与现实生活中的形象相差甚远（图2-121）。

图2-121 古代四神

(4)切割法

为了适应创作和设计的需要，可将部分形象进

行适当的切割，再重新拼贴构成，采取一定的方法使形象发生变异。具体的切割方法有纵向式（将画面沿纵向等距离切割）（图2-122）、横向式（将画面沿横向等距离切割）（图2-123）、弧线法（将画面等距离弧线切割）（图2-124）、斜向式（将画面以斜向等距离切割）（图2-125）四种。

图2-125 斜向式

将切割的画面重新拼贴的方法有联合式（将切割的画面条块不留间隙地紧贴在一起）（图2-126）、间隔式（以某种间隔的方式将画面条块抽出，分别重新组合并产生形变）（图2-127）、渐变式（将画面条块用渐变的方式重新粘贴在一起）（图2-128）、底纹式（是将画面条块用一定的形式粘在另一张有画面内容的底纹上，使内容、画面相互配合，形成有机的整体，由于重新拼接的次序与原画面的次序不同，从而形成各种不同的形态，达到设计的意图）（图2-129），如部分学生作品（图2-130）。

图2-122 纵向式

图2-123 横向式

图2-124 弧线法

图2-126 联合式

图2-127 间隔式

图 2-128　渐变式

图 2-129　底纹式

图 2-130　学生作品（14）

（5）格变法

格变法也称为歪像变形，是不改变原始的结构而变换坐标间度量的变形。坐标间度量拉长或压缩相当于空间的伸缩。具体的做法是将自然形态的图形按其形象大小量取若干等大的正方形格位，而在变形的部位也量取同等数量的格位，其格位按其变形的需要可打成长方形，也可打成菱形或其他形状，然后将原形按格位的布局移至变形部位即可构成新的变形图形。这种布局可按照设计者的意图设计，具有很强的目的性，也可增强一定的分量，给人一种视觉冲击力（图 2-131 和图 2-132）。

图 2-131　格变法

图 2-132　插图作品（12）

总之，变形的处理是以其令人滑稽的形象，引发人们积极观看的兴趣。奇特的变相，使人看到意

料之外的或意想不到的可笑的形象，从而满足人们追求新奇、怪异的美感心理需求。

2.4.8 质感

大自然造物万千，物各有形，形各有态，态各有质，其质就是指质感。艺术家和设计师在表现自己艺术形象和设计形态时，都离不开对物体质感的表现。因此，质感是指人们对物体表面纹理的感觉。不同的物质有不同的表面纹理，不同的纹理表现不同的性质（图2-133）。

图2-133 自然形态（3）

思考与练习

1．在理解画面层次和空间的含义与特征的基础上，根据自己的经验和经历，做一张侧重于空间和层次的自由分割图形。

要求：

（1）题材内容自定，最好有一定的内涵。

（2）形式不限，要能充分地表达主题。

（3）层次感、空间感要明晰，不能含糊不清，注意应用各种效果的灰面。

（4）尺寸：25cm×25cm。

（5）材料：卡纸。

（6）画面简洁，画后贴在8开的卡纸上，并注明班级、姓名、作业名称、指导老师、时间等。

2．根据所学知识，应用象征手法做一张有一定寓意的自由分割图形。

要求：

（1）题材内容不限。

（2）要用象征的手法，发挥想象力，表达一种深刻含义。

（3）应用点、线、面的构成法则，做到布局合理，意图明确，寓意深刻。

（4）尺寸：25cm×25cm。

（5）材料：卡纸。

（6）画面简洁，不得有污点。画好后贴在8开的卡纸上。

3．应用切割法有关知识，做一张切割法的变形图形。

要求：

（1）选一张自己喜欢的图形，应用切割的方法进行恰当分割，然后再重新拼合。

（2）采用拼合方法中的任何一种，做一张切割练习作品。

（3）使拼合后的图形要符合设计意图。

（4）尺寸：25cm×25cm。

（5）材料：卡纸。

（6）画后贴在8开卡纸上。

4．应用格变法的有关知识，结合自己的经验，做一张格变法的变形图形。

要求：

（1）设计一幅自己喜爱的图形，应用格变法使其全部或部分改变。

（2）变形的处理要有一定设计，给人一种强烈的视觉冲击力。

（3）尺寸：25 cm×25cm。

（4）材料：卡纸。

（5）画后贴在8开卡纸上。

2.5 平面构成中的形式美法则

自然界为我们提供了纷繁复杂的表现对象，我们也能感受到一种难以言传的内在规律。从宏观到微观，从远古时期到现在的高科技时代，都存在一种"秩序感"。它不仅存在于大自然中，而且也存在于人的大脑中，人们在认识和改造自然的过程中，在遵循客观规律的过程中都自觉不自觉地应用形式美和美的形式。对形式美和美的形式的深入探讨和研究是艺术创作者和设计人员的重要课题之一。

形式美是指客观事物和艺术形象在形式上的美，是"有意味的形式"，当然是要求形式上的美，但必须要与相应的表现内容进行完美结合，才能达到和谐的效果。对比与调和、对称与均衡、节奏与韵律以及虚与实等因素的相互变化产生的美都是形式美（图2-134）。

↑ 图 2-134 学生作品（15）

↑ 图 2-134（续）

2.5.1 对比与统一的构成形式

大家公认为美的艺术作品都是对立与统一的高度结合。在对比中求统一、在统一中求对比已成为一条形式美的总体法则。它适用于任何艺术创作中，不论在静止的画面构成中，还是在运动的画面构成中，都离不开对比与统一的有机结合。从辩证唯物主义哲学角度讲，对立统一规律是世界万物之理，是同一事物的两个方面，处理好这两个方面的关系，就能使作品具有强烈的形式美感，产生诱人的艺术魅力。

1. 对比与统一的概念

在我们的日常生活中，无不存在着变化与和谐的事物，如高山与平原、野草与鲜花。从中可以感觉到在一定范围内只要有两个因素存在，就会有差异。差异大的就具有强烈的对比感，差异小的就具有柔和统一感。因此，对比与统一两要素在画面中的比例关系极为重要。

对比是指性质相异的形态要素并置在一起，并造成不同的视觉感受。如直线与曲线的对比、方形与圆形的对比、明与暗的对比等。这些对比能造成画面的丰富性和多样性，但这种丰富和多样是有规律性的，我们能从复杂而又有规律的图形上获得审美快感。

统一是指性质相同或类似的形态要素并置在一起，能造成一种和谐的或具有一致趋势的整体感觉。统一并不是只求形态的简单化，而是使各种各样变化的因素具有条理性和规律性（图2-135）。

🔸 图2-135　学生作品（16）

2. 对比与统一在画面中的作用

对比与统一在画面设计中是不容忽视的，它们共同作用来体现美的视觉效果。

对比原理的审美功能体现出某些特定形态和设计效果在创作中更加醒目和突出，更加富有精神。它不仅体现在形态上，而且还体现在光、态、体和式上，即色彩、明暗、动静、虚实、面积、质感、繁简及不同艺术形式的组合上。从美学角度讲，由对比产生的美感是绝对的和必然的。我们看不到失去对比而产生的艺术作品。相反，凡是优秀的艺术作品，其审美功能都与生动、活泼、强烈对比的精神活力分不开。可以说，对比的美感原理在现代艺术家和设计师观念中已焕发出新的生命力。它们从不同的思想观念和意识形态中汲取营养，给作品以鲜明、和谐的对比感觉，从而达到新颖而富于时代精神的艺术效果。离开对比的绝对性和必然性就不能表现作品的丰富性和多样性，更谈不上给观众留下深刻难忘的艺术印象，也就达不到设计的目的（图2-136）。

🔸 图2-136　经典作品（8）

统一原理的审美功能体现出构成中心各种形态要素的相对一致性，犹如用各种彩线编织成带有美丽花纹的织物一样。从本质上讲，统一是一种富有秩序的有意的安排，是设计者对整体美感所把握的主要方法和意图。英国美学家威廉·荷加斯在《美的分析》一书中指出："所有看起来是合乎目的的和符合人的意图的东西，总会使我们的意识得到满足，因而是令人喜欢的。统一也属于此类，当我们需要表现静止与运动的稳定性时，统一在某种程度上就显得非常必要。"可见，统一应被看作是一种和谐，这种和谐是从整体上来讲的，但初学者从思想上往往缺乏统一整体的观念。因此，在设计中，只是将各个局部拼凑起来或仅仅局限于某个部分的观察和表现，因而忽视了整体全貌的气势运动。即使把某个局部处理调整得富有一定的结构美感，然而相对于整体的其他部分却是一个格格不入的异物，这样就谈不上形式的美感了。正如画了一只非常漂亮的眼睛但没有放在正确的位置上一样，不免使人感到遗憾。我们把美的作品看作是一个整体，那么，对比与统一就是这个整体的两个方面。在设计中，既要依靠对比的原理以激发作品中的生命活力，又需要适宜的统一性使作品得到和谐的照应。过分对比，使作品显得零乱；过分统一，又会觉得单调和缺乏变化。因此，就如同亚里士多德所表述的："艺术作品是根据作者内心的原理而合乎目的

地统一起来的。"使作品达到变化与和谐的高度统一（图2-137）。

🔶 图 2-137 学生作品（17）

3. 对比与统一的形式

对比与统一的形式大体上可分为四个类型：即光的对比与统一，主要包括黑白、明暗、色彩等；态的对比与统一，主要包括动静、方向、虚实关系等；体的对比与统一，主要包括面积、大小、形象位置、质感等；式的对比与统一，主要包括曲直、繁简以及不同艺术形式的组合等。

（1）光的对比与统一。人们的眼睛能看到万千世界，都离不开光的作用。有了光的存在，研究视觉艺术才有可能。对画面黑白、明暗、色彩的处理就是研究光的作用，利用光的效果来表达设计者的意图。由于一幅画面表现的是一个"世界"，是受内容形象和细节等多方面因素的制约的，并非都是简单的大面积黑白描写，对比强烈固然有力，却难免会陷于单调，因而需要调节和淡化，以增强统一感、调和感和层次感。如考尔德的作品《太阳和月亮》中的一明一暗、一黑一白，是自然物象的对比（图2-138）；中国的八卦是一阴一阳、一黑一白，是对万事万物的概括和阐释（图2-139）；在黑、白、灰的对比与统一关系的处理上，体现出画面构成的质朴感（图2-140）。

🔶 图 2-138 太阳和月亮

🔶 图 2-139 中国的八卦

🔶 图 2-140 学生作品（18）

（2）态的对比与统一。在画面中对动静、虚实、方向等的处理，体现出辩证关系。要突出静，必须增加动；要突出动，必须增加静。如《枪杀》作品中执枪士兵和被杀害的人形成静与动的对比关系（图2-141）。整体画面的虚实对比以及单个形态

的虚中有实，实中有虚，共同作用而形成对比与统一态势（图 2-142）。如学生作品大面积的黑，后面的虚形成大的虚实态势，在黑面积中又有许多形态，增强了画面的对比效果（图 2-143）。利用方向因素作为对比时，容易形成韵律感，形成强烈的动势，充满张力。但是要避免凌乱，应适当地加以调整。如学生作品中大的趋势是从左下方向右上方，利用曲线的柔和产生动感，整个画面充满了活力，但又组织得井井有条（图 2-144）。

图 2-144 学生作品（20）

（3）体的对比与统一。画面中对面积、大小、形象、位置、质感进行处理。利用面积及大小因素作为对比时，容易使观者的视点进行上下、左右反复移动而构成错觉。如《防止受伤》作品中锋利的刀片和柔软的大拇指之间形成悬殊对比，使得观众的视觉在上下不断移动进行比较，心理上会造成一种激动感。利用形象因素作为对比时，使画面能增加形象的丰富性，突出形象的特征。形象的统一能使主要形象产生强化，加深其视觉印象（图 2-145）。如学生作品以抽象的鱼形象统一形成底来突出猫的主体形象，使猫的视觉印象更加明显。利用位置因素时，能形成平面空间的布局，形成多少与聚散的关系。形象位置的移动和移动数量的多少，能形成方向和运动感，位置的统一会产生画面的稳定感和视觉平衡感。但处理不当也易产生单调、呆板的视觉效果。如学生作品中鱼的大小重复能产

图 2-141 插图作品《枪杀》

图 2-142 插图作品（13）

图 2-143 学生作品（19）

图 2-145 插图作品《防止受伤》

生强烈的方向感和运动感（图 2-146）。利用质感对比是物象彼此印证对方的特征。如《夹在石墙里的人体》作品中既以坚硬的石块衬托柔软的人体，又以脉搏跳动、体温尚热的人体衬托没有生命、冰冷无情的石块（图 2-147）。

图 2-146　学生作品（21）

图 2-147　《夹在石墙里的人体》

（4）式的对比与统一。对画面中曲直、繁简以及不同艺术形式进行组合处理时，如果利用好曲直的因素，能强化视觉的心理感受，有利于表达情感。曲与直能使画面产生矛盾、迷茫的情感，突出和强化某一种情绪，或柔和、或刚硬。曲与直的统一，则易于表达单一的情感，高度的统一能产生安静、柔和、平稳的心理，形成一种比较清晰明确的心理感受。利用繁简因素作为对比时，能使画面产生节奏感，调整视觉疲劳（图 2-148）。

图 2-148　插图作品（14）

总之，对比与统一的这些形式并不是单一应用的，应按照画面的需要和自己的设计意图进行综合分析应用。把握对比太多易乱、统一太多易死的规律，通过恰当的应用使画面产生精彩的效果（图 2-149）。

图 2-149　学生作品（22）

2.5.2　对称与平衡的构成

在造型视觉艺术中，对称与平衡被视为有特殊地位的视觉效果，是人类长期以来总结出的经验，深受人们的喜爱。同时也是平面构成中最基本的原理，一切相关的表现法则均可被纳入这一原理之中。因此，这也是平面构成中不可缺少的形式美法则，在运动画面构成中同样适用。

1. 对称与平衡的含义

对称的形式美在于，将中心两侧或多侧的构成形态，在位置、方向上做出互为相对相同的构成。这种形式给人带来的视觉感受总是趋于安定和端庄、高贵和威严，与其他平衡、均衡、节奏、韵律等形式相比更加显示出规范、严谨的美学性格特征。根据设计的需要和给观众带来的心理感受，又可分为绝对对称和相对对称两种形式。所谓绝对对称，又称均齐形式，是将构成诸要素在对称形式的框架下以同样的形态、量度和色彩配置出现在中心线的两侧，呈现出庄重、威严、权威、安定的视觉效果。所谓相对对称，是将构成诸要素在对称形式内在的框架支撑下，呈现出中轴线左右的对称双方在形态和数量上并非绝对相同，而是看上去基本相同，但仔细比较之下，它们无论在形态上还是在数量上都不太相同，有微小的变化。这样就会在视觉上形成含蓄、活泼的心理感受。因为，它在保持对称美感的同时，引入了属于其他形式因素的美感成分（图2-150）。

图 2-150 对称与平衡

平衡的形式美在视觉上是一种视觉心理活动，是一种视觉美感。在平面构成中，平衡是指诸多形态在二维空间组合时量的对比关系和位置的疏密对比关系。强调的是形态在组合关系中的"动"的因素和趋于打破平衡的形式特征。同时平衡又是形态不规则、无序和动态感在视觉上的统一。如图形的聚散、线条的相互穿插等都是平衡的构成形式。

2. 对称与平衡在画面中的作用

在平面构成中，对称与平衡的作用是不容忽视的。早在六十多万年前，北京猿人所制造的粗糙石器，其形状就是对称的。也就是说，人类初期就已经开始使用对称的美学原理来美化装饰自己了。这大概是与自然界中很多形态的对称性分不开的。如人和动物的身体，蝴蝶的双翅，各种树木、植物的果实以及一些花卉等。这些自然形态体现出的形式美感对人类视觉的启发是很大的。于是就把这些严谨、规范的美学特征纳入到设计中，形成明显的标记。如中国商代青铜器上的图案构成，唐代铜器上的纹样构成（图2-151和图2-152），欧洲中世纪哥特式教堂门窗的布局和神秘壁画的构图，无不采取严格的对称法加以限定。因为它们体现着一种权威、高贵。可以说对称美的性格特征是与中外古典美学思想的模式互为一体的。正如马克思主义美学中所讲："艺术中的对称原则，不是艺术家随心所欲的产物，而是客观世界的实际规律在艺术中的反映。"无论是绝对对称还是相对对称，都能使画面产生稳定、庄严、神秘、高贵、权威、活泼的艺术效果。

图 2-151 青铜器（饕餮纹）

图 2-152 铜镜

平衡的效果是现代艺术家和设计家们一味追求的。他们打破对称带来的单调、乏味之感，给作品带来了活泼、自由的气氛，使观众在心理上产生一种愉悦感。阿恩海姆在他的《艺术与视知觉》中首先对平衡的式样做出了深入的研究，他从形态结构、知觉力剖析、心理与物理、重力、方向等方面对平衡的审美意义给予清楚的解释，他指出："我们必须记住，不管是视觉平衡还是物理平衡，都是指其中包含的每一件事物都达到了一种停顿状态时所构成的一种分布状态。在一件平衡的构图中，形状、方向、位置诸因素之间的关系都达到了如此确定的程度，以至于不允许这些因素有任何细微的改变。在这种情况下，整体所具有的那种必然性特征也就可以在它的每一个组成成分中呈现出来了。"显然，平衡形式的美感特征在于构成要素形成的多个重心相互作用的整体，它不像对称形式那样，只把作品的重心放在最稳定的中心线上而给人一种四平八稳的感觉。所以，平衡没有固定的模式，只能通过各种形态要素所形成的"力场"来共同起作用，使我们在心理上达到平衡，产生愉悦感。如果所设计的画面不平衡，会给观众造成一种挫折感，好像所欣赏的画面有一种中断感，不是连贯为一体的，它只能给统一的整体造成局部的干扰。从另一个角度讲，平衡是人的生理需要。一个人如果失去了平衡，就会无法生存。而人除了要求自身的平衡外，还要考虑周围环境的平衡，因为它能使人产生稳定、安全、平静的心理感受（图2-153）。

2.5.3 节奏与韵律的构成

节奏与韵律是音乐艺术的术语。它们经常结合使用，有时还交换使用，因为这两个词在含义上并无本质上的区别。现在在造型意识中借用，让人们用具体可见的形态的有机组合来感受其内在的变化与节奏。一般情况下，我们讲韵律感不够，是指缺少变化，过于平板；讲节奏感不强，是指变化缺乏调理规则，其侧重点不尽相同。尤其是在动画电影这门新的综合艺术中，节奏与韵律不仅指音乐和声音的规律，同时也指画面中形态的有机组合，并形成与音乐相辅相成的变化与韵律，来共同作用于观众的眼、耳、脑，使动画形象生动活泼，感人肺腑。

1. 节奏与韵律的含义

节奏主要是指变化起伏的规律，没有变化就无所谓节奏。对于平面构成而言，其更是揭示作品形式美感的重要法则，是应用构成诸要素如点、线、面、比例、纹理和色彩等在画面中的有机组合既有规律的变化，给人以强烈的视觉美感。

韵律原是指诗歌、音乐中的声韵和节律。在诗歌中音的高低、轻重、长短的组合，均匀的间歇和停顿，一定位置上相同音色的反复出现以及句末、行末利用同调同韵的音相切合就构成了韵律。在平面构成中借用韵律指的是构成形态、色彩等视觉因素有明显规律的和谐组合，如形态的重复、渐变、面积对比以及秩序化构成关系都具有韵律形式的特征（图2-154）。

图 2-153　学生作品（23）

图 2-154　学生作品（24）

图 2-154（续）

2. 节奏与韵律在画面中的作用

在平面构成中节奏是指变化中的规律性。其作用主要是使构成中的诸要素按照一定的规律和设计意图进行有机地组合。我们知道，诗歌、舞蹈、音乐、绘画、设计等各门类艺术形式都离不开节奏规律的应用。符合自然运动规律和人生命活动的艺术形式都是美的。因为，它们与人的生命相关，而人的生命运动是有节奏的。呼吸、心跳是生理节奏最完整的体现；四季更替、高山低谷是自然节奏的写照。它们在整个生命和环境中是那么的有节奏感，其运动是不以人的意志为转移的。无论是在静止画面还是在运动画面中，节奏美的法则主要是通过画面形态的有机分布而表现出来的，但必须以群化构成的视觉效应出现。因为，单一的视觉要素在设计中很难形成节奏，在画面中，形态的群化可以形成一定的势力在量上取得平衡与和谐感，最终形成最美的统一体（图 2-155）。

图 2-155 插图作品（15）

图 2-155（续）

韵律在平面构成中主要是指画面中的变化，其作用是使构成中的诸要素形成一定的对比变化关系，如果分开来讲，韵律中的"韵"是指声音的和谐，可以理解为"统一"或"调和"，但如果没有"异"也就没有"同"。因此，"韵"中包含着变化之意，即局部的变化要统一于整体之中，也可理解为"气韵""神韵""韵味"等。"律"是指"节奏""节律""规律"等意，也可理解为"重复"，即两个以上的"个体"的有间隙的组合，更侧重于"统一"。如果合起来讲就是指"变化统一"，侧重于变化。韵律在画面中的作用是非常重要的。

2.5.4 灵性的虚与实的构成

从辩证唯物主义哲学上讲，虚与实是事物相对的两个方面，二者相辅相成，互为条件，互为前提。没有实就无所谓虚；反之，没有虚也就无所谓实。虚实关系是客观存在的，它可存在于任何事物中。动漫平面构成也不例外，它体现出一种视觉感受，指的是平面的局部与局部、局部与整体之间的对比关系。对画面虚与实的处理，也是对形式美的一种把握。在动漫设计中也要遵循这些规律来进行创作。

1. 虚与实的含义

虚与实是一个事物的两个方面，对其含义的理解应从不同的角度去看。在构成艺术中就形态而言，

实是指具体的、具象的物体，虚是指理性的、抽象的形态；就空间而言，实是指处于前端的物体，虚是指处于空间深处的物体（图2-156）。

图 2-156　学生作品（25）

2. 虚与实在画面中的作用

虚与实在画面中的作用具体表现在形态的虚实关系和平面的空间层次的虚实关系两个方面。形态的虚实感关系到形态在画面中的状况和视觉形象的认知感，关系到形态的可识别度；空间的虚实决定着画面层次的视觉效果，决定着形态在空间层次中的前后关系和主次关系的认知度。根据这种视觉规律，从构成的角度出发，我们可以人为地处理形态与形态之间的主次关系，空间的前后关系，加强或减弱这种虚实关系以控制画面的视觉效果，使得设计的中心思想更加明确，主题更加突出。如为了强化主体形态，把次要的形态从形状、位置的前后关系上虚化，使得主体更加突出，以虚来衬托实。

虚实关系还可以表现出趣味、情调、气氛和意境，使画面中的形态相互作用，有机组合，达到完美的视觉效果。比如中国写意画中的布局，形态与形态之间的相互关系、虚实关系，空白的灵性和妙处，无不体现出作者的情调和意境，体现出作者对宇宙、人生的宽广胸怀，从而带给观众一种美的享受，也能体会到作者的人格魅力。如齐白石画的虾、徐悲鸿画的马等（图2-157（a）、（b））。再如后印象派大师梵·高的作品《夜空》中天上虚幻的云和地上树木、房屋的实形成对比，作者用带有激情的跳动的线条笔触去表现这些形态，表达了作者内心深处的火热之情和对生命的热爱，给观众留下了深刻的印象（图2-157（c））。可以说，虚实关系的处理是更高一级的设计和构成，我们应充分地注意虚实关系的处理，充分利用虚实关系的优势把握构成元素，把握视觉创造，以便给观众留下深远的意境（图2-158和图2-159）。

(a) 虾　　　　　　　(b) 马

(c) 梵·高作品《夜空》

图 2-157　作品中体现的虚与实

图 2-158　学生作品（26）

图 2-158（续）

图 2-159　学生作品（27）

思考与练习

1．在理解对比与统一、对称与均衡、节奏与韵律以及虚与实的形式美法则的基础上，对设计要有一个深入的理解，并思考这些形式美如何在设计中加以体现。

2．根据自己所学对比与统一的知识，结合自己的经验，创作以对比为主或以统一为主的自由分割作品。

要求：

（1）题材内容不限。

（2）形式感要强。

（3）在体现对比或统一的前提下，应正确恰当地处理画面中对比与统一的相互关系。

（4）利用所学的构成手法对画面进行平衡处理。

（5）材料：卡纸。

（6）数量：两幅。

（7）尺寸：25cm×25cm。

（8）画后贴在 8 开卡纸上，画面不得有污点。

3．应用节奏与韵律的形式美法则，根据不同节奏的音乐创作一幅节奏、韵律感强的自由分割作品。

要求：

（1）音乐自选，或强烈、或优美、或平和、或悲壮。

（2）根据所选音乐韵律创作并组合自己的画面，体现强烈的节奏感与韵律感。

（3）形式感强。

（4）适当应用其他构成法则来活跃画面。

（5）材料：卡纸。

（6）尺寸：25cm×25cm。

（7）画后贴在 8 开卡纸上。

4．根据对称与均衡、虚与实的形式美法则，创作一幅主题鲜明、形式新颖的自由分割作品。

要求：

（1）画面内容自定，形式自定。

（2）侧重于对称或均衡的形式美，利用虚实对比形成强烈的层次和空间感。

（3）画面做工要精细。

（4）材料：卡纸。

（5）尺寸：25cm×25cm。

（6）画后贴在 8 开的卡纸上。

2.6　肌理在平面构成中的应用

肌理在平面的视觉形式上体现为面形态的一种平滑感和粗糙感。在现实生活中，肌理无处不在，无时无刻不在被使用并影响着我们的感受。它是一种客观存在的物质表面形态。任何材料的"质"都必须有其物质的属性，不同的"质"有不同的属性，即不同的肌理形态。

既然肌理是一种物质形态，我们不妨把其纳入

设计当中，同时，肌理还能引发人们不同的心理感受，能使人产生多种多样的、可感知到的特殊的"意味"。如松树粗糙的树皮、人的肌肤、动物的皮毛等，它们或粗糙、或细腻、或柔软、或干燥、或可爱、或好玩、或喜爱、或厌恶。这些肌理所引起的感受并不是物质表面本身有的，而是人们的一种感受，是人为加上去的，久而久之，就会产生一种认同感，甚至有一种象征含义。这也是我们要在绘画设计中应用的原因所在。

肌理的获得方法多种多样，既有自然形态的肌理，如沙漠、海水、树皮、木纹等；又有人造肌理，如布料、墙纸等。在平面构成中，对肌理的研究侧重于形式本身，侧重于视觉上的感受，侧重于视觉肌理的形式及构成方式（图2-160和图2-161）。

肌理是一种特殊形式的美，又是提高艺术表达力的重要语言。对肌理的研究有助于视觉效果的表现和设计意图的表达。肌理不仅有形式上的美感和审美功能，而且又能体现物质属性的应用价值，在我们的设计中已经越来越离不开对肌理的表达，也越来越离不开用肌理去表达自己的思想感情。

2.6.1 肌理的含义、分类、形式及制作技法

肌理在设计中是很重要的，有时会产生意想不到的艺术效果。但我们必须要理解肌理的含义、分类及形式特征。

1. 肌理的含义

肌理是指物质内在质地构造的外在表现，即物质的表面质感。它是各种不同质料和不同构造的物质所给予人们感官上不同特征反映的总称。

2. 肌理的分类

我们从不同的感官中将肌理分为两大类，即接触感受到的触觉肌理和视觉能够感受到的视觉肌理。

触觉肌理，顾名思义是指触摸时所感受到的细腻感、粗糙感、质地感或纹理感。它是可见、可触摸的。在平面构成中，触摸肌理的制作必须对平面进行超出或低于设计平面的纹理的处理，如树皮、铁皮、动物皮毛等（图2-162）。

图 2-160　自然形态的肌理

图 2-161　人工形态的肌理

图 2-162　触觉肌理

视觉肌理是肌理在视觉上造成的一种视觉感受。在平面构成中，视觉肌理指的是规则或不规则形态的较小的尺度经过群化或密集化处理形成的面形态所体现出的平滑感和粗糙感的视觉形式，它表现为视觉上的质感。它的粗糙感并不意味着触摸时的粗糙感，而是一种画出来的平面的肌理。我们可以总结为，把一些实物或立体化的肌理表现为平面化可视的形态。用较小尺度进行群化处理或密集化处理而使物体形成平面上可视的形态（图2-163）。

图 2-163　视觉肌理

在平面构成中，我们主要是对视觉肌理进行研究，可以把触觉肌理转化成视觉肌理并应用于我们的设计当中，影响观众并能被他们接受。

3. 肌理的形式及制作技法

肌理是一种特殊的视觉感受，很多肌理我们可以自己制作出来并加以运用。下面介绍几种肌理的制作形式和技法，但并不是只有这些形式和技法。实际设计时，可以根据自己的设计意图加以灵活地表现和应用（图2-164）。

（1）浮色拓印法

准备一盆清水，要有一定深度，将盆中水进行

图 2-164　学生作品（28）

搅动，水运动的情况直接影响肌理的制作效果。然后将墨或重一些的颜色滴在水中，在颜色还没有完全混合的情况下，判断黑或颜料沉到了什么位置上，然后将吸水性很强的纸铺在水中，拿起来晾干即可得到非常自然的、漂亮的各种各样的偶然形，并形成肌理。

（2）混色法

用反差较大的两色在画纸上堆积并搅动。但不能时间太长，太长就会形成一种颜色，使两种色彩自然地混合形成肌理。

（3）自流法

将饱和的墨色或不同色彩涂在卡纸上，使其自然流动或人为吹动，使其构成不同的偶然形。其形态可以设计，但不能定形。所制作的偶然形自然活泼，适合表现一些较为抽象和似是而非的形态。

（4）湿润法

在表面较为光滑的硬卡纸上涂上清水，在半干

时，用墨或较重一些的色彩滴在湿润的卡纸上，使其自然形成肌理。

（5）对印法

将浓度较大的不同色彩涂在较为光滑的卡纸上，然后用另一张卡纸对合在一起，用手压紧，再迅速打开，形成相互对称的两幅图形，这种偶然形成的图形生动自然。

（6）压印法

利用某些自然物体，如干树叶、树皮、草编织物、米粒、扫帚等，在其上面涂上颜色，在卡纸上压印所形成的偶然形。

（7）喷洒法

将墨或色彩颜料用牙刷或喷枪等器物喷洒在卡纸上，以颜料颗粒的自然排列组合形成肌理。

（8）拼贴法

选用旧杂志、报刊上的图形、文字用手撕开形成不同的偶然形，按自己的设计意图拼贴在一起形成完整的作品。

2.6.2 肌理与心理

我们知道，肌理给人们心理上造成的影响是实实在在存在的，是不以人的意志为转移的。不同质地的肌理会给我们造成不同的感受，同时，我们也利用人们对肌理的感受来设计作品，以起到应有的作用。如我们需要高雅、珍贵、精细、柔和的肌理，也需要坚挺、平实、朴素、洁净的肌理；需要古老、华丽、复杂的肌理，也需要现代、神秘、简明的肌理。这些千变万化的肌理，我们如何合理地应用，就需要精心地进行设计。

在日常生活中，我们所看到的实物对心理产生的影响，在设计中是很重要的。如木纹给人真实、无华的感受，体现一种纯朴、自然、亲切之感；金属给人冷峻、无情、光泽的感受，体现一种冷淡、遥远之感；陶瓷给人一种光泽、滑润之感；布料给人一种柔软、温暖之感；泥沙给人一种粗犷、朴素之感；手工制作的肌理给人一种不规范性、活泼、自然之感；机器制作的肌理给人一种统一、规范的感觉，有严谨、死板之意；细腻、平滑的肌理给人

温暖、恬静、平和之感；粗犷、粗糙的肌理给人苦涩、艰难、不安之感（图 2-165～图 2-167）。

🔶 图 2-165　各种肌理的感受（1）

🔶 图 2-166　各种肌理的感受（2）

较大的调式关系）、肌理中调（肌理差异居中的调式关系）和肌理短调（肌理差异较小的调式关系）三种。这些肌理调式形成的视觉感受在画面中的功能主要有壮物性、抒情性、悦目性和实用性四种。

1. 壮物性肌理

壮物性肌理主要是侧重于对客观素材中各种物质所特有的肌理特征直观再现的肌理。如写实风格的雕塑、油画、水彩等作品中对各种人物、景物、器物肌理的真实再现。由于是再现的肌理，其特征限定了肌理调式的特点是在整体造型关系中，再现形态的肌理感多数为长调式，少数肌理感为短调式（图2-168）。

↑ 图 2-166（续）

↑ 图 2-168 状物性肌理

2. 抒情性肌理

抒情性肌理是采用对客观素材写意的手段强烈地抒发特定情感、情绪的肌理。在视觉艺术中，以肌理抒发情怀、表达情绪是肌理表现的一个重要内容，不同的肌理具有不同的表情特征，可给人以不同的心理感受。艺术家通过对客观素材肌理感的情绪化再造，可更加充分地抒发出艺术家内心真挚而强烈的情感，增加视觉形象对观众情绪的影响力。如后印象派画家梵·高的油画作品中，常常应用扭曲转动、排列密集的短线条来构成画面肌理的调式。画面中那些像火焰般闪动、跳跃的形态肌理特征，使画面形象极富艺术感染力。画家借助肌理的抒情

↑ 图 2-167 各种肌理的感受（3）

这些肌理的感觉，应用于画面中是用肌理调式来体现。不同的肌理调式，会产生不同的情感，发挥不同的功能。肌理调式是指在平面构成视觉形态的整体关系中，以某一种肌理倾向为主导所构成的肌理体系。又可分为肌理长调（在构成中肌理差异

特征，以情绪化的主观肌理笔触，充分展示出画家强烈的内心思想活动和熊熊烈焰般的激情。观众借助画面中的"心境"，可感受到画家对生活、对生命、对大自然无限热烈的爱。再如中国写意人物画中对人物的表现，通过肌理或表现苦涩、或表现甜蜜、或表现压抑、或表现欢喜，其气氛的处理加之以明度、色彩上的对比，能强烈地表达出作者的真情实感（图2-169）。

是一种不受客观素材肌理感的局限，以构成造型整体节奏、旋律完美性为目标而灵活调节的肌理。如在抽象或意象形的绘画、雕塑作品中，对肌理感的表现是依据造型整体的呼应、平衡需要而精心安排的。艺术家通过各种技法对点、线、面、色结构进行恰当而富有新意的组织，构成有助于整体视觉形象旋律完美性的肌理调式。再如在商业美术作品的设计中，从局部到整体的材料选择和安排，多追求在醒目的视觉效果中能显现丰富、和谐的肌理层次关系。使肌理调式配合色彩、形状共同营造一种悦目、动人、和谐、温馨的视觉气氛（图2-170和图2-171）。

图 2-169　抒情性肌理

3. 悦目性肌理

悦目性肌理是侧重于强调装饰趣味，以纯视觉美感表现为目的的肌理。依据悦目性肌理的造型方式，又可分为自然性肌理和自律性肌理两种情况。自然性肌理是指在视觉艺术中，因势利导地利用造型材料自然存在的肌理特征，使其合理地与艺术形象所需的肌理特征相统一，如根雕、石雕、木雕等。利用天然形状和物体所固有的肌理，使其自然天成地转化为艺术形象所需的肌理调式。再如杂染、蜡染等艺术形式，艺术家利用工艺过程中产生的偶然性肌理特征去构成整体造型关系中的肌理调式。这种自然性肌理使艺术形象的具体特征具有不可重复性和天人合一的知觉印象。自律性肌理

图 2-170　悦目性肌理（1）

图 2-171　悦目性肌理（2）

4. 实用性肌理

实用性肌理是侧重于满足再造形态特点的物

质使用功能的肌理。其再造特点是以人体工程学为基础，以满足人在特定环境中对形态物质功能合理性的基本需求为主要依据。如音乐厅内的墙壁肌理不能太平滑，录音棚的墙壁肌理要考虑其隔音和吸音功能，不能只为美观。再如课桌面的肌理要注意其表面的光滑性，不能只考虑美观功能，应先考虑实用功能。因此，实用性肌理的审美首先要建立在与具体实用功能和谐的基础上，而这种和谐是通过肌理在实用功能中所发挥的积极作用来体现的（图 2-172）。

图 2-172　实用性肌理

总之，这几种肌理在设计中常常是相互融合、相互补充的，其目的都是为了设计出好的作品或为设计者意图服务的。在同一件艺术作品中，对肌理的各种功能利用要统筹安排并有所侧重。

思考与练习

1．根据自己所学肌理构成形式的知识，做各种不同形式的肌理构成练习。

要求：

（1）按照所学的八种肌理形式制作，不能重复。

（2）在制作时也要适当地加入设计因素，使其构图完整。

（3）材料：卡纸或其他纸张。

（4）尺寸：10cm×10cm。

（5）做完贴在 4 开的卡纸上。

2．根据自己所学抒情性肌理的知识，结合平时的经验，做一张以抒情性肌理为主的自由分割作品。

要求：

（1）题材内容不限。

（2）肌理制作以抒情性为主，其他肌理形式为辅，所有肌理一定要与所表现内容相一致。

（3）画面形式感要强，注意对比与统一的关系处理。

（4）材料：卡纸。

（5）尺寸：25cm×25cm。

（6）画后贴在 8 开的卡纸上。

第3章 色彩构成

学习目标：

通过本章的学习，使学生了解色彩的产生原理、混合原理以及基本属性；了解色彩视觉、知觉方面的感受；了解色彩对比的含义、原理及其在实际设计中的具体应用；了解调和的含义、原理、法则以及在实际设计中的具体应用；熟练掌握色立体中各色的基本关系，逐步认识色彩的情感、象征、肌理与联想的含义及其设计，并能较熟练地在练习中加以应用，为以后设计打下基础。

学习重点：

通过本章的学习，重点掌握色彩的基本原理、基本属性以及相互关系；着重了解和认识设计色彩的情感、联想、象征含义在构成设计中所造成的心理感受；了解色彩对比的视觉平衡，如何在对比中加以分析应用；了解色彩调和在构成设计中的视觉感受与平衡。尤其是在色立体中加以清楚地区分，并能掌握其中各色的相互关系，以便今后能准确而灵活地应用。

3.1 色彩构成的基本理论

3.1.1 色彩的生理与物理理论

通过前面章节的学习，我们掌握了"构成""色彩构成""动漫色彩构成"的含义与目的。要继续研究下去，我们必须要了解色彩的生理与物理现象。

1. 色彩产生的生理因素

人们平时看到的五彩缤纷的色彩，一是离不开"光"；二是离不开我们人类特有的视觉器官——眼睛。色彩的发生是光对人的视觉和大脑发生作用的结果。当然，对于没有视觉的人来说是感受不到大自然的色彩的。当"光"进入人们的眼睛时，眼球内侧的视网膜受到光的刺激，视觉神经就会将这些刺激传至大脑的视觉中枢，从而产生了色的感觉，整个过程为：光—眼睛—视神经—大脑—色彩，这就是光刺激眼睛所产生的视觉感受。但人们对感受到的色彩是否喜欢，大脑所做出的判断就比较复杂了，这与人的生活环境、习惯、地域和爱好有很大关系。这些内容以后做详细讲解，这里主要描述色彩产生的生理因素（图3-1和图3-2）。

图3-1 眼睛的结构

图 3-2　色的感觉流程

2. 色彩产生的物理学原理

人们要感受五彩斑斓、丰富多彩的色彩，离不开"光"的作用，离开了光，万物就失去了它们特有的魅力，任何色彩都将无法辨认，也就不会产生视觉活动。

我们已经了解了色彩产生的生理现象，要了解色彩产生的物理学原理，还需要掌握几个概念（图 3-3）。

图 3-4　自然光下的静物

图 3-3　色彩产生的物理学原理

（1）光源与光源色

一般认为，宇宙间凡是能自行发光的物体都叫做光源。我们把它分为两种：一种是自然光，主要指太阳；另一种就是人造光，比如电灯泡发出的光、蜡烛光、电石灯光等。其中，太阳光是我们最重要的研究对象。在宇宙间，有许许多多的恒星都能自行发光，但只有太阳离我们最近，它不断供给地球光与热，我们把太阳光称为自然光。还有其他人造光，由于其波长不同会带有不同的颜色，我们称之为色光。但它们都是光源，会影响物体色彩的体现，又称为光源色。光源色在以后塑造物体时会经常用到（图 3-4~图 3-7）。

图 3-5　电石灯光下的静物

图 3-6　电灯泡下的静物

图 3-7 红光下的静物

(2) 可见光与不可见光

现代物理学证明,人们用眼睛所看到的光的范围是很小的。光与无线电波、X射线、γ射线、红外线、紫外线等是同样的一种电磁波辐射能,由于这种辐射能是以波的形式传递的,所以光又用波长来表示。波长有长短之分,波的长度不同,电磁波的性质就完全不同。一般人类能看到的波长范围为380~780nm,我们称之为可见光部分。低于380nm为紫外线、X射线、γ射线、宇宙射线;高于780nm为红外线、雷达电波、无线电波、交流电波等,这些都是不可见光,用仪器才能看到(图3-8~图3-10)。

图 3-8 可见光与不可见光

颜色	波长/nm	范围/nm
红	700	640~750
橙	620	600~640
黄	580	550~600
绿	520	510~550
青	490	480~510
蓝	470	450~480
紫	420	400~450

图 3-9 七色波长、范围

图 3-10 光波的振幅与波长

(3) 光谱、单色光与复色光

所谓光谱,就是把光进行分解。英国物理学家牛顿在1666年做了一次成功的色散试验,他将一束光引进暗室,利用三棱镜折射到白色屏幕上,结果在单色屏幕上显现了一条美丽的色带,分别是红、橙、黄、绿、青、蓝、紫七种色,七种色混合在一起又产生了白光,这种光的散射就是光谱。由于光的物理性质是由光的波长和振幅两个因素决定的,波的长短决定了色相的差别,波长相同而振幅不同,则决定了色相的明暗差别(图3-11)。

通过这次试验,发现自然光被分解成红、橙、黄、绿、青、蓝、紫七种颜色,这些色光是不能再分解的光,叫单色光。后来又通过凸透镜,把分散的七种光又集中到一点,成为"白光",我们把白光叫做复色光(图3-12)。

(4) 固有色(物体色)与环境色

在日常生活中,我们见到的各种各样的物体呈现出各种各样的颜色,如红色的苹果、绿色的树叶、

图 3-11 光谱

图 3-12 单色光和复色光

黑色的头发……其实,不是这些物体自身在发光,但是,不发光的物体为什么会有颜色呢?这是因为物体受到光的照射后会产生吸收、反射、透射等现象。当光线照到不透明的物体表面时,会发生一部分光线被吸收、一部分光线被反射在眼睛中的现象,这就是我们所看到的物体的颜色,俗称固有色,也叫物体色。物体的表面在阳光照射下呈现什么颜色,取决于它表面的不光滑程度和它所反射的各种波长的光的比例。比如我们所看到的大海呈现蔚蓝色,是由于海水对光的吸收与反射造成的。当太阳照在海面上,光线中的绿、黄、橙、红被海水吸收,而紫、蓝被海水反射回来,所以人们看到的海水是蓝色的。同样道理,白色在阳光的照射下几乎反射了所有的色光,并且是等比例地反射了各种波长的色光,所以我们看到的是白色。也正因为白色不吸收光,在夏天穿白色的衣服会感到凉爽一些。灰色同样是等比例地反射各种色光,不同的是,灰色将不同波长的色光进行了等比例的少量吸收,余下的被反射出去。因此,灰色比白色暗些。如果全部吸收了色光,就变成了黑色。这就是我们所说的物体固有的颜色。它是以自然光的照射为基本条件,并不是物体自身的颜色,而是物体本身具有的反射能力,它不会因光源色的改变而改变。例如,在一个红苹果前面放一面滤光镜,滤去红色的光,让其他光通过,结果红苹果变成了黑色,这是由于红苹果不具备反射红光的能力。

但是,在通常情况下周围的物体要受到环境的影响,而形成不同的色彩。比如把一张白纸放在绿色光的照射下,因为只有一种绿色可以反射,白纸就会呈现绿色。在白炽灯和荧光灯下看同一个物体,颜色也会有所不同,因为白炽灯的光含有较多的黄橙味,而荧光灯的光含有较多的蓝色味。那么物体的颜色也会有所偏向。再比如用色彩塑造一个物体,由于光线的影响,我们不仅要考虑它的固有色,即在明暗交界线上的色彩,还要考虑它的环境色,即亮部、暗部、高光、反光、阴影等。这些部位都在

不同程度上受到周围环境的影响。这样我们所塑造的形象才真实可信。这也是应用物体吸收、反射光的原理（图3-13和图3-14）。

图3-13 海水对光的吸收和反射

图3-14 柿子对光的吸收和反射

（5）色彩的三原色、三间色和复色

所谓原色，是指不能用其他色混合而成的色彩，而它则可以按照不同的比例混合出任何颜色。

所谓间色，是指由两种原色按同等比例相混合而成的色彩。

所谓复色，是指三种以上的色彩相混合而成的色。

目前，大家公认为原色、间色、复色有两套系统：一套是站在光学角度上讲的，即光的原色、间色和复色；另一套是站在颜料角度上讲的，即色彩的原色、间色和复色。

科学证明，色光的原色有三种，分别是偏橙的红色光即朱红光；偏紫的蓝光即蓝紫光和翠绿光。间色有三种，分别为黄色光、蓝绿光和紫红光。复色光就很多了，如白色光等。颜色的原色也有三种，分别为品红、柠檬黄和湖蓝。间色也有三种，分别为橙、紫色和绿色。复色也有很多，比如黑色等（图3-15和图3-16）。

图3-15 色光三原色

图3-16 色彩三原色

3. 色彩的混合

色彩混合是指两种或两种以上的色彩相混合而成的新的色彩。色彩的混合有三种类型，分别为正混合、负混合和空间混合。

（1）正混合

正混合又称为色光混合，是将两种或两种以上的色光投照在一起，产生新的色光，并且新色光的亮度为相混色光的亮度之和。混合的色光越多，则亮度越高。

前面讲到色光的三原色为朱红光、翠绿光和蓝紫光，它们中的任何两种色光按同等比例相加，就可得到三间色。三原色光按同等比例相加就会得到近似于白光的白色光（图3-17）。

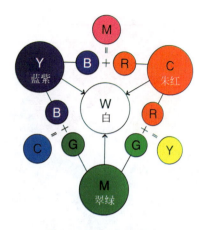

图 3-17 色光混合

朱红光 + 翠绿光 = 黄色光

朱红光 + 蓝紫光 = 紫红光

翠绿光 + 蓝紫光 = 蓝色光

朱红光 + 翠绿光 + 蓝紫光 = 白色光

各色光的相加，因比例、亮度、纯度不同会得到各种丰富的色光效果。这些色光效果普遍应用于光构成设计、舞台灯光设计、景观照明摄影等，而且对动漫设计也很适用（图 3-18）。

图 3-18 光构成设计

（2）负混合

负混合又称减色混合或色料混合，是将两种或两种以上的颜色相混在一起，产生新的色彩。并且色彩的亮度较之混合前的色彩有所下降，混合的成分越多，则色彩越暗。

前面讲到色彩三原色分别为品红、柠檬黄和湖蓝。它们中的任何两种色按同等比例相加则会得到三间色。三种颜色按同等比例相加，则为黑色（图 3-19）。

品红 + 柠檬黄 = 橙色

柠檬黄 + 湖蓝 = 绿色

品红 + 柠檬黄 = 紫色

品红 + 柠檬黄 + 湖蓝 = 黑色

图 3-19 色料混合

从这些情况可以看出，色光的三原色正好是颜色三间色，颜色三原色正好是色光三间色。而三种原色按同等比例相加，色光与颜色正好相反，即一白一黑。

值得注意的是，从理论上讲，颜色三原色可以按不同比例混合出一切色彩。但实际上，由于颜料的饱和度不够，用三原色混合出人们所需的一切色彩很难办到，还得借助于纯度较高的其他颜色。只有我们掌握颜色混合的原理和规律才能为我们在色彩混合的运用中提供依据和方便（图 3-20）。

（3）空间混合

空间混合又称为视觉混合，是将分离的色彩并置在一起而产生相互影响，从而在一定的空间里产生视觉上的混合。还可以从生理学角度去解释。一个物体在视网膜上投影的大小，不仅取决于物体自身的大小，还取决于物体与眼睛之间的距离。当把不同的颜色并置在一起，在视网膜上的投影小到一定程度时，眼睛就很难分辨出每一个具体的色彩。而且把这两种不同的色彩在视觉中相互混合，会产生出一种新的色彩。这种混合受空间距离的影响。

🔸 图3-20 原色与间色在实践中的应用

空间混合与正、负混合的原理一样，只是空间混合的明度为被混合色明度的平均值，而呈现一种中灰色。但空间混合所达到的效果比用颜色直接相混合的效果更加鲜艳、生动和富于层次感。例如法国后印象派的代表人物之一修拉就是应用空间混合原理作画，被称为"点彩派"。他们全部应用小的纯色点并置来表现，创造出了一种新的视觉形式，给人一种新鲜的感觉。但我们必须站在一定的距离上加以观赏才能感受到（图3-21~图3-23）。

🔸 图3-22 空间混合（2）

🔸 图3-21 空间混合（1）

🔸 图3-23 空间混合（3）

图 3-23（续）

3.1.2 色彩的源泉与实践

当我们站在画展前，看到色彩斑斓、充满活力的作品时；在博览会上站在各大展厅中展出的色彩迷人的设计作品前时，我们无不对这些创作者们赞叹不已，拍手叫绝。可我们反过头来想一想，创作这些色彩美丽的作品时作者的灵感来自于哪里？他们又是如何把这些平时看似熟悉而又有些陌生的现实搬到作品中来，吸引每一位观者，打动每一位观者的心灵的。

1. 动漫色彩的源泉

色彩的源泉来自于大自然。大自然是我们取之不尽的色彩宝库。只要我们留意观察，细心揣摩，灵感无处不在。中国古代绘画大师早已有"外师造化，中得心源"的论述。在许许多多优秀的绘画作品中，优美的色彩，无不倾注作者的心血，无不体现导演的智慧，给观众留下深刻的印象。这些看似熟悉的色彩无不来自于大自然而其艺术性又高于大自然。

色彩的源泉同样来自于人们的日常生活，体现在衣、食、住、行当中。如果色彩设计脱离人们的日常生活，作品将失去其真实性，变得乏味、无力。反之，色彩设计能紧跟时代的潮流，与人们的日常生活相一致，才能得到社会的承认，得到观众的好评（图 3-24~ 图 3-28）。

图 3-24 采集重构（1）

图 3-25 采集重构（2）

图 3-26 经典作品

↑ 图 3-26（续）

↑ 图 3-27 场景作品

↑ 图 3-28 民间美术作品

2. 色彩理论与实践的关系

按照辩证法的思想，色彩理论与实践的关系是相辅相成的。我们在练习中，应注重理论与实践并重的原则。艺术的实践证明，掌握了色彩理论并不代表完全掌握了色彩的应用技巧，要想掌握色彩的应用技巧，必须经过实践。如果只了解理论而不去实践，只能是一名空谈家，永远成不了画家和设计师，因为艺术有一个技巧和基本功的问题。正如瑞士画家、色彩理论家伊顿所说："原则和理论，在技巧不熟练的时候是最好的东西；而在技巧熟练后，自然凭直觉判断就能解决问题。"如果只实践不去总结，只能是一名匠人，而成不了真正的画家和设计师。而画家和设计师既是实干家又是理论家。因此，我们要认真体会两者的相互关系，为设计打下扎实的基础（图3-29和图3-30）。

↑ 图 3-29 学生作品（1）

🔸 图 3-30　学生作品（2）

3.1.3　色彩的基本属性

我们视觉感受到的一切色彩，都离不开色相、明度、纯度三种属性，这也是色彩的三要素。

1. 有彩色和无彩色

色彩可以分成有彩色和无彩色，它们共同作用，在大自然和设计中扮演着很重要的角色。无彩色是指黑、白、灰。从物理学角度讲，可见光谱不包含这三种色，但并不意味着这三种色就不是色彩。实际在心理上，这三种色完全具备色彩的性质，会给人留下很深的印象。

有彩色是黑、白、灰以外的所有色彩，在色彩中的品红、柠檬黄和湖蓝三原色为其基本色，它们之间按不同比例的量相加，会产生出成千上万种色彩。而基本色与黑、白、灰相加，又可得到无穷色彩的变化。因此，有彩色是无穷的，它们与无彩色按不同量的比例相混合，可得到任何一种色彩。因此，它们之间是既相区别而又不可分割的整体（图 3-31 和图 3-32）。

🔸 图 3-31　无彩色系

🔸 图 3-32　有彩色系

2. 色彩的三要素

（1）色相

顾名思义，色相是指色彩的相貌。即能够确切地表示某种色彩的名称，它主要与色彩的波长有关。

从物理学角度讲，色相是由波长决定的。只要波长相同，色相就相同，不能因其纯度、明度不同而误认为色相不同。只有不同波长的光刺激人的视觉才能形成不同的色感。为了区别它们，才规定了许多名称，例如黄色、红色、蓝色等。

而每种基本色相，按照不同的色彩倾向又进一步分成色系。比如红色系中有玫瑰红、桃红、橘红、大红、深红、朱红、紫红等；黄色系中有中黄、柠檬黄、橘黄、土黄等；绿色系中有浅绿、中绿、草绿、翠绿、橄榄绿、墨绿等；蓝色系中有湖蓝、钴蓝、群青、钛青蓝、青莲、普蓝等。这就好像是事物的发展一样，有一个"量""质""度"的变化。量变到一定程度就会发生质变，只要有了质变，色相就变了。这里有一个度的变化，超过了度就会发生质变，就不是原来的那种色彩了。

在色彩体系中红、橙、黄、绿、蓝、紫为六种基本色，红与紫首尾相接，就形成六色相环。只表现色彩的三原色、三间色。如在六色之间各增加一个过渡色即橘红、橘黄、黄绿、蓝绿、蓝紫、红紫六色就形成了"十二色相环"。如继续分解就会出现"二十四色相环""四十八色相环"等。其色彩变得更加微妙、柔和而富于节奏。另外，值得注意的是色相环一般都是三原色自己调出来的，这种练习是很好的训练方法（图3-33~图3-35）。

🔶 图 3-33　十二色相环（学生作品）

🔶 图 3-34　二十四色相环（学生作品）

🔶 图 3-35　色相练习（学生作品）

（2）明度

顾名思义，明度是色彩的明暗程度，也称为亮

度。从光学角度讲，是由光波的振幅大小决定的，振幅大则明度高，振幅小则明度低。

 色彩的明度有两种情况：一种是同一色相的不同明度，如同一色相在不同强度光线照射下，会发生不同的变化。强光照射下亮度高，弱光照射下亮度低。同一色相加白、加黑也会产生明度上的差别，出现深浅不同的明暗层次。另一种是由于反射光线的不同，也会出现明度差异。如有彩色中的各种色彩，它们反射光线的程度不同，黄色在光谱中处于中心位置，因此最亮，视知觉度最高。紫色处于光谱的边缘，视知觉度最低，因此明度最低。绿色在光谱的中间，为中间明度，这在十二色相环中或是二十四色相环中都可体现出来。

 色彩的明度是任何色彩都具有的属性。它的变化最能体现物体的空间感和节奏感。色彩明度降低与提高的办法就是加黑、加白或者与其他深色、浅色相混合而得到的。只是前者色相不会改变，而后者就会有色相上的变化。比如黄色加入黑色，其明度降低，但色相不变；而黄色与蓝色相加，其明度会降低，但色相也相应地变为绿色（图3-36）。

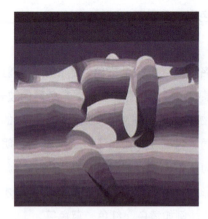

图 3-36（续）

（3）纯度

 纯度是指色彩的纯净程度，也称彩度和饱和度。从光学角度看，它取决于光波长的单纯程度。波长越纯，纯度越高；反之，纯度就越低。

 一般情况下，光谱中的七种单色光是最纯的颜色，为极限纯度，也称为饱和度。它表示色光中所包含该色的成分，成分越多，则纯度越高；成分越少，则纯度越低。在有彩色中，三原色的纯度最高，因为其他颜色都是由这三种颜色相配而成。但在通常情况下，从铅管里挤出的颜色，相对来说，我们认为是最纯的色，只要给里面加入任何色彩，都会降低该色的纯度。比如在蓝色中加入白、灰、黑色，会提高或降低蓝色的明度，但是纯度也会降低。因此，在应用时要根据自己的设计目的灵活掌握（图3-37）。

图 3-36 明度练习

图 3-37 纯度练习

图 3-37（续）

具备的素质之一（图 3-38）。

图 3-38 综合练习

3. 色相、明度、纯度三属性之间的关系

任何色彩组合都离不开色彩三属性之间的相互协调。它们之间的相互关系体现着创作者的情感，影响着观赏者的感受。一个精通色彩的大师，能巧妙地处理三属性之间的关系，随心所欲地表达自己的思想情感。

在同一色相的情况下，如果加白、加黑，则会影响其明度，同时也会影响其纯度，但主要是影响明度。如果加入同明度的灰色，则会影响该色的纯度，加入得越多，则纯度越低；加入得越少，则纯度越高。

在不同色相中，本身就存在着明度的变化。如果我们给某一纯色加入其他色相，不但会影响该色的明度，而且会影响该色的纯度和色相。例如在十二色相环或者是二十四色相环中，各色相的明度本身存在着差别。如果在黄色中加入红色，则黄色的明度会降低，纯度也会相应降低，但色相也会变成橙色。如果在黄色中加入蓝色，则黄色明度和纯度都会降低，色相也会变为绿色。因此，按照设计者的意图，灵活应用这些关系，是一个设计者应该

3.1.4 色立体

大自然和日常生活中所看到的颜色丰富多彩。我们所用到的色彩种类成千上万，只是用语言和文字去表达是很困难的。为了我们认识色彩的方便和准确，引入了色立体的概念。

1. 色立体的含义与目的

现代色彩科学引入了色立体的表示方法，这是把色彩按照色相、明度、纯度三属性有秩序地、系统地加以编排与组合。就像构成一个具有三维空间

的色彩体系，称为色立体。它为我们提供了一个可以直观感受色彩三属性之间的抽象色彩世界，显现了色彩自身的逻辑关系，其目的能够使我们更清晰、更确切地理解色彩，把握色彩的分类和各种组合关系，对研究色彩的对比与调和起到了重要作用。

色立体以无彩色作为中心轴，顶端为白色，底部为黑色。中间黑与白相加，有秩序地得出从亮到暗的过渡色阶，每一色阶表示一个明度等级。色相环呈水平状包围四周，环上各色与无彩色相连，用纵深方向表示纯度，越靠近无彩色轴线，纯度越低；离无彩色轴线越远，纯度越高。如果沿无彩色轴纵剖色立体，可以得到一个互为补色的色相面；而用垂直于中心轴的水平面横断色立体，则可得到一个等明度面。

目前，在世界范围内应用较多且最典型、最实用的有两种色立体：一种是美国的孟塞尔色立体；另一种是德国的奥斯特瓦德色立体（图 3-39 和图 3-40）。

↑ 图 3-40（续）

2. 孟塞尔色立体

孟塞尔色立体是美国色彩学、美国教育家孟塞尔于 1905 年创立的。1929 年和 1943 年分别经美国国家标准局和美国光学协会修订出版了《孟塞尔色彩图册》。此后，孟塞尔色彩体系得到了广泛应用。

（1）孟塞尔色相环

以红（R）、黄（Y）、绿（G）、蓝（B）、紫（P）等颜色为基础，再加上它们的中间过渡色，即黄红（YR）、黄绿（YG）、蓝绿（BG）、蓝紫（BP）、红紫（RP），组成 10 个主要色相。每一个色相又细分为 10 个等级，这样共得到 100 个色相。10 个等级中的第五级为该色相的代表色，如 5R、5Y、5BG 等。以黄色为例，把黄色按 1~10 等份划分，其中 5Y 代表中心，1Y 表示接近黄红（10YR），10Y 表示接近黄绿（1YG）。越往数字小的方向越接近前一个色，越往数字大的方向越接近后一个色，如 1B 接近蓝绿（10BG），10B 接近蓝紫（1BP）。在圆周中的 100 色相中，各色相互为 180°方向的为互补色关系（图 3-41）。

（2）孟塞尔明度表示法

孟塞尔色立体中明度级是以无彩色为中心轴，上面为白色（W），下面为黑色（BL），共划分为 9 个等级，分别用 N1、N2、N3、N4、N5、N6、N7、N8、N9 来表示，这样从黑到白分别为 N0~N10，共 11 个明度等级。在色立体中，处于同一明度水平线上的所有色的明度是相同的。但由于各色相的明度不同，因此，各色相的饱和色在色立体上的位置会高低不等（图 3-42~ 图 3-44）。

↑ 图 3-39 色立体的表示方法

↑ 图 3-40 孟塞尔色立体

图 3-41 孟塞尔色相环

图 3-42 孟塞尔色立体明度表示法（1）

图 3-43 孟塞尔色立体明度表示法（2）

图 3-44 孟塞尔色立体明度表示法（3）

(3) 孟塞尔纯度表示法

孟塞尔立体中，纯度级与明度级成直角关系。纯度级是用距离中心轴的远近表示的，以无彩色轴为0。离中心轴越近、数字越小则纯度越低；距离中心轴越远、数字越大则纯度越高。在孟塞尔色立体中，红色的饱和色（5R）的纯度最高，即该色可以划分的纯度级最多，有14个等级，而蓝绿色（5BG）最少，只有6个等级（图3-45和图3-46）。

图3-45 孟塞尔色立体纯度表示法（1）

图3-46 孟塞尔色立体纯度表示法（2）

（4）孟塞尔色立体色彩的符号表示法

孟塞尔色彩体系表示色的符号为 HV/C（色相、明度/纯度）。如 5B4/8 中，5B 表示蓝色的纯色相，4 表示四级明度，8 表示八级纯度。

如果用孟塞尔色彩体系的符号表示法表示 10 个色相的纯色，分别为 R4/14（红）、YR6/12（黄红）、Y8/12（黄）、YG7/10（黄绿）、G5/8（绿）、BG5/6（蓝绿）、B4/8（蓝）、BP3/12（蓝紫）、P4/12（紫）、RP4/12（红紫）（图 3-47）。

图 3-48　奥斯特瓦德色立体剖面图

后增加四个间色，扩展为黄、橙、红、紫、蓝、蓝绿、绿、黄绿共八个基本色相，再把每一个色相分成三个等级，就组成了二十四色的色相环。这 24 色分别用数字 1~24 来表示（图 3-49）。

图 3-47　孟塞尔色立体色彩的符号表示法

3. 奥斯特瓦德色立体

奥斯特瓦德色彩体系是由诺贝尔奖获得者德国化学家奥斯特瓦德 1920 年创立的奥氏色立体。1921 年出版了《奥斯特瓦德色彩图册》，该体系以物理学为依据，重视色彩的混合规律。孟塞尔用黑色和白色作为色立体明度的等级的两个极点，而奥斯特瓦德则认为白色实际上并非真正的纯白，而是有 11% 的含黑量。所谓的黑色也不是纯黑，也有 3.5% 的含白量。这样所有的色彩都应该是由纯色（C）加一定数量的黑（BL）和白（W）混合而成的（图 3-48）。即：

白量 + 黑量 + 纯色量 =100（总色量）

（1）奥氏色相环

奥氏色相环以赫林的四色学说为依据，首先在圆环上等间隔地放置黄、红、蓝、绿四色（在四色学说中，红与绿、黄与蓝为两对视觉对立色），然

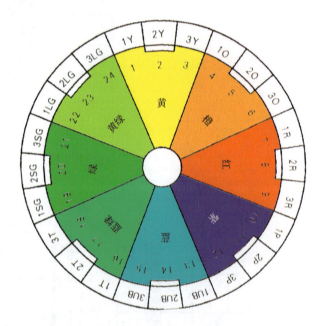

图 3-49　奥氏色相环

（2）奥氏明度表示法

奥氏色立体的垂直中心轴也是由无彩色构成的。从底步的黑色到顶部的白色共分 8 个等级，分别用字母 a、c、e、g、i、l、n、p 表示，a 为最亮的白色，p 为最暗的黑色。每个字母都标有一定的含白量和含黑量（图 3-50）。

（3）奥氏纯度表示法

以奥氏明度级的垂直轴为边长，作一个三角形，在其顶点配置各色相的纯色，这个三角形就是奥氏色立体的等色相面。把它分割成 28 个菱形，并各

记号	a	c	e	g	i	l	n	p
白量	89	56	35	22	14	8.9	5.6	3.5
黑量	11	44	65	78	86	91.1	94.4	96.5

✧ 图 3-50 奥氏明度表示法

附记号以表示该色的含白量和含黑量。如纯色 pa，p 为含白量 3.5%，a 为含黑量 11%。所以，理论上纯色的量为"100%–3.5%–11%=85.5%"。

纯色不断地依明度级记号，增加白量即向白靠拢，增加黑量即向黑靠拢，随着黑、白含的增加，就形成了纯度级的变化（图 3-51）。

✧ 图 3-51 奥氏纯度表示法 (1)

由于奥氏色立体纯色都位于等色三角形的顶点，而各纯色的明度又不相等，因而等色相面和明度级垂直轴对应的水平线并不表示等明度的色彩关系。奥氏色立体以无彩色轴为中心，回转三角形，便组成了一个复圆锥体的形状（图 3-52）。

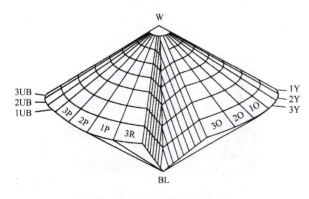

✧ 图 3-52 奥氏纯度表示法 (2)

（4）奥氏色彩的符号表示法

奥氏色彩体系用数字表示色相，加上明度级的记号所示的含白量与含黑量，三者合在一起即表示某一色彩，即数字/含白量/含黑量。比如 14/P/L，是色相为 14 的蓝，含白量 P 为 3.5%，含黑量 L 为 91.1%，蓝色的纯色量为"100%–3.5%–91.1%=5.4%"，因此，14/P/L 是接近黑色的深蓝色。再如，8/n/a 的含白量为 5.6%，含黑量为 11%，纯色量为"100%–5.6%–11%=83.4%"，表示一种淡化的红色（图 3-53~ 图 3-56）。

✧ 图 3-53 学生作品（3）

图3-54 学生作品（4）

图3-55 学生作品（5）

图 3-55（续）

图3-56 学生作品（6）

图 3-56（续）

思考与练习

1．为了加强对色彩的认识，做一张十二色或二十四色的色相环。

要求：

（1）配色准确。

（2）画面简洁。

（3）形式不限，材料不限。

（4）尺寸：25cm×25cm。

2．为了加强对色彩的感受，做色相的加白、加黑练习。

要求：

（1）配色准确。

（2）色差要拉开，过渡要均匀。

（3）形式、材料不限。

（4）尺寸：30cm×30cm。

（5）画面简洁，不得有污点。

3．为了加强对空间色彩的认识，做一张空间混合练习作品。

要求：

（1）可以以油画、水彩画、照片为依据，将画面分成面积相等或不相等的小块，在此基础上加以提炼、概括，使之色彩感增强，纯度提高，达到近看色彩强烈，远看既丰富而又统一的整体效果。

（2）尽量用纯色，体现空间混合的原理。

（3）尺寸：25cm×25cm。

（4）形式、材料不限。

（5）画面简洁，不得有污点。

4．做一张以明度为主的构成练习。

要求：

（1）任选一纯色。如所选纯色明度低，可只与白色相混；如明度高，可以以纯色明度为基础，向亮（加白）和向暗（加黑）发展，构成明度变化序列。

（2）题材自定，要有一定的含义。

（3）画面要有一种立体感和单纯的秩序美。

（4）尺寸：25cm×25cm。

（5）材料自选。

5．做一张以色相为主的色彩构成练习作品。

要求：

（1）取色相环中的任何纯色，按照色相环上的顺序可构成全色相秩序，填在简练而生动的图形上，使其色相变化丰富，令人百看不厌。

（2）题材自定。

（3）尺寸：25cm×25cm。

（4）画面简洁，材料自选。

6．做一张以纯度为主的色彩构成作品。

要求：

（1）在色相环上任选一纯色，与用黑、白相混得到的同明度的灰色相加，得到一纯色序列，填在简练而生动的图形上，使其达到含蓄、丰富、朴素的效果。

（2）题材、材料自定。

（3）尺寸：25cm×25cm。

（4）画面整洁，不得有污点。

7．思考色立体的作用和具体内容，考虑如何在实际中加以应用。

3.2　色彩与心理感觉

前面已经对色彩的属性、性质作了介绍，本节主要研究色彩与心理的关系。作为一名设计者，必须熟练掌握色彩心理学，灵活应用色彩带给人的感受，以便创作出合乎时代要求、符合人们审美观念的优秀作品。

3.2.1 色彩的视知觉感受

物体之所以有色彩，是由于光的作用。而人们感受到的色彩，是由于人的生理机能——眼睛的作用。人们通过眼睛的视网膜刺激来感受色彩，然后通过大脑做出判断。在感受和做出判断时会伴随着复杂的心理活动。因此，色彩与心理就建立了必然的微妙联系。人的眼睛受某些色彩刺激后会产生生理上的疲劳，并会引起人们心理上的厌倦，使人产生联想。

1. 色彩的适应性

人的眼睛有适应自然环境变化的能力。无论是阳光灿烂的白天，还是星光点点的夜晚，只要我们静一会儿就会适应。这是因为，人的眼睛会自动调节瞳孔大小，控制进入的光量。这种视觉适应现象能够帮助我们正确辨别事物的形状、大小和色彩等信息。我们平常所讲的适应有三种情况：即明适应、暗适应和色彩适应。

（1）明适应

我们平常有这样的经验，当突然从黑暗处走到明亮处，会感到光很刺激而看不清物体，但稍微停顿片刻慢慢就能够适应，视觉恢复正常，这种现象叫明适应。这种现象是由于眼睛的进光量由多变少，瞳孔由大变小，视网膜对光的刺激由强变弱，敏感度降低的缘故（图 3-57）。

↑ 图 3-57　明适应

（2）暗适应

暗适应现象与明适应正好相反。人们从明亮处突然走到黑暗处，眼前一片漆黑，暂时看不到任何物体，须过一会儿才能逐渐看清，这种现象叫暗适应。这是由于人的眼睛在明亮处，瞳孔是小的，突然到了黑暗处，瞳孔没有迅速变大，进光量少，看不清物体，过一会儿，瞳孔慢慢由小到大进行调整，进光量增大，眼睛就会慢慢看清物体（图 3-58）。

↑ 图 3-58　暗适应

（3）色彩适应

当我们突然看到一片鲜艳的色彩时，第一感觉是很新鲜，但看久了，这种新鲜程度就减少了几分，就会觉得没有刚才鲜艳了，这种现象叫作色彩适应。这是由于人眼睛的感光蛋白消耗过度而产生的视觉疲劳，造成色相与纯度的相应改变，就觉得不新鲜了。在日常生活中这种现象会经常发生。当我们在自然光下进行写生时，由于光线较暗，突然打开灯泡，就会发现物体偏黄色，但是过一会儿，这种感觉便会消失（图 3-59）。

↑ 图 3-59　色彩适应

2. 色彩的稳定性

通常情况下，人们有一种记忆、思维惯性，对以往旧的事物和经验有一种稳定的印象。因此，我们无论在任何灯光下，都能辨认出物体的真实特征，这是因为我们对物体能进行心理调节的原因。例如，我们把白纸放在暗处，黑煤放在亮处，都能认为白纸是白色的，煤是黑色的。还有，把国旗无论放在什么灯光下，都能认为颜色是稳定的。这是由于我

们的记忆中都知道各国国旗的颜色是固定的,从形成了一种记忆惯性。这种现象就是色彩的稳定性(图 3-60)。

3. 色彩的易见度

色彩的易见度受色彩本身的明度和形状的大小两方面的影响。但当这些条件在相同的情况下时,不同的背景会对色彩易见度产生直接的影响。背景色与色彩的明度、色相、纯度的差别越大,易见度就越高。反之,易见度就越低。尤其是当色彩的明度差别大时,易见度就高。通常情况下,我们认为,黑底上的白色要比白底上的黑色易见度要高。

如果易见度高的与易见度低的配色用纯度间的组合来表示,其次序如图 3-61 和图 3-62 所示。

4. 色彩的醒目色

色彩的醒目色与色彩的色相、明度、纯度和形状的大小有关,但影响最大的是色彩的纯度。色彩的醒目色与色彩的易见度有着相似的性质,但不完全相同。易见度高的色彩不一定就醒目,而醒目的色彩易见度也不一定就高。例如,红色与绿色的易见度不是很高,但"万绿丛中一点红",这一点红就非常醒目。再如,黄色的易见度很高,但是与黑色相配,在黑底、黑色图案的配色中就显得不醒目了(图 3-63 和图 3-64)。

↑ 图 3-60　色彩的稳定性

↑ 图 3-61　色彩的易见度配色表(1)

↑ 图 3-62　色彩的易见度配色表(2)

图 3-63　色彩的醒目色

图 3-64　色彩的不醒目色

因此，醒目的色彩并不是指容易看得见的，它通常与该色的周围环境以及人们的心理作用相联系。一般认为，色彩纯度高的比纯度低的醒目；暖色比冷色醒目，但实际情况还要看人的情绪和欣赏的环境。如果生活中不常见到的色彩或者是很长时间没有看到自己喜欢的色彩，突然间看到了，就会觉得很醒目、很兴奋。我们不能总是用大家都熟悉的色彩来设计，否则就会给人以厌倦的感觉，达不到醒目的效果（图 3-65~图 3-68）。

图 3-65　纯度高（醒目）

图 3-66　纯度低（不醒目）

图 3-67　暖色（醒目）

图 3-68　冷色（不醒目）

5. 色彩的前进感与后退感

色彩的前进与后退是一种感觉。色彩本身并不能前进或后退，只是人们在长期的认识过程中所体会到的。人们认为，对比度强的、明快的、鲜艳的色彩有前进感。反之，对比度弱的、灰暗的、纯度低的色彩有后退感。从物理学角度讲，前进色与后退色都与波长有关，波长较长的色，如红、橙、

黄等具有前进感；波长较短的色彩，如蓝、绿、紫等具有后退感。

因此，我们在色彩设计方面与其他设计大师一样，懂得这些色彩规律，在需要突出的人物或强调的物体中，与背景的关系一定要处理好，背景暗时，物体就突出。因为背景暗就有后退感，物体亮就有前进感，这样设计时就能达到设计者的意图，体现设计者的想法。在需要降低或减弱物体的表现时，就要融入背景中，这样就能达到色彩的高度统一，给人以舒服的感觉（图3-69）。

⬆ 图3-69 色彩的前进感与后退感

6. 色彩的膨胀与收缩感

色彩的膨胀与收缩同样也是一种感觉，与色彩的前进感和后退感相似，是人们长期认识事物的一种通感。从物理光学角度去讲，色彩的膨胀感和收缩感与波长有关，波长较长的暖色光与亮度较强的色光对眼睛成像的作用力较强，从而在刺激视网膜时，这类色光产生扩散性，造成成像边缘线出现模糊带，产生膨胀感。反之，波长较短的冷色光与亮度较弱的色光成像比较清晰，相比之下，有收缩感，而且这种膨胀和收缩也与明度有关，明度高的色彩有膨胀感，明度低的色彩有收缩感。

因此，我们在设计中要灵活掌握红、橙、黄等色彩有膨胀的特性，蓝、绿、紫等色有收缩的特点，以便进行合理的设计，创作出较为典型的作品来（图3-70）。

⬆ 图3-70 色彩的膨胀感与收缩感

7. 色彩的错视性

大多数人花费很长时间并停留在错视作品前的原因就是由于这种作品能给人带来困惑和好奇心，以达到身心的愉悦。这种审美感受迫使我们不得不开拓另一个视觉领域——"错视"领域。在E.H.贡布里希所写的《艺术与错觉》一书中提到："错视很可能就是图形发生歧义的一个根源。"尤其在色彩研究领域，这种错视同样存在，并会对我们的视觉产生相当大的影响（图3-71和图3-72）。

⬆ 图3-71 错视（1）

图 3-71（续）

图 3-72 错视（2）

错视并不是我们在观看色彩时眼睛出了问题，而是人的眼睛在一定条件的影响下，不能正确地认识和判断外界客观事物的本质，包括形状、大小、色彩等。在动漫色彩设计中，我们也应注意色彩给我们带来的这种"错视"影响。一般情况下，色彩的错视是由色彩对比造成的，我们把两个或多个色彩进行对比时，由于光的影响，它的形状、大小、空间、色相、明度、纯度都会产生错觉，而且是对比越强，错视越强。例如，把蓝色、橙色、黄色放在一起，蓝色与橙色的交界线上的橙色更饱和一些，而橙色与黄色的交界线要显得平和一些、重一些。同样道理，红地上的橙色没有黄地上的橙色饱和度

高，色相也有些变化等。同样的感觉，明度高、纯度高的色彩要比同等大小的明度低、纯度低的色彩感觉略大些。了解了色彩的这种错视现象，在动漫设计中就要注意色彩与形状、大小的关系。要想在设计中使有色彩的图像给人的视觉感觉大小一样，就要适当地调整形状的大小、比例。例如，红色、白色、蓝色要取得大小感觉上的一致，就要调整红、白、蓝的面积比例，把三色比例调整为"白：红：蓝 = 30：33：37"，这样就会在视觉上产生面积相等的效果了（图3-73和图3-74）。

图 3-73 同一色面积越大则纯度越高

图 3-74 色彩并置的边缘错视

3.2.2 色彩的情感

在视觉艺术设计中，色彩在不知不觉地影响着我们的情绪和行为。在这个过程中，色彩的生理反应与心理感受几乎同时发生，它与人们生理上的满足和心理上的快感息息相关。

色彩本身是一种物理现象，并没有情感。但是由于人的大脑的作用加上人们长期生活所积累的经验，就会对色彩的感觉产生微妙的变化，形成心理效应，这种效应可发生在不同的层面上，如果是色光对人的生理刺激产生直接的影响，那就是单纯性心理效应。比如，当人们看到红色时，就不由得心跳加快，血压升高，产生情绪上的兴奋、激动甚至

冲动；而看到蓝色时，就会冷静，情绪上不会产生太大的变化。如果人们通过经验产生联想，从而得到更深层次的效应，导致更为深刻的心理活动，那就是间接性心理效应。它的情感产生受到人的信仰、观念、民族、地域等诸多方面的影响，这就形成了一个极为复杂的心理活动过程。比如，同样看到一个红色，由于人与人的感知力不相同，生活经历、信仰、习惯、地域、文化背景各不相同，就会对红色产生不同的感受。因此，色彩对人情感的影响是必然的，也是微妙的，应在设计中妥当、巧妙地加以应用（图3-75）。

✥ 图3-75 色彩的情感

1. 色彩的冷暖感

"冷"和"暖"是人们的一种知觉。色彩本身并没有温度，为什么会有这种感觉呢？这是由于人的自身经历所产生的联想。根据长期的经验，觉得"红色""橙色"有温暖的感觉，我们称之为暖色。"蓝色""绿色""紫色"有寒冷的感觉，我们称之为冷色。美国心理学家阿恩海姆在他的《艺术与视知觉》中谈到："白纸上的红色与蓝色，只是红色相与蓝色相，如果说与冷、暖相联系，红色看上去暖些，蓝色看上去冷些，纯黄色看上去较冷，然而，当基本色相稍微偏离的时候，色性就会变化。"如绿色是中性色，当偏蓝时，就成了冷绿；偏黄时，就成了暖色。这里讲到了某一色系中的冷暖。无彩色系中，白色为冷色，灰色为中性色，黑色为暖色。红色系中，朱红、大红、橘红为暖色；玫瑰红、桃红、品红、紫红为冷色。黄色系中，中黄、橘黄、土黄为暖色；柠檬黄、浅黄、淡黄为冷色。绿色系中，翠绿、浅绿、蓝绿为冷色；中绿、墨绿、橄榄绿、黄绿为暖色。蓝色系中，蓝紫、钴蓝、群青偏暖；湖蓝、普蓝、钛青蓝偏冷。由此可见，冷与暖是相对而言的。孤立地给每一个色彩下一个冷或者暖的定义是不确切的，这要看周围的环境变化是处于什么样的关系中（图3-76）。

✥ 图3-76 色彩的冷暖感

2. 色彩的兴奋感与沉静感

兴奋与沉静也是人的情感，我们用色彩去体现，也是人们长期生活的经验积累。一般认为，波长较长的红色、橙色、黄色给人以兴奋的感觉，故称之为兴奋色。波长较短的蓝色、蓝绿等纯色给人以沉静感，故称之为沉静色。但这些色彩与纯度有很大的关系，纯度降低则沉静，纯度提高则兴奋。此外，明度高的色彩有兴奋感，明度低的色彩有沉静感（图3-77）。

图 3-77　色彩的兴奋感与沉静感

值得注意的是，我们在设计时，应该注意合理地利用灰色调，因为灰色及纯度低的色能给人以舒适感，可以获得文雅、沉着、深沉和安静的感觉（图 3-78）。

图 3-78　灰色调的感觉

3. 色彩的轻重感

色彩对人情感的作用是微妙的，一旦形成"通感"就很难轻易改变。这种轻重也是一种感受，用色彩去表现，说明在这方面还是有一定影响的。从心理学的角度讲，白色和色相浅的色彩令人感到轻，使人想到棉花、雾气，有一种轻飘飘的柔美感。黑色和深的色相，则给人沉重的感觉，会让人想到煤炭、黑夜和金属和沉重的物体。从明度上讲，凡是明度高的色彩都具有轻快感，明度低的色彩会有沉稳感。凡是加白改变其纯度则色感变轻，加黑改变其纯度则变重（图 3-79）。

图 3-79　色彩的轻重感

4. 色彩的华丽感与朴素感

色彩也有让人们感到辉煌的华丽色和让人感到雅致的朴素色。这种华丽和朴素的色彩也是人们长期生活的经验积累。尤其是在我国的封建社会，黄色被认为是皇家、贵族的专利，不让老百姓使用。而蓝色这种明度较低的冷色却成了平民百姓的专用色彩。在这种思想的传承中，逐步形成了大家的通感。从色彩角度上讲，在色彩三属性中对华丽与朴素影响最大的是色相。红、橙、黄等鲜艳而明亮的色彩具有明快、辉煌、华丽的感觉，对人的感官刺激很大。而蓝色、蓝紫等冷色具有沉着、朴实、稳重的感觉，相对朴素。但从纯度上讲，饱和的钴蓝、宝石蓝、孔雀蓝也会显得很华丽，而低纯度的

浊色却显得很朴素。从明度上讲，亮丽的色彩显得活泼、强烈、刺激且富有华丽感，而暗、深的色彩显得含蓄、厚重、深沉且具有朴素感。从色彩对比上来讲，互补色、对比色这种强对比显得华丽，而对比弱的色彩则具有朴素、高雅之感。金碧辉煌、富丽堂皇无论是我国还是外国都是富贵的象征，但由于各国的生活地域、文化背景不同，也会有不同的感受。在应用色彩设计时要考虑到这些变化因素（图 3-80）。

⬆ 图 3-80　色彩的华丽感与朴素感

5. 色彩的积极感与消极感

色彩的积极与消极的心理感受，与色彩三要素中纯度的关系较大。一般认为，色彩的饱和度高，就会有一种兴奋、积极的感受。而饱和度低的浊色、灰色有一种消极的感受。对这种感觉影响较次的是色相与明度，在色相中，波长较长的红、橙、黄等暖色给人积极的感受，而波长较短的蓝色、蓝绿、蓝紫等冷色给人以消极的感受。在明度中，明度高的色彩有一种积极感，而明度低的暗色有一种消极

感。当然根据人们不同的爱好和习惯，也会有所变化，这属于正常现象。但有一点值得注意，无论是有什么样习惯的人，在其作品中使画面中的各种构成因素相互作用，表现出某种感受是非常重要的；否则，就不能被观众所接受（图 3-81）。

⬆ 图 3-81　色彩的积极感与消极感

6. 色彩的软硬感

色彩的软硬感也是一种心理感受。从物理学角度讲，它与色彩的明度和纯度有很大关系，明度高纯度低的色，具有柔软感，如粉红色调、淡紫色调等；而明度低纯度高的色彩，一般具有坚硬感，如蓝色调、蓝紫色调、紫红色调等。但是，这种坚硬或柔软的色彩感觉往往要与相应的直线、曲线的形相一致，才能体现出更强烈的感受。

在无彩色系中，白色与黑色的组合具有坚硬感，而灰色具有柔软感。不同层次的颜色又具有不同层次的软硬感。一般软色的感觉轻，具有甜蜜的感觉；硬色的感觉重，具有粗犷的感觉。我们在设计中应灵活地加以利用（图 3-82）。

7. 色彩的强弱感

色彩的强弱与色彩的易见度有很大关系，往往

与对比度结合起来应用，对比度强、易见度高的色彩就会有强烈的感觉，色彩就强；对比度弱、易见度低的色彩有后退感，色彩就弱。在设计中，对比强烈的色彩具有强调效果；对比弱的色彩一般是比较含蓄的、不张扬的。但是，也不能一概而论，有个性的设计也是不能忽视的，往往对色彩的处理会有一定特点、一定偏向和偏爱，我们应在设计中灵活应用（图3-83）。

8. 色彩的活泼感与忧郁感

活泼与忧郁也是一种情感。在日常生活中也会经常遇到。比如，在充满明亮阳光的房间里，会有一种轻松活泼的气氛；而在光线较暗的房间里，会有一种忧郁的气氛。从色彩学角度去分析，它与色彩的三属性有关。通常情况下，波长较长的红、橙、黄等暖色，具有活泼的感觉；波长较短的蓝、蓝绿、蓝紫等冷色，具有忧郁的感觉。在无彩色系中，白色与其他纯色组合具有活泼感，黑色与其他纯色组合具有忧郁感，灰色是中性的。了解了这些特性，在设计中能起到一定的指导作用。但是，这些色彩特征要与适当的环境、气氛结合起来。我们知道，在较好的作品中，色彩只是一种重要的因素，但其他因素也同样不能忽视，如要表现活泼的气氛，除了热闹的色彩组合之外，优美的动作、完美的叙事都是不可缺少的，最终还要得到观众的认可。因此，设计时对每一个细节都不能忽视（图3-84）。

图 3-82　色彩的软硬感

图 3-83　色彩的强弱感

图 3-84　色彩的活泼感与忧郁感

3.2.3　色彩的联想

人类有比动物复杂得多的思维器官——大脑。

联想功能是人类与生俱来的，在日常生活中，当我们看到某些色彩时，往往想起与该色彩联系的某些事物。这种由色彩刺激而使人联想到与该色有关的某些具体事物和抽象概念，就叫作色彩联想。

色彩联想是一种创造性思维能力，它受到创作者和观赏者的经验、记忆、认识等方面的影响。所谓"因花思美人，因雪想高山，因酒忆侠客，因乐想好友"。这都是人对过去的印象和经验的感知所引起的联想。再如，一年四季中的春、夏、秋、冬的色彩，因具体的颜色想到抽象的含义。春天是最富有朝气的欣欣向荣的季节，是最有生命力的季节，也是人们向往的季节，大自然刚刚从寒冬中苏醒，黄色、黄绿色、粉红色、淡紫色等中间色调可恰当地体现春天自然的气息，形成春天的主旋律。夏天是热情、浓郁、亮丽的季节，是最活泼的季节，也是人们充满活力的季节，炎热的阳光和生长旺盛的植物交织成一副纯度鲜艳、充满魅力的画面。红色、绿色、蓝色等纯度高的色彩交替出现，使我们很容易想到炎热的夏天；秋天是一个收获的季节，树木除了稍许的蓝绿外，大部分被染成了黄色和红色，还有落叶形成的棕褐色、咖啡色及枯黄的土黄色。这些色彩的有机组合，很容易使我们联想起秋天，同时秋天也有一种凄凉的感觉，因为快临近冬天，让人有一种想家的感受。冬天似乎一切活动都停止了，空气的寒冷与色彩的单调，很容易形成冷色。灰色、蓝色、灰紫为冬天的主色调（图3-85）。

图 3-85 色彩的联想（春、夏、秋、冬）

1. 色彩的具象、抽象联想

一般情况下，某一种印象深刻的色彩，常常会深深地潜伏在人们的意识中，一有机会就会浮现出来。这种联想往往以现实存在的色彩为诱导，通过对色彩的回忆唤起过去的一些记忆。这种记忆由于性别、年龄、民族、职业、文化背景、生活经历等因素的不同，而会产生不同的差异，但总体上仍具有相当程度的共性。比如，幼年时期，人们对色彩的联想多会从身边的动物、植物、食物、风景以及服饰等有关的具象的事物中产生。而成年人则会想到与看到的色彩相联系的抽象含义，通过移情作用去欣赏色彩，从而产生情感上的共鸣。

以下是不同年龄、不同性别的人对色彩的基本感受和具象与抽象的联系（表3-1~表3-3）。

表3-1 人对色彩三属性基本感受的反应

属性		反应
色相	暖色系	温暖 活力 喜悦 甜蜜 热情 积极 活泼 华丽
	中性色系	温和 安静 平凡 可爱
	冷色系	寒冷 消极 沉着 深远 理智 休息 肃静

续表

属性		反应
明度	高明度	轻快　明朗　清爽　单薄　软弱　华美　女性化
	中明度	无个性　随和　附属性　保守
	低明度	厚重　明暗　压抑　硬　迟钝　安定　个性　男性化
纯度	高纯度	鲜艳　刺激　新鲜　活泼　积极　热闹　有力量
	中纯度	中庸　稳健　文雅
	低纯度	无刺激　陈旧　寂寞　老成　消极　朴素　有力量

表 3-2　不同年龄/性别的人员的具象联想

年龄/性别 色彩	小学生（男）	小学生（女）	青年（男）	青年（女）
黑	炭　煤	头发　炭	夜　黑伞	黑夜　黑西服
白	雪　白纸	雪　白纸	雪　白云	雪　白裙子
灰	老鼠　灰	阴暗的天空	灰色　混凝土	灰暗的天空
红	太阳　苹果	洋服　郁金香	血　红旗	血　口红
橙	橘子　柿子	橘子　胡萝卜	橘子　果汁	橘子　红砖
茶色	土　树干	土　巧克力	土　皮箱	傈　靴
黄	香蕉　向日葵	菜花　蒲公英	月亮　雏鸡	柠檬　月
黄绿	青草　竹子	青草　树叶	嫩草　春	嫩叶　内衣
绿	树叶　青山	草　草坪	树叶	青草　毛衣
青	天空　大海	天空　水	大海　秋天的天空	海　湖
紫	葡萄	桔梗	裙子	茄子　紫藤

表 3-3　不同年龄/性别的人员的抽象联想

年龄/性别 色彩	小学生（男）	小学生（女）	青年（男）	青年（女）
黑	死亡　刚健	悲哀　坚强	生命　严肃	忧郁　冷淡
白	清洁　神圣	清楚　纯洁	洁白　纯真	洁白　神秘
灰	忧郁　绝望	忧郁　郁闷	荒虚　平凡	沉默　死亡
红	热情　革命	热情　危险	热烈　卑俗	热烈　幼稚
橙	焦躁　可爱	下流　温情	甜美　明朗	欢喜　华美
茶色	幽雅　古朴	幽雅　沉静	幽雅　坚实	古朴　朴直
黄	明快　活泼	明快　希望	光明　明快	光明　明朗
黄绿	青春　和平	青春　新鲜	新鲜　跳动	新鲜　希望
绿	永恒　新鲜	和平　理想	深远　和平	希望　公平
青	无限　理想	永恒　理智	冷淡　薄情	平静　悠久
紫	高贵　古朴	优雅　高贵	古朴　优美	高贵　消极

2. 色彩的味觉和嗅觉联想

味觉、嗅觉转化成色彩是要通过"联想"这座桥梁才能实现。味觉和嗅觉是人的感官功能，与色彩似乎没有太大的联系，但在日常生活中，色彩往往能起到刺激这些感官的作用，或增加食欲，或让人酸涩，这些都是人们长期的生活经验而形成的条件反射的结果。下面我们就从味觉和嗅觉两方面加以阐述。

（1）色彩的味觉

味觉也和视觉一样，都是人们通过各种味道刺激味觉神经而传到大脑，大脑做出反应的结果，它主要反映在饮食文化中。在饮食文化中，色彩又起着非常重要的作用，色彩可使人增进食欲或使人大倒胃口。比如，瑞士色彩学家约翰斯·伊顿在《色彩艺术》中有这样一个生动的描述："一位实业家准备举行午宴，招待一些男女贵宾。厨房里飘出的阵阵香味在迎接着陆续到来的客人们。大家热切地期待着这顿午餐。当快乐的宾客围着摆满美味佳肴的餐桌就座之后，主人便以红色灯照亮了整个餐厅，肉看上去颜色很嫩，客人食欲大增，而菠菜却变成了黑色，马铃薯变成红色。当客人们惊讶不已时，整个餐厅又被蓝光照亮，烤肉显得腐烂，马铃薯像发了霉，宾客们个个倒了胃口。接着又开了黄色灯，又把红葡萄酒变成了蓖麻油，把来宾都变成了行尸，几个比较娇弱的贵妇人急忙站起来离开了房间，没有人再想吃东西了。主人笑着又打开了白光灯，餐厅的兴致很快就恢复了。"这个试验表明，色彩对食品的作用直接影响人们的食欲（图3-86）。

图 3-86 色彩的味觉感受

"望梅止渴"这个成语说明味觉与人们的生活经验、记忆有很大关系。如果以前品尝过杨梅的人，一见到杨梅就有一种酸的感觉，不由得要流口水。而品尝过未成熟的柿子的人，一看到柿子就会有一种涩的感觉。反映在色彩上，绿色能产生酸的感觉，黄绿色有一种涩的感觉，而粉红色有一种甜的感觉，茶褐色有一种苦的感觉。这样，我们就可以根据自己的经验来进行味觉（酸、甜、苦、辣）的色彩联想。即"酸"是一种绿色的色彩组合，形成绿色调；"甜"是一种粉红色的色彩组合，形成粉红色调；"苦"是一种茶褐色的色彩组合，形成茶色色调；"辣"是一种对比强烈的红色色调组合，形成红色调。这里除了色相的变化之外，还有明度、纯度上的变化，但最终目的是要让这些色彩组合给人一种强烈的酸、甜、苦、辣的感觉（图3-87）。

图 3-87 色彩联想（酸、甜、苦、辣）

（2）色彩的嗅觉

嗅觉也和味觉一样，是通过气味进行色彩联想。这种联想也是人们长期经验的积累和生活的感受。如果是喝过咖啡的人，一闻到咖啡味，就会有一种苦涩感和不同的味感。当闻到茉莉花香就会联想到白色，当闻到香蕉味、柠檬味就会想到黄色，闻到酸味就会想到"醋"，闻到牛奶的味道就会想到乳白色等。这些通过嗅觉而想到的色彩也是一种条件反射。实验心理学告诉我们，波长较长的红、橙、黄等暖色使人想到香味，波长较短的蓝色、蓝紫色等冷色的浊色就会

想到腐败的臭味等。了解了这些规律，我们就能随心所欲地运用色彩了（图3-88~图3-90）。

↑ 图 3-90（续）

3. 色彩与形状联想

我们有时用"形形色色"来表现各不相同的人。这说明形与色在色彩构成中是同时出现的，它们相辅相成，构成了完整的形象。不同的形能使色彩产生或坚硬或柔和的感觉。在人们的心理上，也会产生不同的感受。据约翰内斯·伊顿提出的色与形的关联的理论，当某一形状具有和某一色彩相同的心理作用时，它便是这一色的最佳的基本形。他认为，红色有重量感、稳定感和不透明感，与正方形的稳定、庄重感相对应；黄色有明亮、刺激和轻量感，与正三角形的尖锐、冲动、积极、敏感相统一；而蓝色有宇宙、空气、水、轻快、流动、专注的感觉，与圆形的流动性相吻合。而三间色中，橙色有安稳、敦厚、不透明感，与正方形和三角形折中的梯形相一致；绿色有冷静、自然、清凉、希望之感，与三角形和圆形折中的弧形三角形相一致；紫色有柔和、女性、虚无、变幻感，与圆形和正方形折中的椭圆形相一致。因此，了解图形与色彩的关系在我们设计中是非常有意义的（图3-91）。

↑ 图 3-88 色彩联想（1）

↑ 图 3-89 色彩联想（2）

↑ 图 3-90 色彩联想（3）

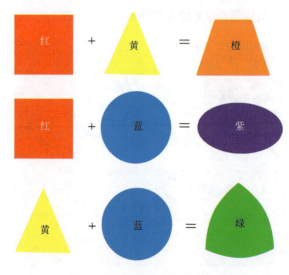

↑ 图 3-91 色彩与形状的关系

4. 色彩与音乐联想

音乐是通过听觉来感受的，而画面是用视觉来感受的，在适当情境中有时是互通的。美术创作中，我们也经常要用到音乐的术语，比如用节奏与韵律来描写作品的流畅和抑扬顿挫。这种视觉和听觉反应传到大脑中所引起的联想是异曲同工的，都是一种感受，能引起人的心理反应。英国心理学家贡布里希在他的《秩序感》中写道："形状与色彩的结合也许可以互相替换，接连不断，以取得像音乐那样让人动情、促人思考的轻松愉快的效果。如果说真的存在和谐的色彩，那它们的结合形式比别的色彩更能取悦于人；如果说那些在我们眼前缓慢经过的单调沉闷的图块让我们产生悲哀、忧伤情感，而色彩轻松、形式纤巧的窗花格则以其快活、愉悦的格调使我们欢欣鼓舞，那么只要把这些正在消失的印象巧妙地汇总起来，我们的身心便能获得比物体作用于视觉器官所产生的直接印象更大的快感……"这说明音乐对色彩的作用是非常大的。当色彩的情绪加上声音的配合，它能像魔鬼一样主宰情感，使我们陶醉。

一般认为，音乐中的音节与色彩的关系如表 3-4 所示。

表 3-4　音乐中的音节与色彩的关系

色彩	音节	含　义
红	1（Do）	热情高亢的声音　强烈　热情　浑厚　不坚定感
橙	2（Re）	个性温和　带有浑厚与安定的特点
黄	3（Me）	明快　活跃　积极　尖锐　高亢感
灰	4（Fa）	低沉　浑厚　苦涩　温和　厚而不重　硬而不坚
绿	5（So）	消闲　空旷　生机勃勃　声音适中　不刺激　不低沉
蓝	6（La）	忧郁　清冷　寂寞
紫	7（Xi）	虚幻　梦想　迷离　猜疑　轻飘　虚无

表现派绘画大师康定斯基也指出："一个特定的音响能引起人对一个与之相应的色彩的联想。如明亮的黄色像刺耳的喇叭；淡蓝色类似长笛般的声音；深蓝色像低音的大提琴的声音，也与宽厚低沉的双重贝斯声相似；绿色接近小提琴纤弱的中间音；红色给人以强有力的击鼓印象；紫色相当于一组木管乐器发出的低沉音调……"从这些比喻中，我们可以看出色彩与音乐的关系，像有人比喻的"绘画是无声的诗，音乐是有声的画"一样，是非常巧妙地将色彩与音乐联系在一起，相互作用，感染人们的心灵世界（图 3-92 和图 3-93）。

图 3-92　色彩联想（4）

图 3-93　色彩联想（5）

3.2.4 色彩的性格与象征

色彩所表现的含义，是人们所给予的。它本身并没有什么意义，这是一种物理现象。其情感、性格都是人们对生活经验的积累。动漫色彩也是一样，只是受到动漫语言的一些影响，而形成的符合动漫表现特点的一些特定色彩含义。无论是有彩色还是无彩色都有自己的性格特征，它与明度、纯度共同作用并有机地组合在一起，就会表达一定的思想内容。至于色彩的象征含义，也是人们长期的感受、认识和利用色彩的过程中总结形成的一种观念，形成的一种共识。我们了解了这些特征，就是要用来表现自己的主观愿望，通过色彩语言传达情感，这也是我们学习的目的。

下面就对几种主要色相的性格特征和象征意义作一介绍，见表3-5。

表3-5 几种主要色相的性格特征和象征意义

色彩		性格特征	象征含义
红色	纯色	温暖 刚烈 兴奋 激动 紧张 冲动	是血与火的色彩 热情 喜庆 活力 奔放 革命 爱国精神 恐怖 动乱 嫉妒 暴虐 恶魔 粉红色象征健康
	加黄	热力 不安 躁动	
	加蓝	文雅 柔和	
	加白	温柔 含蓄 羞涩 娇嫩	
	加黑	沉稳 厚重 朴实	
橙色	纯色	光明 温和 热情 豁达 充满生命力和扩张力	丰满 收获 健康 甜美 明朗 快乐 华丽 辉煌 力量 成熟 芳香 自信
	加红	健康 丰满	
	加黄	甜美 亮丽 芳香	
	加白	焦躁 无力 细心 暖和 轻巧 慈祥	
	加黑	暗淡 古色古香 老朽 悲观	
黄色	纯色	敏锐 高傲 冷漠 扩张 不安定感	智慧 财富 权力 高贵 希望 光明 权威 思念 期待 低贱 色情 淫秽 卑劣 可耻
	加蓝	鲜嫩 平和 湿润	
	加红	有分寸感 热情 温暖	
	加白	柔和 含蓄 易于接近	
	加黑	有橄榄绿的印象 随和 成熟	

续表

色彩		性格特征	象征含义
绿色	纯色	平和 安稳 柔顺 恬静 满足 生命 优美	和平 生命 宁静 庄重 安全 健康 新鲜 大气 成长 春天 青春 环保
	加黄	活泼 友善 幼稚感	
	加蓝	严肃 深沉 有思虑感	
	加白	洁净 清爽 鲜嫩	
	加黑	庄重 老练 成熟	
蓝色	纯色	朴实 内向 冷静	博大 宽广 理智 朴素 清高 永恒 稳重 冷静 科技 绝望 智慧
	加红	高贵 神秘	
	加黄	深沉 凉爽	
	加白	高雅 轻柔 清淡	
	加黑	沉重 孤僻 悲观	
紫色	纯色	沉闷 神秘 高贵 庄严 孤独 消极	优雅 高贵 华丽 哀愁 梦幻 疲惫 忧郁 愚昧 神秘
	加红	压抑 威胁	
	加蓝	孤独 消极	
	加白	幽雅 娇气 女性化的魅力	
	加黑	沉闷 伤感 恐怖	
黑色		厚重 沉闷 严肃 沉默	死亡 永久 庄重 坚实
白色		朴素 纯洁 快乐 神秘	纯洁 神圣 高尚 光明
灰色		中庸 暧昧 柔和 被动 消极 消沉	朴素 稳重 谦逊 平和

3.2.5 色彩的肌理与心理感受

在我们的现实生活中，肌理无处不在，每时每刻都在影响着我们的心理感受，它是一种客观存在的物质表面形态。在设计当中，能使人产生多种多样的、可感知到的、特殊的"意味"。有的粗糙，有的细腻；有的柔软，有的坚硬；有的可爱，有的好玩；有的喜欢，有的厌恶。这种感受并不是物体表面本身具有的，而是人们的一种感受。久而久之，就会形成一种通感，甚至有一种象征含义，这也是在绘画或影视艺术中经常用到的主要原因。

获得肌理的方法多种多样，既有自然形态的肌理，如沙漠、海水、树皮、石纹、木纹等；又有人造肌理，如布料、墙纸等（图3-94）。

图 3-94　色彩肌理（1）

肌理练习是一种探索性很强的开发训练，设计时要求尽可能打破惯例，大胆实践，创造出符合设计者意图且前所未有的样式，其中敏锐的感觉、积极的发现和灵活的组织是非常重要的。

思考与练习

1．根据所学知识，做冷色与暖色、喜庆与悲伤的构成练习。

要求：

（1）题材、内容不限。

（2）要有明确的色彩偏向，可适当应用多种手段来丰富画面。

（3）色彩搭配要有明显的喜庆和悲伤的气氛。

（4）尺寸：25cm×25cm。

（5）画面整洁。

2．根据所学色彩联想知识，从喜、怒、哀、乐，酸、甜、苦、辣，以及雪碧、芒果汁、矿泉水、咖啡三组中任选一组作色彩联想构成。

要求：

（1）所选图形简洁大方，不要太复杂。

（2）色彩倾向明确，尽量从各个角度去运用色彩。

（3）尺寸：15cm×15cm。

（4）画面整洁。

对肌理的定义我们可以这样理解，肌理是指物质内在质地的外在表现，即物质表面的质感。它是各种不同质料、不同构造和不同色彩的物质所给人们感官上的不同特征的总称。

肌理从可感知的视觉效果上分为视觉肌理和触觉肌理两部分。视觉肌理是指在视觉上造成的一种视觉感受。触觉肌理是指触摸时所感受到的细腻感、粗糙感、质地感和纹理感。

肌理作为一种特殊的设计语言，是其他表达因素无可替代的。尤其加入色彩的变化，其效果更加引人注目（图3-95）。

图 3-95　色彩肌理（2）

3.3　色彩对比原理

对比无所不在，无论是平面要素，还是色彩要素，只要存在着差别就会存在着对比。色彩对比，就是各色彩之间的矛盾、对立关系。我们在不断处理矛盾的过程中达到视觉上和心理上的平衡。下面就对色彩对比的含义、原理及其应用作一介绍。

3.3.1 色彩对比的概念

色彩的对比在色彩现象和色彩艺术中最具有普遍性。大与小、多与少、明与暗、远与近、轻与重、粗糙与细腻、美与丑……只要我们用对比的眼光看待世界，就会发现世界上的色彩是千差万别、丰富多彩的。因此，色彩对比是指两种或两种以上的色彩，以空间和时间关系相比较，能有明确的差别，这种相互关系称之为对比关系。但总是处于某些色彩的环境之中。一般认为，色彩之间的差异越大，对比效果就越强，相反则差别越小，其对比关系就越弱，最后趋于缓和（图3-96）。

🔸 图 3-96　学生作品（7）

3.3.2 色彩对比的构成原理

由于人们的视觉生理条件所致，在同一时间和不同时间所看到的色彩，在生理上和心理上都是不同的。为了更好、更清楚地区分和理解这些现象，把色彩对比分为三种类型，即同时对比、连续对比和综合对比。

1. 同时对比

在同一时间、同一视域、同一条件、同一范围内眼睛所看到的色彩对比现象，称之为同时对比。

在同时对比中，最显著的特征是，对比的双方都会把对方推向自己的补色。使其更加醒目、更加突出。例如，无彩色中黑色与白色的对比，黑色把它的补色（白色）加到对方白色身上，使得白色更白；同样，白色把它的补色（黑色）加到对方黑色身上，使得黑色更黑。同样一个灰色与红色对比，红色把它的补色（绿色）加到灰色身上，使得灰色有了绿味。再如，红色与绿色对比，红色把它的补色（绿色）加到绿色身上，使得绿色更绿，同样道理，红色显得更红。这种现象是由于人的视觉生理平衡所引起的。当视网膜上某一部分发生光刺激反应时，会引起邻近部位的对立反应，在周围会出现该色的补色加以调节。因此，在看到对方色彩时，就会把这种补色加到对方身上，出现相应感觉的色彩（图3-97）。

🔸 图 3-97　同时对比

2. 连续对比

连续对比与同时对比的原理是一样的，即在不同时间、不同条件下，或者在运动的过程中，不同色彩对视觉刺激后形成的对比效果，因此又称之为视觉残像。

视觉残像又分为正残像和负残像。正残像是指当强烈的色彩刺激眼睛后，在极短的时间内这种色彩还会停留在眼中。例如我们看到强烈的红色灯泡，过后我们的视线移开，眼睛中会保留短暂的红色感觉，这就是正残像原理。在很短的时间

内，由于眼睛的自我调节（这种调节是一种视觉疲劳现象），就会出现该色的补色，在看到后面的色彩时，这种残像就会加到对方身上，形成连续对比（图 3-98）。

图 3-98　连续对比

3. 综合对比

通常情况下，色彩的对比关系并不是孤立的，它们之间会存在着联系，会在特定的条件下相互制约，相互促进。我们不能片面地认为一对色彩只有一种对比关系。例如，同样是红与绿的对比，它们不仅有色相对比，还会有明度、纯度上的变化，也会有补色变化、冷暖变化等。这样复杂的变化如果处理不当，就会让人感到很混乱，没有主次的感觉。因此，无论怎样变化，表达的主题不能变，一切变化都是为表达主题服务的。这就存在着一个色调的问题、主次的问题。如果我们能很好地把握这种主次关系，那么，综合对比的画面效果更加丰富、更加生动、更加活泼、更具有表现力，应用起来就更加自由和洒脱。在动漫表现中，也会是综合的、复杂的，同样会出现同时对比和连续对比。例如，在橙黄色的背景下，那片红色飞来飞去，我们的视觉会处于同时对比的关系中，但相继飞出画面或者又有另一个色彩飞入画面，都会产生一种连续对比的关系。那么，由于我们视觉的生理现象，会使背景出现一些微妙的色彩变化。如果创作者能考虑到这一点，就会使色彩搭配更趋合理，更能符合人们的审美习惯，使观众不断处于兴奋状态，画面也就非常耐看，非常具有表现力（图 3-99）。

图 3-99　学生作品（8）

3.3.3　色彩对比的形式

前面我们介绍了色彩的含义及原理，下面分别从色相、明度、纯度、冷暖以及面积对比五个方面加以介绍。

1. 以色相对比为主的色彩构成形式

色彩对比中，以色相对比为最强。一般认为，因色相差异而形成的对比称之为色相对比。我们在二十四色相环上可通过不同远近距离的色相对比形成不同的色调，来体现不同的视觉感受，表达不同的情感。色相对比的强弱取决于色彩在色相环上的位置，在色相环上，相差 15°的色相对比为同类色对比；相差 45°的色相对比为类似色对比；相差 60°的对比为邻近色对比；相差 120°的对比为对比色对比；相差 180°的对比为互补色对比。色彩在色相环上相隔的角度越大，色相对比越强。反之，色相对比越弱（图 3-100）。

（1）同类色相对比构成

同类色相对比几乎不存在色相差别，只有不同明度、不同纯度之间的比较。在色立体中是一个单色面内任意色彩的组合对比，这是一种最弱对比，

(a) 同类色对比　　(b) 类似色对比　　(c) 邻近色对比　　(d) 对比色对比　　(e) 互补色对比

图 3-100　色相对比

其效果单纯、雅致，但也易显得单调、呆板、柔弱（图 3-101）。

图 3-101　学生作品（9）

（2）类似色相对比构成

类似色相对比仍属于弱对比，但色彩有不同的倾向。在对比中的色彩属于一个大的色相范畴，具有随和、朦胧和不清楚的感觉，如黄绿、绿、蓝绿等。但可借助于明度、纯度的变化，以丰富画面效果（图 3-102）。

图 3-102　学生作品（10）

图 3-102（续）

（3）邻近色相对比构成

邻近色相对比属于色相对比中的中对比，比如红色与橙色、橙色与黄色、黄色与绿色、绿色与蓝色、紫色与红色的对比，其特点是相对比的色相中含有共同色素，比较单纯，效果和谐、高雅、柔和，色相明确。但是如果不注意明度和纯度上的变化，容易出现乏味、呆板、模糊之感。如适当应用小面积的对比色，则会使画面丰满、活泼、富有生气。在实际设计中，我们也应借鉴"万绿丛中一点红"的配色经验（图 3-103）。

 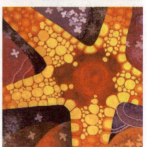

图 3-103　学生作品（11）

（4）对比色相对比构成

对比色相对比属于色相对比中的强对比，比如红色与黄色、黄色与蓝色、蓝色与红色等，是一种极富运动感的配色。这种配色能给人明快、饱满、兴奋、华丽、活跃和激动的视觉效果。但由于色相缺乏共同因素，容易出现散乱的现象。因此，应在设计中采用一些调和手段，形成主色调，才能消除烦躁、不安的心理感受。这在动漫运动画面设计中也应引起注意，不能一味追求华丽，而忽视人们的视觉承受能力，产生不雅致、不含蓄的视觉效果并引起疲劳（图 3-104）。

↑ 图 3-104　学生作品（12）

（5）互补色相对比构成

互补色相对比是色相对比中最强的对比。在色相环上是相差 180°的对比，比如红色与绿色、黄色与紫色、蓝色与橙色等，这种对比效果更完整、更充实、更刺激，能给人一种饱满、活跃、生动的强烈感受。但用得不当，能给视觉带来疲劳，产生不含蓄、过分刺激的后果。因此，在充分利用其优点的同时，也要设法克服它的弱点，使画面得到最佳的色彩视觉效果（图 3-105）。

↑ 图 3-105　互补色相对比

2. 以明度对比为主的色彩构成

明度对比就是因为明度差别而形成的对比，是将不同明度的色彩放在一起所呈现的效果。明度有同一色相不同的明度变化和不同色相不同的明度变化两种情况。

明度对比在色彩中占有重要地位，对视觉的影响力也很大。它能使画面产生层次、体感、空间上的变化。给人一种空旷的感觉。如果加入不同色相的明度变化，画面将变得既华丽而又有层次，使人得到一种心理满足，产生愉悦感。

我们以孟塞尔色立体为例，把白（0）至黑（10）从上到下划分为九个色级，分别用 1~9 来表示，其他有色彩系的明度以九个色级为准。通过不同的对比关系形成有不同感受的各种色调，其中，1~3 为高明度色调，4~6 为中明度色调，7~9 为低明度色调。我们把明度差在三个色阶以内的对比称为短调，为明度弱对比；把明度差在五个色阶以内、三个色阶以外的对比称为中调，为明度中对比；把明度差在五个色阶以外的对比称为长调，为明度强对比，这样就可以构成不同明度变化的九个色调（图 3-106~图 3-108）。

图 3-106　明度对比图例

图 3-107　明度对比（1）（学生作品）

图 3-108　明度对比（2）（学生作品）

我们从图 3-106 的分析中可知：

高长调，指 1、2 色阶形成高明度色调，与 9 色阶的对比为强对比，能给人明亮、清晰、活泼、积极、坚定之感。

高中调，指 1、2 色阶形成高明度色调，与 6 色阶的对比为中对比，给人柔和、明朗、安稳、开朗、优雅之感。

高短调，指 1、2 色阶形成高明度色调，与 3 色阶的对比为弱对比，给人明亮、轻柔、软弱、女性味之感。

中中调，指 4、5 色阶形成中明度色调，与 1 和 9 色阶的对比为中对比，给人丰实、饱满、庄重、含蓄之感。

中短调，指 4、5 色阶形成中明度色调，与 6 色阶的对比为弱对比，给人朦胧、模糊、混沌、沉稳之感。

低长调，指 8、9 色阶形成低明度色调，与 1 色阶的对比为强对比，给人清晰、不安、苦闷、压抑之感。

低中调，指 8、9 色阶形成低明度色调，与 4 色阶的对比为中对比，给人沉着、稳重、雄厚、深沉、朴素之感。

低短调，指 8、9 色阶形成低明度色调，与 7 色阶的对比为弱对比，给人模糊、沉闷、消极、神秘、阴暗、厚重之感。

3. 以纯度对比为主的色彩构成

纯度对比是指因色彩纯度差别而形成的对比，能产生鲜、浊程度的差别。与明度对比方法相似，把一个纯色（0）和一个同明度的灰色（10）相混合，可得到一个有九个等级的纯度色阶，分别用 1~9 的数字来表示。其中，1~3 为高纯度色调，称为鲜调；4~6 为中纯度色调，称为中调；7~9 为低纯度色调，称为灰调。我们把相差三个色阶以内的色彩对比称为弱对比；把相差三个色阶以外五个色阶以内的色彩对比称为中对比；把相差五个色阶以外的色彩对比称为强对比，这样就可得到九个不同的色调（图 3-109 和图 3-110）。

图 3-109　纯度对比图例

图 3-110　纯度对比（学生作品）

我们从图 3-109 的分析中可知：

鲜强调，指 1、2 色阶形成鲜调，与 9 色阶的对比为强对比，给人鲜艳、积极、冲动、快乐、热闹之感。

鲜中调，指 1、2 色阶形成鲜调，与 6 色阶的对比为中对比，给人沉静、文雅、温和之感。

鲜弱调，指 1、2 色阶形成鲜调，与 3 色阶的对比为弱对比，给人朴素、统一、缺乏变化之感。

中中调，指 4、5 色阶形成中调，与 1 和 9 色阶的对比为中对比，给人中庸、文雅、可靠之感。

中弱调，指 4、5 色阶形成中调，与 6 色阶的对比为弱对比，给人一种模糊、缺乏变化、统一、柔和、朦胧之感。

灰强调，指 8、9 色阶形成灰调，与 1 色阶的对比为强对比，给人以平庸、耐用、生硬之感。

灰中调，指 8、9 色阶形成灰调，与 4 色阶的对比为中对比，给人一种随和、土气、悲观之感。

灰弱调，指 8、9 色阶形成灰调，与 7 色阶的对比为弱对比，给人一种平淡、消极、脏、伤神之感。

总体上看，纯度对比较之明度对比和色相对比更复杂、更含蓄。再有适量的色相、明度作比较，会使画面产生耐人寻味、柔和之美感。因此，在影视创作中，也要适当应用这些色调来烘托气氛和刻画人物的性格特点。

4. 以冷、暖对比为主的色彩构成

冷、暖只是人们的一种感觉，而色彩本身是没有感觉的，只有介入人们的感情才会变得有了感觉。一般认为，因色彩感觉的冷、暖差别而形成的对比称之为冷暖对比。

色彩的冷暖与物理属性有关，我们知道，物体的色彩与反射和吸收光线有关。白色在反射光线的同时也在反射热量，黑色在吸收光线的同时也在吸收热量。因此，白色的衣服在夏天感觉凉快，黑色的衣服在冬天感觉暖和。颜色越接近白色，越觉得凉快；颜色越接近黑色，越觉得暖和。

色彩的冷暖也与人的生理和心理有关。当人们看到红、橙、黄等颜色时，会很容易想到火而产生温暖的感觉；看到蓝、蓝紫、紫色时，也会想到冰川、积雪而产生寒冷感。这种感觉是实实在在存在的，是不以人们的意志为转移的。因此，色彩的冷暖是人们长久以来对冷暖的体验而形成的色彩概念和积累。

根据人们的通感，一般认为给人感觉最暖的色是橙色，称为暖极；给人最冷的色是蓝色，称为冷极。这样我们就可以划分为几个区域，即红色和黄色为暖区，红紫与黄绿为中性微暖区，紫色与绿色为中性微冷区，蓝紫与蓝绿为冷区。根据不同区域的对比划分，最强对比为冷极与暖极的对比，强对比为冷极与暖色或者暖极与冷色的对比，中对比为冷色与中性微暖区或者暖色与中性微冷区的对比，弱对比为相邻两区的色彩对比。

色彩的冷暖并没有明显的界限，我们不能将其绝对化，在设计中还应有明度、纯度和色相上的变化，我们只能称之为以冷色或暖色为主的色调对比。冷色调给人的总体感受是寒冷、清爽、凉快、舒心；而暖色调给人的总体感受是热情、热烈、喜欢、奔放（图3-111和图3-112）。

图3-112　学生作品（13）

5. 以面积对比为主的色彩构成

面积在色彩对比中起着重要的作用，当两个以上的色彩共处于一个色彩构图中，如何能使相互间的面积比例达到最完美、最稳定的平衡，是我们考虑的重点。因此，面积对比就是指色彩在构图中因所占面积比例多少而引起的明度、纯度和冷暖上的变化。

一般认为，明度高、纯度高的大面积色彩有较强的色量感。当色相相同、面积相同的色彩并置在一起则对比弱；当色相相同、面积不同的色彩并置在一起则对比强；当色相不同、面积相同的色彩并置在一起则对比强；当色相不同、面积不同的色彩并置在一起则对比弱（图3-113~图3-117）。

图3-111　色彩的冷暖示意图

图3-113　色相相同、面积相同则对比弱

↑ 图 3-114　色相相同、面积不同则对比强

↑ 图 3-115　色相不同、面积相同则对比强

↑ 图 3-116　色相不同、面积不同则对比弱

↑ 图 3-117　广告作品

↑ 图 3-117（续）

思考与练习

1．以明度对比为主的色调练习。

要求：

（1）在色相环上任选一纯色，分别加白、加黑构成九个不同的色阶，色阶过渡一定要明确、均匀。

（2）应用各个色阶的对比组成不同的调子。

（3）题材、内容不限。

（4）尺寸：7cm×7cm。

（5）数量：9 张。

2．以色相对比为主的色彩练习。

要求：

（1）取色相环中所有色彩，构成不同明度、不同色相的相互对比。

（2）题材、内容不限。

（3）尺寸：25cm×25cm。

（4）画面整洁。

3．以纯度对比为主的色调练习。

要求：

（1）在色相环上任选一纯色和与之相同的灰色相混，构成九个不同的纯度色阶。

（2）应用各色的对比关系，构成九个不同的色调。

（3）题材、内容不限。

（4）尺寸：7cm×7cm。

（5）数量：9 张。

4．以冷、暖对比为主的色彩构成练习。

要求：

（1）做以暖调为主的强对比和中对比，冷调为主的强对比和中对比。

（2）画面自由分割，有一定的主题内容。

（3）尺寸：25cm×25cm。

（4）数量：4 张。

5．以面积对比为主的色彩构成练习。

要求：

（1）任选差别较大的四个纯色，在画面构图中所占面积分别为 70%、20%、7%、3%。由于其中一色占有绝对优势，因此可以构成四种不同的色调。

（2）画面自由分割，有一定的新意。

（3）尺寸：10cm×10cm。

（4）数量：4 张。

6．应用所学知识，思考色彩对比在运动画面构成中的作用，并思考如何应用色彩对比来体现导演和设计者的意图。

3.4 色彩调和原理

我们知道，对比无所不在。对比与调和是相辅相成、缺一不可的。对比是有规律、有原则的，而调和很难在原则上做出定论，因为调和的要求往往与视觉的满足和心理需求分不开，而观赏者的心理需求是复杂的，是因人而异的。因此，调和是相对的。色彩调和也是如此，只能寻找共同因素使对比强烈的画面达到平衡，满足视觉的感受，从而达到心理的审美平衡。这里还涉及动漫设计中的色彩调和。我们的视觉不能停留在静止画面上，而要研究运动画面中的视觉调和，这就需用一种动态的感受来按照需要达到动态平衡。

3.4.1 色彩调和的概念

所谓色彩对比的结果都要归结为调和来满足不同人不同情绪的变化。因此，调和是偏重于满足视觉生理的需求。色彩调和是指两个或两个以上的色彩，有秩序、协调和谐地组织在一起，能产生使人心情愉快、喜欢、满足的色彩搭配。它有两方面的含义，一是使有明显差别的色彩为了构成和谐统一的整体所必须经过的调节；二是使之能自由地组织构成符合目的性的美的色彩搭配（图 3-118）。

↑ 图 3-118 色彩调和练习

图 3-118（续）

3.4.2 色彩调和的形式

色彩调和是与对比相对而言的，没有对比就没有调和。从美学意义上讲，美的事物总是和谐、统一的，这种和谐与统一是构成世界一切美的事物的根本法则之一，在统一与变化中求得和谐是任何对比、差别、矛盾的最后归宿。

色彩调和的方法，各家有各家的见解，概括起来主要有五种形式，即：同一调和法、类似调和法、秩序调和法、面积调和法和冷暖调和法。

1. 色彩的同一调和法

当两个或两个以上的色彩因差别大而非常刺激不调和时，增加各色的同一因素，使强烈刺激的各色逐渐缓和，增加同一因素越多、调和感越强。

（1）色彩的同一调和法的三种类型。

同色相调和：是指在孟塞尔色立体和奥斯特瓦德色立体中，页面上的色彩都是同一色相，只有明度和纯度上的变化，因此，各色的搭配给人简洁、明快、单纯之美（图 3-119）。

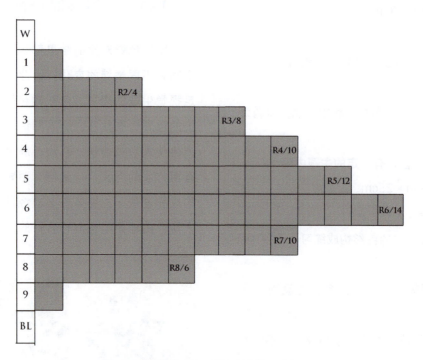

图 3-119 同色相调和图例

同明度调和：是指在孟塞尔色立体中，单色相的同一明度水平面上的各色的调和。这里只有纯度上的不同，多色相的同一明度水平面上的各色的调和，有色相、纯度上的变化，能取得含蓄、丰富、高雅的艺术效果（图 3-120~ 图 3-122）。

同纯度调和：是指在孟塞尔色立体中，单色相的同纯度垂直面上的各色的调和。这些色彩，只有明度上的变化。多色相的同纯度垂直面上的各色的调和，有色相、明度上的差异，能够取得华丽、刺激、丰富的感受（图 3-123~ 图 3-125）。

图 3-120 同明度调和图例（1）

图 3-121 同明度调和图例（2）

图 3-122 学生作品（14）

图 3-123 同纯度调和图例（1）

图 3-124 同纯度调和图例（2）

图 3-125 学生作品（15）

（2）最常用的同一调和方法的八种形式。

混入白色调和：在强烈刺激的两种或两种以上的色彩中同时混入白色，使其明度提高，纯度降低，刺激力相对减弱，达到调和之美，混入白色越多越调和。

混入黑色调和：在尖锐刺激的色彩双方或多方中同时混入黑色，使其明度、纯度都相应降低，减少视觉的刺激力，达到调和的目的，混入黑色越多越调和。

混入同一灰色调和：在强烈刺激的色彩双方或多方中混入同一灰色，使双方色彩的明度向该灰色靠拢。纯度降低，色相感削弱，色调趋于调和。混入灰色越多越调和。

混入同一原色调和：在强烈刺激的色彩双方或多方中混入同一原色，使双方或多方的色相向该原色靠拢，纯度降低，色相有所改变，明度也相应变化。双方混入的原色越多越调和。

混入同一间色调和：在强烈刺激的两个或多个色彩中混入同一间色，使双方或多方的色相向该间色靠拢，使其纯度降低，明度、色相改变，达到调和的目的。双方混入的间色越多越调和。

互混调和：在对比强烈刺激的色彩中，使一色混入另一色，使之调和。混入的成分越多越调和。在互混中要防止过灰过脏。

点缀同一色调和：在强烈刺激的色彩中，共同点缀同一色彩，或者双方互相点缀，使对比强烈的色彩中有了同一因素的色彩，从而达到调和的目的。点缀得越多，调和效果越好。

连贯同一色调和：这也是我们常用的勾边效果。在对比强烈刺激的色彩中，用同一色进行勾边，使其相互连贯，达到调和的目的。

以上这八种方法是长期实践总结出来的。在以后的实践中，还会有不同的方法可以应用，我们应努力思考，认真总结，为我们的创作增加一些表现手段，从而更有效、更直接地表达自己的设计意图。当然，这些方法还可以应用于动漫之中，使运动的画面多一些表达力，能有更多的信息传达给观众（图3-126和图3-127）。

图3-126 调和练习（1）

图3-127 调和练习（2）

图 3-127（续）

2. 色彩的类似调和法

类似调和法是指比较相似的两个或两个以上的色彩，在组合中为增强色彩调和感而使用的方法。它以文静、柔和的调子为主，颜色间虽然有细微的差别，但还有许多共同的因素，追求色彩关系的统一。

我们以孟塞尔色立体中的色彩调和为例，主要包括明度类似调和；色相类似调和；纯度类似调和；明度与色相类似调和；色相与纯度类似调和；明度与纯度类似调和；明度、纯度、色相均类似调和等。在这些调和的形式中，不难看出，凡在色立体上相距 2~3 个阶段的色彩组合，其明度、色相、纯度的类似都能得到调和感很强的类似调和。相距阶段越少，调和程度越高。在色立体中心地带的色彩能与之组成类似调和的色彩数量多，在表面上的色彩能与之组成类似调和的色彩数量少，能与纯色组成类似调和的色彩数量最少。

在秩序调和中，所有秩序中相距 2~3 个色块段的色彩都能构成类似调和。

在明度对比中的高短调、中短调、低短调，在色相对比中类似色彩的搭配，在纯度对比中灰弱调、鲜弱调、中弱调等，都能构成类似调和

（图 3-128）。

图 3-128 类似调和练习

类似调和的色彩关系比同一调和的色彩关系更加丰富而有变化。

3. 色彩的秩序调和法

秩序调和是把不同明度、色相、纯度的色彩组织起来，形成渐变的、有节奏的、有韵律的色彩效果，使原来对比强烈刺激的色彩关系柔和起来，使本来杂乱无章的色彩因此有条理、有秩序并和谐地统一起来。

美国色彩学家孟塞尔强调"色彩间的关系与秩序是构成调和的基础"。德国色彩学家奥斯特瓦德也认为"调和等于秩序"。因此，秩序是色彩美构成的最基本的也是最重要的形式，而形成这种秩序美最典型的形式就是渐变。当色相、明度、纯度按级差进行递增或递减时，必须产生一种秩序和有规律的变化，因而具有秩序美。

最常用的秩序调和方法有以下几种。

（1）色相秩序调和

红、橙、黄、绿、蓝等色相环所构成的色相秩序无论高、中、低，纯度秩序均能获得以色相为主的秩序调和（图 3-129）。

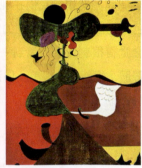

图 3-129 色相秩序调和

（2）补色对比秩序调和

互为补色的秩序调和有：将一对互补色互相混和，使其渐变，可获得互补色互混的秩序，所分等级越多，调和感越强。对一对互补色分别加灰（同明度和不同明度）所形成的秩序调和，等级分得越多则越调和。对一对互补色分别加白所形成的秩序调和，等级分得越多，调和感越强。对一对互补色分别加黑所形成的调和，等级分得越多，调和感越强（图 3-130）。

图 3-130 补色对比秩序调和

（3）对比色秩序调和

相差 120°的对比色调和有：对比色互混秩序调和，即将一组对比色相相互混合所形成的秩序调和，等级分得越多越调和；对比色分别加白所形成的秩序调和，等级分得越多越调和；对比色分别加灰所形成的秩序调和，即一对对比色相分别与同一灰色相混形成的秩序，等级分得越多越调和；对比色分别加黑所形成的秩序调和，等级分得越多越调和（图 3-131）。

图 3-131 对比色秩序调和

（4）明度秩序调和

明度秩序调和有黑、白、灰的秩序，也有对纯度加白或加黑，从而构成以明度为主的秩序调和，等级分得越多越调和。这种秩序调和最富有节奏变化的韵律感（图 3-132）。

图 3-132 明度秩序调和

（5）纯度秩序调和

纯度秩序调和包括同色相、同明度的纯度秩序调和，即在色相环上任选一纯色与明度相同的灰色相混，所形成的同明度的纯度秩序，能取得很好的调和效果；也有同色相不同明度的纯度秩序调和。即任意选一纯色与明度不同的灰色相混，所形成的不同明度的纯度秩序，也可取得调和感很强的色彩效果（图3-133）。

图3-133 纯度秩序调和（1）

以上这些常用的秩序调和方法可构成等差、等比的秩序调和，也可构成非等差但有节奏、有韵律的秩序调和。总之，只要有秩序都能增强调和感，都能组成和谐的色彩。因为，美丽的色彩就是和谐的色彩（图3-134）。

图3-134 纯度秩序调和（2）

4. 色彩的面积调和法

色彩的面积调和也是一种非常重要的调和法。我们通过对比很强的色彩之间面积的增大和缩小来调节对比的强弱，达到一种平衡、稳定的色彩效果。如果对比色面积相当而比例相同就难以调和；面积大小不同、比例各异的就容易调和，面积比例相差越悬殊，成为一种相互烘托的有机整体时，就会越趋于调和。例如，我们在观看一大片红色和一小片红色时的感受是完全不同的，在看到一大片红色时，就会觉得很刺激。而看到一小片红色时，就会觉得很舒服、很新鲜、很美。俗话说"万绿丛中一点红"就是例证（图3-135）。

图3-135 色彩的面积调和

通过上面的例证可以知道，小面积用高纯度色彩，大面积用低纯度色彩，容易产生调和感。因此，德国色彩学家歌德认为色彩和谐的面积与色彩的明度有关。他为纯色定下的明度比率为

黄色：橙色：红色：紫色：蓝色：绿色
=9：8：6：3：4：6

每对补色的明度平衡比例为

黄色：紫色 =9：3=3：1=3/4：1/4

橙色：蓝色 =8：4=2：1=2/3：1/3

红色：绿色 =6：6=1：1=1/2：1/2

如果将每对补色的明度平衡转化为面积平衡时，就得将明度比例的数字倒过来。即由于黄色的明度是紫色明度的 3 倍，那么黄色的面积就是紫色面积的 1/3，这样才能达到视觉平衡。其他补色依此类推，面积比就变为

黄色：紫色 =1/4：3/4
橙色：蓝色 =1/3：2/3
红色：绿色 =1/2：1/2

同样可以得出原色与间色的和谐面积比为

黄色：橙色：红色：紫色：蓝色：绿色
=3：4：6：9：8：6

和谐面积的原色和间色色轮，其组成为每对补色的面积约占色轮总面积的 1/3，只有严格按上面的面积搭配并且均为纯色，而且色相正确，经旋转才能混出中间灰色。如果纯度被改变了，那么平衡的色彩面积也会发生相应的变化（图 3-136）。

🔶 图 3-137　色彩冷调和练习

🔶 图 3-136　高纯度色相的面积与调和

5. 色彩的冷暖调和法

从色相环中可以明显看出，冷、暖色相的划分，凡是偏蓝、绿色的组合为冷调，偏红、橙色的为暖调。但由于人的生理与心理因素，在看到暖色的同时，一定要有相应的冷色加以调节。反之，看到冷色，也要有相应的暖色加以调节；否则，就会出现视觉疲劳，引起人们在心理上产生反感（图 3-137 和图 3-138）。

🔶 图 3-138　色彩暖调和练习

思考与练习

1．如何在设计中应用色彩调和原理？

2．根据所学知识，结合自己的实践经验，应用同一调和原理做色彩调和练习。

要求：

（1）题材、内容不限。

（2）应用同一调和方法做不同的调和练习，色彩应用要符合要求。

（3）数量为 8 张。

（4）尺寸为 10cm×10cm。

（5）画后贴在 4 开的卡纸上。

（6）画面简洁。

3．应用所学知识，做面积调和练习。

要求：

（1）从二十四色相环上任选四个纯色，分别以每一纯色在画面中所占的面积比例的 70%、20%、5%、3% 出现，组合成四个不同的色调。

（2）色彩应用要得当，能表达自己的设计意图。

（3）尺寸为 15cm×15cm。

（4）数量为 4 张。

（5）画好贴在 4 开的卡纸上。

4．应用冷暖调和法做色彩构成练习。

要求：

（1）题材、内容不限。

（2）应用不同的色彩组合，形成以冷调为主的或者以暖调为主的色彩调和感觉。

（3）色彩最好能与图形相结合。

（4）尺寸为 25cm×25cm。

（5）数量为 2 张。

（6）画好贴在 4 开的卡纸上。

第 4 章 立体构成

学习目标：

通过本章的学习，学生可以掌握空间立体的基本要素、基本形态及情感特点。掌握立体基本形的含义及构成形式，立体构成的空间表现以及立体构成的对比与统一，节奏与韵律、平衡与稳定等形式美法则。掌握肌理的概念、功能、加工方式、心理感受以及在空间立体设计中的灵活应用。掌握线立体形态、面立体形态、体块立体形态以及综合立体形态的构成方法和组合方法，并在此基础上进一步了解和掌握空间立体形态及形式特征在设计中的作用及其情感表达。使学生能有一个对空间的整体理解并在空间中进行有目的的设计，尤其是在各类设计中的应用。

学习重点：

掌握空间立体的基本要素和基本形态特征、情感表达以及人们的心理感受；空间立体的形式美法则及审美感受；肌理含义、分类、功能、加工方式；线立体形态、面立体形态、体块立体形态以及综合立体形态的构成方法和组合方法。通过这些内容的学习，使学习者在立体形态及空间设计中把握对观众的心理反应，并以此来表达作者和导演的设计理念，以及在设计作品中的表现力，使观众得到心理享受，产生愉悦感。同时也为以后的具体学习及实际应用打下基础。

4.1 空间立体的基本元素和形态的情感特征

立体构成的研究离不开基本点、线、面、体的要素。了解这些要素的特征及传达的情感之前必须先认识和掌握形态的空间立体概念、基本形态以及所体现的情感特征，特别是在设计中的应用。

4.1.1 立体构成的基本元素与情感特征

在日常生活中，无论是自然形态还是人工形态，都可以概括为点、线、面、体的基本形态。对这些形态的认识、理解、研究和重新组合，是立体构成的基本内容。点、线、面、体作为立体构成的基本造型元素是占有三维空间的立体，是区别于平面基本要素的特征，对其进行研究是更好地去理解立体构成的一般规律并在实际中加以适当地应用。这些三维基本造型要素的划分是相对而言的，并通过一定的方式可以相互转化。比如，在一定场合下所看到的点，如果缩小范围就变成面或者体了。因此，我们在研究这些形态的特征时就必须要考虑到周围的环境。特别是动漫运动形态在时间推移中的把握，它直接影响观者的视觉，从而影响人们的心理感受。

1. 平面与立体构成基本要素特点的比较

平面与立体构成都离不开对基本要素——点、线、面、体的研究。它们之间所研究的角度不同，

平面构成中的基本要素是虚幻的、抽象的。立体构成中的基本要素则是客观存在的，是可以触摸的真实物体，更强调体的概念、空间的概念（图 4-1）。

图 4-1　平面与立体构成

较详细的比较说明见表 4-1。

表 4-1　平面及立体构成基本元素的比较

特点 类型	平面构成基本要素的特点	立体构成基本要素的特点
空间	二维趋于视觉化	三维视觉化与触觉化并存
点形态要素	具有位置、长度、宽度，没有厚度	具有位置、长度、宽度和厚度
线形态要素	具有位置、长度和宽度，没有厚度	具有位置、长度、宽度和厚度
面形态要素	具有位置、长度和宽度，没有厚度	具有位置、长度、宽度和厚
体形态要素	虚幻立体，具有位置、长度和宽度、虚幻的厚度	具有位置、长度、宽度、厚度和重心

2. 立体构成中点元素的情感特征

平面与立体中的点形象在触觉上存在着很大的差别。一个是只有位置而无长度、宽度及深度的零度空间的虚体；一个是具有空间位置的视觉单位，并具有形状、大小、色彩、肌理，是实实在在的实体，能看得见、摸得着。

在日常环境中，我们经常感到某些立体形态在特定的环境下，有一种点的感觉或者是面的感觉。究其产生原因与周围环境有密切关系，而且是相对而言的。比如，天上的星星有点的感觉，这是由于有无穷的浩瀚的天空作为环境背景。还有在飞机场看到的飞机，都是庞然大物，就会有面和体的感觉，但是当飞到蓝天上，就是一个点了。因此，形态与周围其他造型要素相比时，就会相对判断为是点还是面和体了。立体构成中的点形态与平面构成中的点要素同样具有独立性、定位性、张力性、点缀性和虚面性。这些特性都会在立体构成中产生重大影响。创作者也会充分利用这些特性来设计作品，以引起观者的注意，产生力感，达到设计的目的。

点是立体构成所有形态的基础，是形态中的最小单位，其有规律地排列会产生线感，堆积起来会产生体感，这样会在视觉上产生强化，同时可以利用各种材料来表现不同的感受，如黏土、木块、石块、金属块、玻璃、塑料等（图 4-2）。

图 4-2　立体构成中点元素

3. 立体构成中线元素的情感特征

在造型艺术中，线比点更具有感性性格且种类繁多。一般来说，立体构成中的线元素是指相对细长的立体形态，具有长、宽、深三度空间的实体。线元素的不同组合方式，可以构成千变万化的空间形态，如最常见的面和体。另外，线元素不仅有粗细长短的变化，而且还有软硬之分，并有着不同的

含义。如直线形态有宁静、刚直、有力之感；曲线形态有运动、柔弱、委婉之感。

（1）直线

总体上讲，直线具有男性化的特征，有整齐、干脆、严肃、紧张、简单明了、明确而锐利、直率的性格，能表现一种力感。

垂直线：它是与地平面相交成直角的直线形体。具有严肃、高尚、直立、明确、挺拔、刚毅之感，极富生命力，有挣脱地球引力的力量，是男性主动的性格。如断面尺寸较大的垂直线形，会产生健壮、强有力的感觉；断面尺寸较小的垂直线形，则具有纤细、锐利的效果（图4-3）。

水平线：能使人联想到地平线，具有稳定、平和、舒展、静态之感，同时具有安定、疲劳、寒冷之感，容易产生横向扩展感，是女性化的性格（图4-4）。

图4-3　垂直线感的立体构成

图4-4　水平线感的立体构成

斜直线：能使人联想到不稳定、不安定，有动荡、飞跃、冲刺之感，同时具有向上、前进之感，是富于动感的线元素形态，可引导视线向深远的空间发展。向内倾斜，可引导视线向线的交汇处集中。如日常生活中飞机的起飞、短跑运动员的起跑和滑冰运动员的姿态等。

粗斜直线：无论是水平、垂直还是倾斜，都具有重要感和粗笨感，是表现力极强的线元素形态，具有健壮、厚重之感。

细斜直线：具有很强的速度感，能充分地表现各种动感，尤其是斜线感，给人一种纤细、敏锐、轻巧、律动之感（图4-5）。

锯状直线：给人一种动荡不安之感。具有焦虑、烦躁、不稳定之效果。如应用得当，能产生活泼、生动之感；如应用不当，会产生繁乱之感（图4-6）。

图 4-5　斜直线感的立体构成

(2) 曲线

从总体上讲，曲线立体形态具有女性化的特征，比直线更具有温柔的性格，能表达优雅、柔美、轻松、富有韵律的感觉。它又具有动感或弹力感，会使人体会到一种优雅的情调。

几何曲线：主要是指圆形、椭圆形和抛物线形等。由于其形体生成具有数理化的特点，制作时也要借助绘图仪器，因此，带有机械的冷漠感，但它有序、合理，能取得良好的效果。可表达饱满、有弹性、严谨、理智和温柔的感觉。但它缺乏个性，是可以复制出来的曲线形（图 4-7）。

图 4-6　锯状直线感的立体构成

图 4-7　几何曲线感的立体构成

自由曲线：这种曲线立体形态更具有曲线的特征，它的美主要表现在自然伸展，并更具有圆润和弹力感，是自然界中自然形成的或用手独立完成的曲线，如弧线体、波浪线体等。整个曲线应具有紧凑感和韵律感，并且极富个性，有不可重复性。从心理上给人一种潇洒、自由、随意、优美、丰润和柔和之感（图 4-8）。

线立体形态常用的材料很多，如毛线、尼龙丝、火柴、筷子、牙签、铁丝、竹木条、玻璃、塑料条和金属条等。每种材料有其独特的特性，同一种材料经过不同处理，会产生不同的视觉效果。

🟠 图4-8 自由曲线感的立体构成

因此，在应用材料时应根据自己的设计意图来定，但要充分了解其特性，才能应用得恰到好处（图4-9）。

🟠 图4-9 各种线材料

4. 立体构成中面元素的情感特征

无论是自然界还是造型艺术中，在一定的空间中，任何具有一定面积的物体外表都可视其为面。在立体构成中，这种面元素是指具有长、宽、深三度空间的实体。但虽然具有一定的厚度，其厚度与长度和宽度相比就小得多，即我们常形容的"薄"，否则就会失去面的本性，而成为体了。因此，相对于三维立体而言，其二维特征更为明显。从大的方面来分，立体构成中面形态可分为现实形态中有机的面元素和抽象概念形态的面元素两大类。而现实形态中有机的面元素又可分为自然形态和人工形态两种；抽象概念形态的面又可分为直线形面、曲线形面、规则形面和不规则形面几种立体形态。这些不同形态和不同性质的立体面相互作用，能给人们心理上产生不同的感受，成为设计者设计的重要元素。

1）现实形态中有机的面元素

我们所说的"有机"是生物体或物体不可分割的整体。自然界中的面元素可以将其视为"有机的整体"，如花草、树木、瀑布等。人工形态是人为创造的有机整体，同样视为不可分割的整体。如汽车的外形、高楼大厦的组成材料以及有面特性的路标等，它们在一定的空间范围内都可被视为面立体形态，是设计者精心设计的作品，给人们在心理上产生亲切感（图4-10）。

🟠 图4-10 现实形态中的面

2）抽象概念形态的面元素

为进一步深入研究的需要，把复杂的有机形态抽象、概括成富于表现的概念形态。不同概念形态的面元素都具有不同的特征，它们简洁、明了，对研究其规律性具有很强的帮助作用。目前随着时代的发展，人们对造型的喜好，由原来的厚重感倾向于轻盈明快的感觉，而面立体材料成为最主要的造型材料，如皮革、木板、塑料板、金属板以及薄苯板等（图4-11）。

图4-11 抽象概念的面元素

（1）直线形面

直线形立体面形态的边缘是由直线限定，同样具有直线所表现的心理特征，但不太活泼，不够自由。在表现某些性格方面具有很强的表现力，同时有一种安定的秩序感，在人们心理上会产生简洁、井然有序之感，是男性化的象征。具体表现为几何直线面感和自由直线面感两种类型。

① 几何直线形面：是借助于工具和仪器辅助形成的立体直线面。其构成效果具有明确、庄重、简洁明了、规范、易于复制的特点，给人一种数理之美，如方形面感、梯形面感和三角形面感等立体形态和在立体构成中的不同放置会给人们心理上带来不同的视觉感受。

• 方面面：包括正方形面和长方形面（图4-12）。

图4-12 方形面及其在实际中的应用

➢ 正方形面：具有一种严谨、厚重、匀称、正直和坚定之感。

➢ 长方形面：具有厚重、灵秀之感。如竖置，有一种高耸、雄伟、坚毅的视觉感受；如横置，有一种稳定、坚实、安全的视觉感受。

• 梯形面：具有三角形和长方形的部分特征，如长边在下，有稳定、坚实之感，同时又有一种生气和向上集中的动势；如长边在上，有一种活泼、开阔和扩张的印象（图4-13）。

图4-13 梯形面及其在实际中的应用

• 三角形面：借助直线最少的面，角给人一种尖锐的扩张感（图4-14）。

➢ 等边三角形立体形态：正置等边三角形立体形态具有庄重、稳固、整体、伟大、崇高和乐观之感。

➢ 倒置等边三角形立体形态：具有动感强烈、威胁、悲观和强刺激之感。

➢ 等腰三角形立体形态：如一边短于另两边时，会产生一种有明确的指向性、力度稳定、惯性极强的运动感；如一边长于另两边时，会产生不同程度的阻力或漂浮感。

➢ 任意三角形立体形态：如短边呈水平状为

底边时，有很强的上升冲击力；如长边呈水平状为底边时，会有一种持久、缓慢的升力；如长度居中的边呈水平状并为底边时，在心理上的影响力也会居中；如任何一角位于下方时，有重心明显失调的眩晕感，可构成一种方向明确的倾倒趋势，也会产生一种悲观情绪。

② 自由直线形面：这种立体形态不受绘图仪器的影响，较活泼、自然，带有一定的个性，且具有很强的人情味，具有极富情感的面感，在立体造型设计中应灵活把握（图4-15）。

具有曲线所表现的心理特征，具有自由、活泼、运动、抒情、丰满及柔美之感，是女性化的代表。具体表现为几何曲线面感和自由曲线面感两种类型。

① 几何曲线面：比直线立体面形态显得柔软，有数理性和秩序感，由于其代表——立体圆面过分完美，而有呆板且缺乏变化的缺陷。椭圆立体形态更具美感，在心理上会产生一种自由的整齐感（图4-16）。

🔸 图4-14 三角形面

🔸 图4-15 三角形面和自由直线形面元素

（2）曲线形面

曲线形立体面形态的边缘是由曲线限定的，

🔸 图4-16 几何曲线面元素

② 自由曲线面：能充分体现作者的个性，是很有趣的造型元素，因此，比较受人们的喜爱。它是女性特征的典型代表，在心理上有幽雅、魅力、柔软和带有人情味的温暖之感。自由曲线面立体形态比较活泼多变，在设计中常常作为一种活泼的面材而加以应用（图4-17）。

🔸 图4-17 自由曲线面元素

(3) 规则形面

规则形面立体形态是在严谨的数理原则下产生的几何形体，都要借助于各种工具来完成制作。因此，总体上都带有理性的严谨和机械的冷漠，易于表达抽象的概念，是现代艺术家都喜欢使用的表现元素（图 4-18）。

图 4-18　规则形面元素

(4) 不规则形面

不规则形面立体形态在立体构成中变化丰富，设计时设计师可以凭直觉自由地发挥，但要注意整体的配合，像音乐一样，高、中、低音相互配合，做到恰到好处。多数设计是在几何形面立体形态的基础上，在局部加以变化，能给人一种稚拙、朴素、原始的印象，带有一种极强的活泼性和人情味。在表现情感和主题内容方面有很强的能力，是个性极强的立体形态。

不规则形面立体形态的基本形式是一些毫无规则的自由形，包括任意形和偶然形。

① 任意形：具有潇洒、随意的特点，体现的是洒脱、自如的情感。如应用得当，能产生活泼之感；如应用不当，会在视觉上产生散乱之感。

② 偶然形：具有不定性和偶然性，往往富有自然的魅力和人情味。但这种偶然面立体形态并不是创作者能完全控制和把握的，它具有很强的随意性，能表现朴实、奔放、变化自然的主题，不易表现严肃、规律性强的主题。这种面立体形态能给人产生强烈的想象空间，激发创作者的灵感，在立体构成的整体设计上起到一种点缀作用。如手撕开的纸板极富个性，冬天玻璃上冻的立体冰花，都能给人一种无尽的想象空间（图 4-19）。

图 4-19　实际应用中的任意形和偶然形面元素

从以上对面立体形态的分析，可体会到面立体形态具有较强的延展性，只要对面进行简单的加工，就可以产生体块。同时面立体形态又具有较强的视觉感，能较好地表现立体构成中的肌理要素。此外，由于加工技术的发展，能轻易地将面材弯成曲面和钻孔。如可将塑料板、玻璃钢板和铁板等不同材质的面材加工成型，成为复杂的曲面立体。这种曲面立体造型具有轻快、柔软的感觉，在人们的心理上产生美感。

目前，随着时代的发展，人们对造型的审美喜好由原来的厚重感向轻盈、明快感倾斜，于是面材就成了最主要的造型材料。常用的材料有纸板、布、皮革、木板、玻璃板、铁板、薄苯板、金属板和塑料板等（图 4-20）。

5. 立体构成中体元素的情感特征

体的基本特征是有长度、宽度和深度的三维立体，也就是所占有的三度空间。在立体构成中，体

↑ 图 4-20　实际应用中的面元素

应是内部填满的实体,具有充实、厚重的特点。在讲到面形立体时,其深度与长度、宽度比较要小得多。但体块中的深度并不比长度、宽度小,从而给人们的感觉应是充实的体块。它能有效地表现空间立体,同时也呈现出极强的量感。立体构成中的体块应是体、量的结合,它们相互共存、相互依赖且不可分割。体是指物质所占有的三度空间,而量是所赋予物理和心理上的特征。我们在设计时,应特别注意体块的质感,因为不同材料所表现的坚实感不同,从而带有不同的性格特征,如石块,具有坚硬、厚重、内部充实之感;塑料块具有轻快、湿润之感。同时也必须注意体块所体现的量感。一般认为,量感表现为两方面,即物理量感和心理量感。物理量感是指形态的大小、多少、轻重等特性,是可以测量和把握的。物理量感是实实在在的物理的重量感,它与组成形态的材料有密切关系,如真实的石块,给人一种实在的重量感;而厚苯板则有一种轻的感觉。但在影视作品中的道具则会处理成像真的一样,在人们的心理上产生真实感。心理量感是指人的心理对物理量感产生的感觉,它取决于心理判断的结

第 4 章　立体构成

果,是可以感受而无法测量的。心理量感源于物理量感,而又与之不同,它受物体的存在环境和人们心理因素的影响很大,并且和色彩、空间、肌理和经验等诸多要素关系密切,从而与真实情况有些不同,会产生丰富的情感。立体构成中的量感主要是指心理量感,如重量感、充实感、薄弱感、扩张感、结实感、内实感和内空感等。它是充满生命力的形体内在的运动变化在人们头脑中的反映,在物理量感的基础上表现知觉、活力并把所有的情感注入作品中,从而体现出生命活力,让观者体会到其中内在的前进力、向上力和勇往直前的美好情态。

自然形态繁杂多样,我们为了研究的方便,都可以提炼成纯粹的、基本的形态,如球形、柱形、锥形等形态。对这些立体形态的重新分解组合,正是立体构成所研究的目的所在。

立体构成所使用的块材主要有石膏、橡皮泥、陶土、木块、泡沫塑料以及厚苯板等(图 4-21)。

↑ 图 4-21　体元素构成

4.1.2　空间立体的基本形态及情感特征

前面讲过了面立体基本形态的特征及给人们的心理感受。下面就体立体基本形态的类型、特征以及给人们的心理感受做详细的说明。

在我们的日常生活中，绝大多数空间立体形态不是单纯的，而是具有千变万化的具体形象，有棱角、圆角，也有锐角、钝角；有直线，也有曲线等。但我们经过分析都可以把复杂的立体形态概括成较简练的基本立体形态，如长方体、正方体、圆锥体、三棱体和圆柱体等。我们把这些最简练的立体形态再分解重新组合成有意味的形式或有内涵的立体作品，从而认识和学习其基本构成规律，为设计服务。把这些基本的立体形态归纳起来有四种类型，即平面几何形体、几何曲面立体、自由曲面立体和自然形体。

1. 平面几何形体及情感特征

平面几何形体是由四个以上的平面，将其边界直线互相衔接在一起所形成的封闭空间和立方实体，如正三棱锥体、正四棱锥体、正方体、长方体、正五棱柱体以及多面立体等。

由于平面几何形体的表面为平面，而棱为直线，因此，平面几何形体就具有平面的延展性和直线简洁大方的特点，给人的感觉是稳定性强、大方、庄重，常象征稳重、严肃、沉着等感情性格。如世界著名建筑埃及金字塔呈四棱锥体，其造型稳定、高大、宏伟、有气势。再如中国的长城，其侧面墙身造型以及中间相隔的烽火台，都是基本的立方体造型，给人一种极其雄伟壮观的感觉。总之，以直线为主，用平面组合而成的平面几何形体表现出的是简洁、明快、大方、刚直和稳定的效果。其表达的感情与平面构成中直线形基本相同，具有一种男性化的性格特点（图 4-22 和图 4-23）。

图 4-22　空间立体的基本形态

图 4-23　实际应用中的平面几何形体

2. 几何曲面立体及情感特征

几何曲面立体是指由几何曲面构成的方块体或者是回转体。带有几何的规范性和机械性，但又有曲线形成曲面的温柔、流畅之感。几何曲面立体的形成是由一个带有几何曲线形边的平面，沿着直线方向进行运动，其轨迹便会呈现一种几何曲面柱体。如果该平面有一边为直线，以此直线为轴线进行旋转运动，该平面的运动轨迹就是几何曲面的回转体，其特点为：表面为几何曲面，秩序感强又有曲线变化，能表达理智、明快、优雅、严肃、端庄的感觉。

在日常生活中，常见的曲面立体的基本造型很多，如圆球、圆环、圆锥、圆台及其他带有几何曲线变化的立方体和回转体等。生活器皿中，常见的有灯罩、水桶、水杯、水瓶、漏斗和轮胎等（图 4-24~ 图 4-26）。

图 4-24　几何曲面立体的基本形态

图 4-25　实际应用中的几何曲面立体（1）

图 4-26　实际应用中的几何曲面立体（2）

3. 自由曲面立体及情感特征

自由曲面立体包括自由曲面形体和自由曲面所形成的回转体。比起几何曲面立体更具有活泼、自然之感。抛弃了几何曲面的机械性和规范性，带来的则是自由的感觉，但如应用不当，会产生散乱之感。当其造型对称时，对称规则的形态加上变化丰富的曲线常给人既优美活泼又凝重端庄之感受，并有较强

的秩序感。如果其造型能与直线相结合，会增强其稳定性和坚强性。在生活中常见的自由曲面的实物有脸盆、异形酒瓶、电熨斗等（图 4-27~ 图 4-29）。

🔸 图 4-27　实际应用中的自由曲面立体（1）

🔸 图 4-28　实际应用中的自由曲面立体（2）

🔸 图 4-29　实际应用中的自由曲面立体（3）

4. 自然立体及情感特征

在自然界中，自然形体的内容十分丰富，多数形体的形成是物体受到外界自然力的作用，物体内部产生抵抗力与其抗衡而形成的。这类形态是一些偶然形态，人工雕琢的成分少，绝大部分都反映出自然形态朴实的一面。如天然水晶石，会表现出清澈透明的材质特点，是一种天然优美的装饰品；各种各样的鹅卵石、雨花石都是各种不同的石材经过水流长年累月的冲刷研磨所形成的天然造型，具有优美的自然曲线形体，表面光滑细腻，充分体现出其材质本身所具有的丰富色彩和华丽纹理；海洋中的珊瑚、各种贝类，树的根部造型，艺术家们加工成的根雕，禽鸟的羽毛等，都可成为美化生活的装饰品，我们从中也可得到创作灵感，来设计出意想不到的艺术作品（图 4-30 和图 4-31）。

🔸 图 4-30　自然立体（1）

🔸 图 4-31　自然立体（2）

图 4-31（续）

思考与练习

1．如何理解平面与立体中的构成基本要素？今后将如何灵活应用这些元素？

2．根据自己的学习和经验，以及对基本要素的理解，做一道点立体形态、线立体形态、面立体形态和体立体形态的综合构成练习。

要求：

（1）基本形态内容不限，形式不限，但要有一定的创意性。

（2）注意不同方式的组合，最好能体现出强烈的节奏感。

（3）注意形态的大小、方向、疏密的对比关系。

（4）底座尺寸：30cm×30cm。

（5）材料：卡纸、苯板等。

3．利用自己的想象，做一个心目中的泥塑形象和场景。

要求：

（1）创作主题及内容不限。

（2）造型、场景具有新颖性。

（3）材料：苯板、橡皮泥等。

（4）底座尺寸：30cm×30cm。

4.2 空间立体的形式美法则及审美感受

在我们的日常生活中，虽然每个人对美的看法都不尽相同，但是人的社会属性要求人们在物质形态外在的审美情趣趋于相同，这种共同的审美特征就是形式美法则，它适用于各门艺术设计中。立体构成也不例外，其对美的形式要求也要遵循这些法则。可以说，任何设计，无论是平面设计还是立体设计，都要以表现美感为总则，这是对设计人员提出的基本要求。

形态是由造型元素借助形式美法则予以合理地组织安排在一起的，它是一个具体的、具有美感的形态。因此，形式美法则是塑造美的造型规律，是决定一切事物形状和结构的根本。

人们对美的感受缘于外在形式与心理期待的协调统一。艺术设计是一种创造美的工作，艺术作品的形式对人们理解作品有着很重要的作用。一件具有形式美的作品，能立刻在视觉上引起人们的注意，唤起人们内心的心理感受，从而产生愉悦感。相反，缺乏美的形式，则无法给人带来心理愉悦，也就妨碍了对其内容的理解和接受。因此，空间立体形态要将各种形式要素进行重新有机组合，遵循形式美法则，增强美感。

实际上，人们为了创造美的形式，长期以来一直苦苦地思索，总结有意味的形式。但它并不是一成不变的，而是随着时代的发展而不断地加以改变，以适应时代的要求。过去一些不被人们接纳的形态也纳入了我们今天的审美范畴，随着人们认识的不断变化，这种审美的范围还将继续缓慢地改变。因此，在立体构成设计中，要使空间关系有效地传达出足够的信息，产生有力的视觉效应，是一件比较困难的事，需要多方面知识的配合。我们应当根据自己的设计意图，结合观众的心理，努力创作出既有内容而又有形式美的空间立体作品来（图4-32）。

图 4-32 日常生活中的造型

◆ 图 4-32（续）

4.2.1 立体基本形的含义及构成形式

1. 立体基本形的含义及分类

立体基本形是与平面基本形相对而言的。在平面构成中，基本形的含义是指构成图形的基本单位具有独立的形象。那么，在立体构成中，基本形的含义应指构成空间立体形态的基本单位，同样具有独立的形态。在设计中通常采取的办法是在一定范围内运用立体点、线、面和体的基本要素进行分割、重叠和挖切等手段，组成一种有一定变化的基本立体形态。

为了设计的方便，立体基本形大致可分为立体次基本形、立体基本形和立体超基本形三种类型。其中，如果一个立体基本形是由几个更小的立体基本形组成的，那么称这些最小的立体基本形为立体次基本形。体现在具体设计中，就如同是一棵大树上的一片树叶。这种立体次基本形就是构成空间立体形态的最小单位，是不能再分解的立体形态（图 4-33）。以后利用形式美法则进行重新组合，得到一种新的、合乎设计目的的立体形态；如果是由几个立体次基本形经过重复、近似、渐变等形式组合而成的立体基本形，称为立体基本形。体现在具体设计中，就如同一棵大树上的一枝树叶。应用立体基本形经过形式美法则能重新组合成较复杂的空间、新的立体形态（图 4-34）。如果是由几个或更多的立体基本形经过一定的排列组合得到的立体基本形，称为立体超基本形。应用立体超基本形经过形式美法则能重新组合成更复杂的新的空间立体形态。体现在具体设计中，就是一棵枝繁叶茂的大树。应用这种超基本形进行设计时，应注意其方式方法，否则就会有散乱的现象（图 4-35）。

◆ 图 4-33　立体次基本形

◆ 图 4-34　立体基本形

◆ 图 4-35　立体超基本形

2. 立体基本形的产生

既然立体基本形是构成空间立体形态的基本单位，应用立体基本形通过不同的排列组合可以形成有目的性的空间立体形态设计，那么，对立体基本形产生办法的研究就显得非常重要了，立体基本形的产生办法可以归纳为以下几种。

（1）加法：是一种空间立体形态和另一种或几种空间立体形态相加在一起所形成的新的立体形态。一般情况是应用空间立体的基本元素形态，即立体的点、线、面和体以及基本形态的弧、方、

角，经过有意识的组合方法而形成的新的立体形态（图 4-36）。

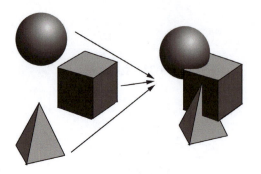

🔹 图 4-36　立体基本形的加法

（2）减法：是一种空间立体形态与另一种或几种空间立体形态相结合而形成的新的立体形态，与加法基本相似（图 4-37）。

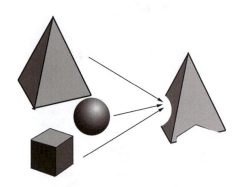

🔹 图 4-37　立体基本形的减法

（3）分割法：是一种由一个立体基本形被一种或几种方法分割后而产生的一个新的立体形态，这也是在设计中常用的方法。具体有等形分割法、等量分割法、渐变分割法、相似分割法和自由分割法等。

① 等形分割法：是把一立体基本形或立体面形或体形分割成相同形状，这些形态在构成中很容易协调相互之间的关系，因此就会有很大的处理余地，经过适当组合可以形成有一定含义的新的立体形态（图 4-38 和图 4-39）。

🔹 图 4-38　等形分割法

🔹 图 4-39　等形分割法的应用实例

② 等量分割法：把一立体基本形或立体面形或体形分割成面积大致相同、形状不一定相同的几部分，在位置排列上可以相互转化，从而给新的立体形态赋予变化，让人感到有均衡的安全感，并形成新的立体形态。由于这种分割产生的子形形状不太相同，在构成中不易协调，要充分考虑原形对子形的作用，使之具有一定的安全感，使若干子形统一起来（图 4-40）。

🔹 图 4-40　等量分割法

③ 渐变分割法：是把一立体基本形分割成分割线与分割线之间有距离比的递进或递减形式，形成垂直、水平和斜线形态，出现速度感、量感的变化形式。这种距离比可采用有规律、有节奏的等比数列或等差数列，能给人视觉上产生一种立体的秩序美，同时也增强了其空间感的变化（图 4-41）。

第 4 章 立体构成

⑤ 自由分割法：是指把一立体基本形不拘泥于任何规则，排除数理的生硬与单调，进行方向、长度、大小等不同形态的自由分割。这样新的立体形态能让人感到自由、轻松且富于变化。但要注意子形与原形的关系处理以及子形与子形之间的主次关系，这样有助于使子形统一起来（图 4-44 和图 4-45）。

🟠 图 4-41　渐变分割法

④ 相似分割法：是指把一立体基本形进行相似分割所形成的新的立体形态，或者再进行重新组合后来形成新的立体形态。这种分割法能使新的立体形态具有强烈的趣味性，能产生出意想不到的效果，给人一种很大的想象空间（图 4-42 和图 4-43）。

🟠 图 4-44　自由分割法（1）

🟠 图 4-42　相似分割法（1）

🟠 图 4-45　自由分割法（2）

（4）重叠法：立体基本形的形成办法是由一个立体形态覆盖在另一个立体形态上产生的。两个大小不同的立体形态重叠在一起，可产生不同的前后关系、透明关系，可获得很强烈的视觉印象（图 4-46）。

🟠 图 4-46　重叠法

（5）透叠法：是指不同立体基本形相互重叠后，留取不重叠的部分，形成一个新的立体形态，这种立体形态一般具有透明质感的形态（图 4-47）。

🟠 图 4-43　相似分割法（2）

139

图 4-47 透叠法

（6）差叠法：这种立体基本形的产生办法与透叠法正好相反，在不同立体基本形相重叠后，留取相交部分所形成的新的立体形态（图 4-48）。

图 4-48 差叠法

（7）联合法：这种立体基本形的产生办法是将两个立体形态并置后，产生新的空间立体形态（图 4-49）。

图 4-49 联合法

（8）分离法：这种立体基本形的产生是将两个立体形态在不连接的情况下，产生一种新的立体形态（图 4-50）。

图 4-50 分离法

3. 立体基本形的组合

立体基本形经过一定方法产生后，要根据不同的方法进行组合设计，从而产生新的符合目的性的立体形态。具体有以下方法。

对称：是立体基本形在轴线和中心点的上下、左右配置相同的形态。具体有相对、相背及均衡三种情况。

相对：是两个相同的立体基本形相对而立所形成的镜像立体形态（图 4-51）。

图 4-51 相对

相背：是两个相同的立体基本形相背而立所形成的镜像立体形态（图 4-52）。

图 4-52 相背

均衡：是两个立体基本形大致相同，在局部或细部略有不同，形成相对或相背的立体形态（图 4-53）。

平衡：是在一定的空间范围之内，不受立体基本形数量和大小的限制，以其立体视觉重心平衡为准则，对空间环境中各立体形态进行平衡处理（图 4-54）。

图 4-53 均衡

图 4-54 平衡

回旋：是在一定立体空间中，两个或两个以上的立体基本形建立头尾相接，形成环绕回旋的关系，也称为逆对称，这种组织形式叫回旋，能给人一种完整、完美的感受（图 4-55）。

图 4-55 回旋

旋转：是在一定的立体空间中，多个立体基本形按照一定的方向进行旋转运动的排列关系，形成的立体空间形态具有女性的柔美、圆润之感（图 4-56）。

图 4-56 旋转

图 4-56（续）

错位：是将多个相同或不同的立体基本形进行不同层次的有秩序的错位排列，组成错落有致的效果，使人形成一种强烈的空间感（图 4-57）。

图 4-57 错位

扩大：将立体基本形按比例或不按比例进行扩大排列，形成很强烈的渐变形式，产生立体感。在立体构成中能起到强调作用（图 4-58）。

图 4-58 扩大

图 4-58（续）

平移：将立体基本形沿单个方向进行平行移动，形成新的空间关系，同样具有加强印象的效果（图 4-59）。

图 4-59 平移

4. 立体基本形的重复

立体基本形的重复排列能产生很强的节奏感和韵律感，并能扩大人们的观察视野，增强形体的连贯性，引起人们视觉上的注意而成为视觉中心，因此，往往也会成为表现对象的重点。从美学角度上讲，重复造型能表现一种有秩序的形象。由于这些相同形态所产生的相互呼应作用，在客观效果上使人感受到一种和谐的气氛。但需要注意的是，在立体构成中，各造型元素形成重复的节奏和韵律虽然可以强化表达的情绪，但一成不变地使用也会显得枯燥无聊，使人厌倦。最好的办法是在立体基本形上做文章，使立体基本形大体相同，在局部稍加变化，可以调节单调乏味的缺点，从而使立体空间变得丰富（图 4-60）。

图 4-60 立体基本形重复的实例

具体的重复排列组合是将若干相同或相似的立体基本形，可以是不同大小的组合，按照一定的规律进行重复排列组合，形成强烈的视觉冲击力，但要注意空间位置的变化。

5. 立体基本形的群化

立体基本形的群化可以看作是立体基本形重复的特殊情况，它具有独立存在的性质。

立体基本形的群化是指由三个或三个以上的立体基本形态按照一定的群化方式，即对称、平衡、反射、平移、旋转、回旋、扩大、错位以及综合应用等，所形成的简练、醒目、紧凑、严密、完整、美观、平衡、特定的立体形态。立体基本形形成群化的条件如下。

（1）立体基本形相近，由两个以上相同的立体基本形集中在一起互相发生关系时，便可形成群化。

（2）立体基本形特征具有共同因素，能产生同一性，便可形成群化。

（3）立体基本形排列的方向一致，会产生连续性，可形成群化。

（4）习惯性组合，在视觉经验中，容易形成一个完整的印象，便能联想在一起而产生群化。

在具体的设计中，由于立体形态多变，很难在头脑中形成预想的最后结果。因此，应将设计好的基本形先用剪刀剪下几个来，然后再进行精心组合，把比较理想的立体形态固定下来，供设计时选用（图4-61和图4-62）。

图4-61　立体基本形群化的实例（1）

图4-62　立体基本形群化的实例（2）

6. 立体基本形的渐变

立体基本形按一定规律渐次发展变化，称为渐变规律。这种渐次地、循序地逐渐变化，能呈现一种有阶段性的调和的秩序。在日常生活中，海螺的生长结构、月亮的盈亏以及水文的荡漾和音波的扩散等现象，都体现了一种立体形态的渐变变化规律。

常见的渐变规律形式有：形态大小的渐变、形态方向的渐变、形态位置的渐变、形态形象的渐变以及形态伸缩和厚薄的渐变等。这些渐变能体现出某种联系和跟进的顺序，可传达时间的变化和物体的运动感，能使表现的结构具有节奏感。

形态大小的渐变：相同或不同的立体基本形由大到小或由小到大渐次地变化。如气球的充气或泄气过程；音波和水波的渐次扩展等。这种大小的渐变能产生较强的空间感和深度感，适合表现深远的效果（图4-63）。

图4-63　形态大小的渐变

形态方向的渐变：立体基本形在方向上渐次地变化。如立体形态从正面慢慢地转到侧面，这种变化能产生强烈的动感，从而也能产生很明确的方向性（图4-64）。

图4-64　形态方向的渐变

形态位置的渐变：在一定的空间中，立体基本形渐次地进行上下、左右的位置移动，比如行走、上下楼梯等。在立体构成中，位置的渐变移动直接能影响视觉的平衡，立体基本形在不同位置上的分量是不一样的，其渐次地进行移动，人们的感觉也在不断地跟着移动，这样就会形成一种动感，使人产生愉悦（图4-65）。

图4-65　形态位置的渐变

图 4-65（续）

形态形象的渐变：是指不同立体形态渐次地相互转化。这种渐变能引起人们的欣赏兴趣。在实际空间的操作中比较困难，但是如果借助计算机的帮助，在三维软件中都能很容易地加以实现（图 4-66）。

图 4-66　形态形象的渐变

形态伸缩的渐变：这种渐变是由于立体基本形因受外力和内力的作用而产生的压缩和扩张的伸缩过程，如橡皮筋、各种球类等。

形态厚薄的渐变：是立体形态面和体的渐次变化形式。由于是形态厚薄的变化，那么就会出现主体面和体的转变，在转变过程中，我们能体会到各种形态量感的变化，也能体会到量的积累而形成的体感的变化，从而产生一种心理感受（图 4-67）。

图 4-67　形态厚薄的渐变

图 4-67（续）

立体基本形渐变的情感特征首先能表达一种细腻的情感。其次能引人入胜，可以利用渐变的特征，诱导人的思绪渐渐进入你的设计意图中。再次能表达很强烈的空间感以及人们形成的想象空间。最后能产生较强的节奏感和韵律感，使形式变化丰富。

7. 立体基本形的发射

立体基本形的发射可以看作是立体基本形围绕一个中心犹如发光的光源那样向外发射所呈现的视觉立体形态。这里主要指线型立体基本形或者是单立体形态组成的虚线型立体形态，按照一定方向围绕一个或多个中心向外发射而形成的视觉立体形态，这种立体构成具有一种渐变的效果，有较强的韵律感。由于构成后具有一种闪光的效果，故能给人以强烈的吸引力。其特点如下。

其一，有一个或多个发射中心即发射点。所有发射的立体形态都集中在此点上，发射点在构成中有的是可见的；有的是不可见的，即很远的地方有

发射点。

其二，必须具备一定的方向性。如没有方向性即平行处理，就不可能形成发射结构。下面就对几种具体形式进行探讨。

离心式发射：这种发射形式是一种发射点在中央部位，其发射方向是向外发射的构成形式。这种发射所形成的空间立体形态能让人眼界感到非常开阔，有一种放光的感觉。如果加入渐变的节奏变化，其效果更佳（图4-68）。

图4-68 离心式发射

向心式发射：是与离心式发射相反的发射形式。其发射点在外部，是一种从周围向中心发射的立体构成形式，有强调主体的效果。如加入有规律的渐变处理，其空间感更加宽广，在视觉上自然能形成一种方向感，设计时能强调某种感受（图4-69）。

图4-69 向心式发射

同心式发射：这种发射形式的特点是从一点开始逐渐扩展，特征是只有一个发射点，能有一种递进式的视觉效果。这种立体构成形式比较单调，如果能与其他发射形式相结合应用，就能起到一种既丰富又活泼的效果（图4-70）。

移心式发射：这种发射形式是根据不同的立体空间形态需要，使发射点进行移动，形成一定动势，有秩序地渐次移动位置。这种立体发射构成能

图4-70 同心式发射

表现出较强的空间感并具有曲面的效果。在应用时能向四面八方自由散开，而且具有一定的曲线美感（图4-71）。

图4-71 移心式发射

多心式发射：这种发射构成更加自由、活泼。在立体构成中，以多个点进行发射，无论是内还是外，都能形成丰富的发射效果。但是，如果处理不当，会出现散乱现象，让人看了不知所指（图4-72）。

图4-72 多心式发射

综上所述，这种发射的形式多种多样，但并不是只有这些。我们在设计实践中，要开动脑筋，从中发现更多的表现力、更强的形式。同时还要强调，在一定的立体空间中，为了达到自己独特的设计意图，应运用多种表现因素，充分地体现自己的设计理念。

8. 立体基本形的特异

立体基本形的特异与平面形象特异是相对而言的，其设计核心是有意要违反现有秩序，目的在于

突出焦点，打破单调的局面。具体是指处于秩序性很强的设计空间立体形态群体中的个别异质性的形态，它总是能突出地显示出来。不同的设计要求不同程度上的特异，它的表现形式就是在局部范围里打破陈规，使该局部显得与众不同，从而引起观者的特别注意。

在立体构成设计中，鲜明的特异大有破坏统一、格格不入的气势，比较引人瞩目。而不明显的特异则无法让人看到奇异之处，就达不到突出、强调形态之目的。

因此，我们给立体基本形的特异概念下一个定义，那就是一种破坏旧秩序的形式，是在相同的大多数立体基本形中所出现的特殊状态，是使个性与共性形成最强烈的对比。其形式大致有以下几种。

位置的特异：这种特异变化是立体基本形在位置上的特殊性，有两种情况：其一是在有一定厚度的空间中立体基本形组合成的有规律的排列。其二是在立体空间中，无论前后、上下、左右立体基本形进行有规律的排列组合。在这些组合中，有其中一个或几个（数量不能太多）不按规律排列，其位置相对来说有一些变化，这种变化能延长视觉停留的时间，产生引导视线的作用，使其突出。这种特异变化就视其为位置的特异（图4-73）。

图4-73　位置的特异

形象的特异：这种特异变化是立体基本形在形象上的特殊性。其变化形式分为两种：一种是在有一定厚度的空间中，立体基本形有规律地排列。另一种是在立体空间中，立体基本形有规律地排列。在这些组合中，有一个或几个（数量不能太多）形态与原来形态不同，打破其形态的规律性。这种特异能增加形态的趣味性，使立体形态更加丰富，并形成衬托关系，给观众留下深刻的印象（图4-74）。

图4-74　形象的特异

方向的特异：这种特异是立体基本形在方向上的特殊性。其情况有两种：一种是在有一定厚度的空间中，立体基本形有规律地排列。另一种是在立体空间中，立体基本形有规律地排列。在这些有规律排列的秩序中，有一个或几个（数量不能太多）立体基本形态与其他立体基本形态方向不一样，甚至相反。这种排列能形成视觉走向，有一种律动之感。但不能应用太频繁，否则就失去了特异的特点（图4-75）。

图4-75　方向的特异

大小的特异：这种特异是立体基本形在大小上的特殊性。与以上几种一样，同样具有两种情况：一种是在一定厚度的空间中，立体基本形有规律地排列；另一种是在立体空间中，其立体基本形有规律地排列。在这些排列中，有一个或多个（数量不能太多）立体基本形的大小不太一样，甚至相

差很远。这种排列能强化立体基本形的形态，使形态更加突出鲜明，这也是比较常用的特异构成之一（图4-76）。

图 4-76 大小的特异

色彩的特异：色彩在立体构成中也是非常重要的，这种特异是立体基本形在色彩上的特殊性。无论是有一定厚度的空间中还是在立体空间中，相互有规律的立体基本形的排列突然有一个或多个（数量不能太多）立体形态与原来排列的立体形态的色彩不一样，就会引起观众的注意。其变化不仅能丰富画面的层次，使黑白灰关系更加清晰明快，而且还能引起观者的特别重视。这种特异变化对比效果非常鲜明，个性非常突出（图4-77）。

图 4-77 色彩的特异

肌理的特异：肌理在立体构成中无所不在，由于肌理能表达不同的思想感情，因此在表达主体时往往能起到加强的作用。这种肌理是其基本形在肌理上的特殊性，无论是有一定厚度的空间中，还是在立体空间中，其基本形的肌理能使空间形态更加丰富，质感更加强烈（图4-78）。

图 4-78 肌理的特异

一般来说，在一定空间中具有一定立体形态的事物，由于人们的习惯不能引起特别注意。因为这些形态不能对视觉产生刺激作用，而应用这些特异变化形式，恰好能使人产生刺激和新鲜感，能对人们的视觉产生敏锐性，极易打破人们的这种发现，引起极大的重视，从而产生愉悦感。但是，在一个立体作品中，这种特异的因素不能应用太多，太多会使人产生厌恶感，从而走向反面，出现杂乱无章、不知所云的弊端。因此，对特异因素的控制应用是取得活泼多样、生动有趣的效果的关键（图4-79）。

图 4-79 特异的应用

4.2.2 立体构成与空间结构

立体构成主要是表现空间的构成。在一定的空间环境中，根据形式美的原则，各构成元素材料的诸多特点都要尽可能地展示出来，这些特点（如立体形态的构成方式、色彩、质感等）将会使人产生联想，因为这是人们第一直觉和心理感觉的综合反映。这种联想在人们的审美过程中会产生触景生情的现象，它能够有效地强化立体造型的艺术表现力

与感染力，从而也能感受到这些造型元素所形成的有一定意味的空间构造，使作品充满意境之美。设计者在进行立体形态和空间表现时，应当有意识地调动观赏者的联想。因此，设计者在设计时应当首先考虑到对空间的处理。

1. 立体构成的空间感

我们在研究立体构成空间感时，应该对"层次"概念进行了解。因为层次是构成空间的前提，同时也是一种视觉感受。在平面构成中，层次是不具备实际的距离和深度的。但在立体空间中，层次是具有一定实际距离和深度的，只不过是比较单纯而已，实际上由多个层次所组合成的立体构成就会形成空间。因此，在立体构成中层次有一些自己的特征。其一，层次是空间中不同位置、不同层面安排和处理形态的重要环节，这个环节处理得好与坏，直接影响整个空间的设计。其二，层次在整个空间中要有主次之分。通过立体形态所形成的前后关系上的布局，形成视觉上的协调、丰富、饱满和耐看的效果，这个效果体现的是设计者对空间的整体处理。其三，层次是视觉审美的必备条件和重要环节。如果在立体空间中有较多的形态需要安排，就必须借助于层次的帮助，在不同的层次中可以合理地安排诸多形态因素，但在视觉上不能形成拥挤，除非要达到一种特殊的效果。其四，层次在立体空间中表现为一种前后关系。不同层次之间要组合成一种有节奏、有秩序的空间关系，因此表达好这些关系是设计空间的重要环节，也是设计者必须掌握的基本功之一（图4-80）。

图 4-80 立体的空间感

图 4-80（续）

空间是物质存在的一种客观形式，而空间感是由一个形态同感觉到它的人之间产生的相互关系所形成的，这种相互关系主要根据人的触觉和视觉经验来确定。立体构成中的空间概念不仅仅指实体和结构以外的空间，还包括实体本身占有及规定的空间，它们是构成空间不可分割的两个部分。实体和结构以外的空间被称为"虚空间"，虽然摸不着、抓不着，但作为实实在在存在的空间是可以肯定和感觉到的。因此，空间可以分为物理空间和心理空间两种形式。

2. 物理空间与心理空间

物理空间是指实体所占有和限定，并且可以具体测量的空间。它是依靠物质形态的三维空间来表达的，是实实在在存在的。我们通常把这种空间称为"实空间"，是最容易被人们理解的（图4-81）。

图 4-81 物理空间感

心理空间通常称为"虚空间",是指没有明确边界而只能通过人们的心理活动被感受到。它和实体不可分隔,存在于实体周围,其实质是实体向周围的扩张,这种空间的扩张感主要来自于实体内力的运动,这种内力的运动并不是到形体表面就停止了,内力的运动变化会向形体表面散发,形成空间的张力,这种张力是无形的,是人知觉的反映,从而形成了视觉的延伸空间、想象空间等心理空间(图4-82)。

✤ 图4-82 心理空间感

3. 空间感传达的主要方式

心理空间即客观物质形态所形成的虚空间,能给人们心理上带来强烈的想象空间和创造空间,可制造空间紧张感、强化空间进深感和创造空间流动感。

制造空间紧张感:当配置两个或两个以上的立体形态时,其相互间会产生关联并成为知觉的作用状态。如果形态与形态之间距离较近,则夹在其间的间隙空间会使人感到生动活泼,这是由于相邻的立体形态之间具有强有力的引力,增强了紧张感的缘故。因此,空间紧张感体现的是"力"的扩张。

比如在围棋比赛中,一个棋子决定全局的胜利和失败,这就是立体点元素在全局中所具有的影响力,形成点的紧张感。天空中的闪电则形成立体线元素的紧张感,线的紧张感与线的方向性、作用、粗细和长短有着密切的关系。再如,悬挂重物的绳子呈现即将断裂的趋势,那个快要断掉的部位会让观众产生视觉紧张感,也预示着可能断掉的未来某个瞬间,产生出自然的动感,继而引发心理紧张感。分离布置的紧张感是指两个分离的形态构成一个整体的最大距离,这里要把握一个"度"的问题,超越这一最大距离就不能构成一个整体,容易使观众产生松散、凌乱的感觉;小于这个最大距离,构成一个整体虽然没有问题,但是失去了分离的意义,使人感到堵塞、拥挤。因而从效果上看,这个最大距离就构成了视觉和心理上的紧张感。从这个意义上讲,紧张感是分离布置中的最舒适的距离,巧妙应用这种间隙空间的效果是设计者要认真解决的问题(图4-83)。

✤ 图4-83 制造空间紧张感

强化空间进深感:空间进深是指物体和空间的前后关系。所谓强化空间进深,是指在有限的前后距离中创造出超越有限或者无限距离的效果,即在物理进深的基础上创造心理进深,扩展空间。这些主要是利用视觉经验来实现的。其一,加强透视

渐变效果。根据同一大小的空间立体形态在不同距离上投影在人的视网膜上的映像大小不同，遵循近大远小的透视原理，距离远者较小，距离近者较大。根据这些原理，我们可通过加大透视角度及形体大小渐变等方法来增加进深感。其二，加强层次感。层次是构成空间的基础，当前一层次部分挡住后一层次时，产生的前后关系会让人感到前近后远。如果观察者或者对象在运动时，遮挡部分的不断改变使我们更容易判断物体的前后关系。假如在遮挡的基础上再增加大小的透视变化，就会更增强进深的感觉。因此，可通过迭插或遮挡手段来增加层次，以增强进深的效果。在动漫设计中也是如此（图 4-84）。

性两个特点，且以时间性为主导，向某一方面扩展。

物理空间具有明显的轨迹，主要是通过"分割和联系""引导和暗示"创造出空间的渗透性和层次，使其流动而得以扩展空间。这里"引导和暗示"在建筑空间布局上起着十分重要的作用。因为一个人进入一幢建筑物时，其正常活动路线是一条径直向前的直线，除非有某种暗示或外力迫使其改变路线。这样，通过暗示或引导牢牢抓住欣赏者的视线，使创作者的意图主次分明地依次映入欣赏者的眼帘，把所有信息都输送到大脑中进行分析和处理，美感自然而然就会产生出来（图 4-85）。

⬆ 图 4-85 创造空间流动感

4. 立体构成的空间错视感

"错视"是主观视觉与客观存在不一致的状况。在日常生活中，人们的视觉对客观事物既有准确的刺激又有不准确的判断。对事物不准确的判断就会称为错视。

错视的内容很多，不仅在平面构成、色彩构成中有，而且在立体构成中也同样存在，这里主要指空间立体的三维错视。这些错视既给我们生活带来很多麻烦，同时也给我们的设计带来意想不到的效果。如果我们能正确地加以应用，利用人们的好奇心理，会给观者带来极大的兴趣，从而使身心愉悦，达到设计之目的。具体有以下几种形式。

平行线立体方向的压缩与拉升现象：在一定

⬆ 图 4-84 强化空间进深感

创造空间流动感：在立体构成中，对空间的深刻理解是其关键。我们以前对所有空间意识都是建立在平面二维的效果上，强调的是将三维物体看作二维物体。现在要进行反向思维，来重新看待三维空间。事实上，空间不同于空间立体形态，空间立体形态是受限定的和非连续的，我们在外围就能观察和欣赏。而空间则不同，它是因时间而产生变化，是连续的、无限的，需要通过视线的流动来欣赏，成为运动的空间，具有流动感。所谓空间的流动感，在心理上被称为审美注意的转移，就如同扫描仪一样，人的视线先集中注意某一对象，再集中注意另一对象，这样一直扫描下去，就会在头脑中形成对客观对象完整的印象。因此，它兼有时间性和空间

的立体空间中,并排的等间隔的水平线立体和垂直线立体分别组成正方体的虚体,在视觉中会造成压缩和升高的效果。这是由于视觉的传达特征决定的(图4-86)。

图4-86　平行线立体方向的压缩与拉升现象

空间立体形态体积大小的错视:由于改变周围的环境和对比的差异,使原来完全相等的两个空间立体形态产生大小不同的视觉效果,从而引起人们的好奇心。如同样大小的两个圆球,改变它周围的环境,与四个小圆球相比,感觉大;与四个大圆球相比,感觉小。再如,同样大小的两个圆锥,改变其周围的环境,其大小感觉就会不一样(图4-87)。

图4-87　空间立体形态体积大小的错视

空间立体形态在上下方的错视:在通常情况下,人们观察物体时,视平线习惯都在中心线偏上一些,上部的形态大多数会形成相对的视觉中心,而产生错视的感觉。如同样大小的两个球体上下并置时,会产生上面的球体稍大一些,而下面的球体稍小一些。因而在设计时,就应有意地使下面的形态加大一些,这样才能保证观察时视觉效果更好一些(图4-88)。

图4-88　空间立体形态在上下方的错视

特定视点的造型错视:所谓特定视点,就是在一个特定的视点观看。其造型具有独特的意义,而离开这个视点则成为意义不明确的形态。因为立体形态是要从不同角度观看的,一个视点不可能看到对象的全部情况。如果从一个角度去观看,就会依据经验进行判断与思考,有时就会出现错误的判断。如舞台设计就是利用了特定视点造成的错视,其观察角度只有一个,那就是观众。因而只要对这一角度做出精彩的设计就可以了,假如走上舞台,就会发现在台下的视觉感受与台上的完全不同,在台下感觉是立体的,在台上感觉是平面的(图4-89)。

图4-89　特定视点的造型错视(舞台设计)

隐蔽终端的造型错视:这种方法是利用遮挡手段,造成一种假象,故意将走道的终端或出口隐蔽起来,使人迷乱方向,一时找不到终端,甚至走重复路,像进了迷宫。应用这种错视进行设计,能起到意想不到的效果(图4-90)。

光影造成的错视:同样大小的立体形态,如果背景浅亮则显得小,如果背景太暗则显得大,这种现象被称作是光渗现象。利用这种现象,我们能够很容易地改变形态的大小尺度,我们也可以利用光影效果在一个空间内暗示性地制作新的空间(图4-91)。

图 4-90 隐蔽终端的造型错视

图 4-91 光影造成的错视

重叠造成的错视：当两个物体重叠放置在一起时，人们通过大脑的判断使轮廓完整的物体会被判断为前面，而轮廓被遮挡的物体被判断为后面。由此可见，利用轮廓的完整呈现与遮挡效果，就可以产生远近的逆转（图 4-92）。

图 4-92 重叠造成的错视

4.2.3 立体构成中的对比与统一原理

一件好的艺术作品必定是对比与统一的高度结合，这是大家公认的。在对比中求统一，在统一中求对比，已成为一条形式美的总体法则，它适用于任何艺术创作中。正如古希腊毕达哥拉斯所认为的"美是和谐与比例"，所谓和谐，广义上讲是指两个和两个以上的不同物体放在一起，不显得凌乱；狭义上讲是指对比与统一的关系。对比与统一探讨的是物质形态中所有因素的综合问题，它们是对立的矛盾关系。在立体构成设计中，对比强调的是空间立体形态的丰富多样性，而统一强调的是空间立体形态应具有的整体协调性。对比与统一之间的取舍有时竟是一线之隔，但实际在创作中并不是容易掌握的，因为太过统一会导致乏味，对比太多又引起混乱，因此对比与统一的和谐是产生形式美感的最终要求。从辩证唯物主义的角度讲，对立统一规律是世界万物运动之理，是同一事物的两个方面。处理好这两个方面的关系，就能使作品具有强烈的形式美感，产生诱人的艺术魅力。比如，一件好的作品，要有新奇的变化才能引起人们的视觉欲望，作品的变化越丰富，就越能引起人们的观赏欲望。但是，这种变化不是无限度的，如果变化过多，其造型之间的差异太大，反而会产生琐碎零乱的感觉。总之，在任何设计中必须求得整体的调和统一，同时又有适度的对比变化，这样的设计作品才是和谐优美的（图 4-93）。

图 4-93 对比与统一作品（1）

1. 对比与统一的含义及相互关系

所谓对比，是指性格各异的立体构成要素之间的各种关系配置极不相同时所形成的对抗性因素，从而产生不同的视觉感受，对比使立体形态个性鲜明。如点立体形态与线立体形态、面立体形态的对比，形态的明暗对比以及不同的体形态之间的对比等。这些对比能造成立体空间的丰富性和多样性，但这些都是有规律的，我们可以从复杂而有规律的立体空间中获得审美快感。

所谓统一，是指性质相同或相近的立体形态要素并置在一起，能造成一种和谐的或具有一定趋势的整体感觉，即共同性和一致性。统一并不是只求形态的简单化，而是使各种各样变化的因素具有条理性和规律性，它包括类似调和和对比调和两种形态。

所谓类似调和，是采用相同或相似的造型要素进行反复处理所产生的调和形式，由于各要素本身的特征相似，其综合的结果较具有抒情的意味，且具有柔和、融洽的效果。造型要素可通过形、色、质、机能的类似等方式达到调和（图4-94）。

图 4-94（续）

所谓对比调和，是采用不同甚至对立的造型要素，并加强衬托的作用，而形成统一和谐的形式。由于各要素本身的特质差异，其和谐的效果具有说理的意味，且能产生强烈明快的感觉，可通过色、形、质的对比调和来表现。

对比与统一是一对矛盾统一体，两者互为依存，不可分割，在对比中求统一，在统一中求对比，它们共同作用，可以创造出许多意味深长的作品（图4-95）。

图 4-94 对比与统一中的类似调和

图 4-95 对比调和

2. 对比与统一在立体构成中的作用

对比与统一是形式美的总体法则，无论是静止的立体形态还是动漫中运动的立体形态，在立体空间中的作用都是不容忽视的，它们共同影响并体现美的视觉效果。

对比原理的审美功能可以使某些特定形态和设计效果在创作中更加醒目和突出。在立体构成作品中，对比是多方面的，如大与小、多与寡、远与近、垂直与水平、上与下、疏与密、曲与直、轻与重、高与低、强与弱等。利用这些对比关系，可以使物质形态有所变化，给人以生动活泼、个性鲜明的感受，并可达到强调和突出重点的目的。从美学角度讲，由对比产生的美感是绝对的和必然的。我们看不到失去对比而产生的艺术作品，相反，凡是优秀的艺术作品，其审美功能都是与强烈对比的活力分不开的。可以说，对比的美感原理在现代艺术家和设计师观念中已焕发出新的生命力，它们从不同的思想观念和艺术形态中汲取营养，给作品以鲜明和谐的对比感觉，从而达到新颖而富于时代精神的艺术效果。如果离开对比的绝对性和必然性，就不能体现作品的丰富性和多样性，更谈不上给观众留下深刻难忘的印象，也就达不到设计的目的（图4-96）。

感，使对比趋于统一，这就好像用各种彩线编织成带有美丽花纹的织物一样。从本质上讲，统一是在不同的物质形态中寻找各形态之间的共同因素，驱使物质形态无论是部分与部分之间、部分与整体之间，都能相互协调，从而达到统一与和谐。正如英国美学家威廉·荷加斯在《美的分析》一书中指出："所有看起来合乎目的的和符合人的意图的东西，总会使我们的意识得到满足，因而是令人喜欢的。"但是，初学者从思想上往往缺乏统一整体的观念，不懂得和谐是从整体上体现出来的。因此，在设计中，只是简单地将各种立体形态拼凑起来或仅仅局限于对某个部分的观察和表现，因而，忽视了整体全貌的气势。即使把某个局部处理调整得富有一定的节奏美感，然而相对于整体的其他部分却是一个格格不入的异物，这样就谈不上形式的美感了。正如雕塑了一个非常漂亮的手，但与头上的主要的五官相冲突一样，局部与整体不够协调，漂亮的手则会起到喧宾夺主的作用。雕塑家罗丹就毫不犹豫地把手给砍了下来，保证了整体的统一。因此，我们在设计时，就要应用统一的一些手段，使对比很强的因素趋于统一，以达到作品的完整效果，给人一种整体的美感（图4-97）。

图4-96 对比原理的审美功能在具体设计中的应用

统一原理的审美功能在构成中体现出各种形态要素的相对一致性，会产生物质形态的整体和安定

图4-97 对比与统一的具体应用

如果我们把美的艺术作品看作是一个整体，那么对比与统一就是这个整体的两个方面。在立体构成设计中，既要依靠对比原理以激发作品中的生命活力，又需要适当的统一性使作品得到和谐的效果。正如亚里士多德所表达的："艺术作品是根据作者内心的原理而合乎目的地统一起来的。"这样，才能使作品达到变化与和谐的高度统一（图4-98）。

⬆ 图4-98　对比与统一的综合应用

3. 对比与统一的形式

在造型艺术中，对形式的开发与追求是我们的目的之一。如何达到内容与形式的完美统一是永恒的追求目标。因此，对形式的研究就显得尤为重要。

实体与空间的对比与统一：实体与空间是互补的，也是相互依存的。实体（即空间立体形态）依存于空间（即空间立体形态周围的环境）之中，而空间需要通过实体来标识，它们是不可分割的连续体。它们共同作用，反映了空间是一个可塑造的物质元素。处理好实体与空间的对比与统一关系，才能使设计更加完满。实体与空间的对比与统一主要从凸与凹、正与负以及虚与实等方面来表现（图4-99）。

⬆ 图4-99　实体与空间的对比与统一

材料的对比与统一：材料是立体构成的物质载体。各种材料都具有各自不同的外观特征与手感，体现出不同的材料质地美。常用的材料可以分为两种类型：一种是自然界直接形成的没有经过人类加工的，如木材、泥土、石材等；另一种是人类经过加工和提炼后间接获取的新的材料，并形成了新的物质结构，如金属、非金属、复合材料和有机材料等。

在立体构成中，对于材料的选择尤其重要。材料本身被艺术家赋予了生命，有了其自身的语义。在研究过程中掌握材料的质量特征和形态特征，是为了因材施用，扬长避短。因此，设计时应科学地应用材料的特性，使其各自的美感得以表现，达到造型的形、质、色、意的完美统一。

表4-2中对不同材料的特性加以总结。

表4-2　不同材料的特性

材料	图	特　　性
木材		温和、亲近、轻便、自然、舒适
钢铁		理性、冰冷、重量、锋利、现代、科学
石材		永恒、坚硬、浑大、牢固、彰显

续表

材料	图	特　性
塑料		轻巧、随意、方便、透明、细腻
金银		华贵、富贵、显耀、辉煌、光亮、轻浮
玻璃		明澈、脆弱、透明、开放、锋利
纸张		柔弱、古朴、经济、加工方便
纺织物		亲切、温暖、柔软、下垂

材料的使用目的是各种材料会让人产生不同的心理反应。在具体的立体构成设计中，不同材质可形成材质的对比。虽然材质的对比不会改变造型，但不同的材质有不同的感染力，如木材的朴实自然；钢材的坚硬沉重；布料的温馨舒适；铝材的轻盈华丽等，这些材质的应用会使人产生丰富的心理感受。在设计时利用材质对比的情况很多，如各种不同肌理的对比，硬材与软材的对比，透明材料与不透明材料的对比，固体材料与液体材料的干湿对比，新材料与旧材料的洁污对比等。而当各种各样质地近似的材料组合在一起时，调和关系就显得非常重要。我们必须根据构成的不同内容和要求来决定是加强材质的对比关系还是加强材料的统一关系（图4-100）。

图4-100　材料的使用

立体形态方向的对比与统一：在立体构成中，利用立体形态方向的因素作为对比时，易形成韵律感和强烈的动感，充满了张力。但为了避免凌乱，必须利用统一原理形成平和感和静止感，这样才能达到视觉和心理上的满足。

立体形态大小的对比与统一：在立体构成设计中，利用立体形态大小的因素进行对比时，应注意立体空间中各形态之间的主次之分，较主要的内容和较突出的形态要大一些；反之，要较小一些。不但能形成对比关系，而且会产生有秩序的韵律感，使作品能满足观者的好奇心，达到心理愉悦的效果（图4-101）。

图4-101　立体形态大小的对比与统一

立体形态形象的对比与统一：在立体构成中，使用不同的立体形态形象能增加其内容的丰富性，如对比关系应用得当，能起到突出形态形象特征的作用，也能达到强化某一形态形象的作用，能使观众加深其视觉印象。但这必须建立在统一感的基础上，才能使个别的立体形象最大限度地突出效果（图4-102）。

立体形态曲直的对比与统一：在立体构成中，利用立体形态曲直的因素作为对比时，能强化视觉的心理感受，有利于表达情感特征。立体形态的曲

图 4-102 立体形态形象的对比与统一

与直在空间中会产生矛盾，或使物体显得柔和，或使物体显得刚硬，使构成中形态与形态之间的关系随着设计者与观者的交流而不断得到升华。立体形态曲与直的统一易于表达单一的情感，高度的统一能产生安静、柔和、平稳的心理，形成一种比较清晰、明确的心理感受（图 4-103）。

立体形态位置的对比与统一：在立体构成中，利用立体形态在空间中的位置因素作为对比时，能形成多少、聚散的关系。位置的对比能形成方向感和运动感，位置的统一会产生稳定性，但也会形成单调、呆板的视觉效果（图 4-104）。

图 4-104 立体形态位置的对比与统一

立体形态色彩的对比与统一：在立体构成中，立体形态的色彩因素不能忽视。因为色彩能起到先声夺人的作用，同时也能产生强烈的情感。黑白对比可以产生很强的视觉效果，易于表达动荡的思想情感。但加入统一的因素，则能产生柔和、神秘的画面情调，使心理及情感的表达趋于细腻化（图 4-105）。

图 4-103 立体形态曲直的对比与统一

图 4-105 立体形态色彩的对比与统一

这几种对比与统一的形式，在立体构成中并不是单一使用的，应按照设计意图和目的进行综合应

用，形成丰富多彩的视觉效果，使观者心理上产生愉悦感，从而达到设计的目的（图4-106）。

图 4-106 对比与统一作品（2）

4.2.4 立体构成中的节奏与韵律原理

立体构成中的节奏与韵律是从时间艺术——音乐中借用的术语。节奏原本是指音符在音乐中交替出现的有规律的现象，在这里是借用，让人们用可见的空间立体形态的有机组合来感受物体内在的变化和规律。具体地讲，立体形态按一定的方式重复运用，这时作为基本单元的形态感觉弱化，而整体的形态在视觉上给人以富有规律的节奏感。

一般情况下，我们所说的韵律感不够，是指缺乏变化，太过平板，说节奏感不强，是指变化缺乏条理规则。尤其是在动漫这门综合艺术中，节奏与韵律不仅指音乐和声音的规律，同时也指画面中或者是运动的立体形态中的各元素之间的有机组合，形成与音乐相辅相成的变化与规律来共同作用于观众的眼、耳、脑，使创作的形象生动活泼、感人肺腑（图4-107）。

图 4-107 节奏与韵律的关系（1）

图 4-107（续）

1. 节奏与韵律的含义

所谓立体构成中的节奏，是指立体造型元素通过重复、交替、渐变等所形成的有规律、有秩序的美感，这些变化看上去就像乐曲一样流畅，也就是指变化起伏的规律。

对于立体构成而言，节奏感更是揭示作品形式美感的重要法则。在设计中应格外重视节奏的把握，因为它可以使作品产生美感。

所谓立体构成中的韵律，是指有规律、有秩序的立体造型元素被赋予长短、高低、起伏、大小、方向、转折、重叠等变化时，就会变得柔和，并且富有情感色彩，也就产生了韵律感。有点像诗歌、音乐中的声韵和节律。在诗歌中音的高低、轻重、长短的组合，均匀的间歇和停顿，一定地位上相同音色的反复出现以及句末和行末利用同调同韵的音相切合就构成了韵律。因为它具有强弱起伏、悠扬缓急的情调，因此比节奏更能打动人心。在立体构成中借用韵律指的是空间立体形态诸多视觉因素有明显规律的和谐组合，如空间立体形态的重复、渐变、面积、色彩以及秩序化构成关系都具有韵律形式的特征。总之，节奏能让人感受到秩序的美感，并使空间立体形态显得有序、统一而单纯。但如果缺少变化，节奏也会给人单调乏味的感觉。如小和尚敲木鱼的声音，虽然有节奏感，但缺乏韵律，使人昏昏欲睡。如果节奏呈现有起伏、有快慢、有律动的变化时，就产生了韵律。韵律比节奏更富于感情色彩，常常带给人音乐、诗歌般的旋律感。因此，在立体构成设计中，要有意识地处理好节奏与韵律的关系（图4-108）。

第4章 立体构成

🔺 图 4-108　节奏与韵律的关系（2）

2. 节奏与韵律在立体空间中的作用

在立体构成中，节奏是空间立体形态在变化中的规律性，其作用主要是使构成中的诸要素按照一定的规律和设计意图进行有机地组合。我们知道，诗歌、舞蹈、音乐、绘画、设计等各门艺术形式都离不开节奏，只要是符合自然运动规律和人生命活动的艺术形式都是美的，因为它们与人的生命息息相关，而人的生命是有规律、有节奏的。呼吸心跳是生理节奏最完美的体现；四季更替、高山低谷是自然节奏的写照。无论是静止的立体形态还是立体形态在空间中的运动变化，节奏美的法则主要是通过立体形态在空间中的有机组合而表现出来的。但单个的立体形态不能体现其节奏美，只有通过重复和群化的形式构成相应的视觉效果并展示出来，可以给观者一种心理满足感，从而使人们产生愉悦感。

韵律在立体构成中主要是指各立体形态在空间中的变化，其作用是使立体构成中诸多元素形成一定的对比变化关系。如果分开来讲，韵律中的"韵"是指声音的和谐，可理解为"统一"和"调和"，但如果没有"异"也就无所谓"同"，因此，"韵"中包含着"变化"之意，即局部的变化要统一于整体之中，也可理解为"气韵""神韵""韵味"等。

韵律中的"律"是指节奏、节律、规律等，可理解为"重复""群化"，即两个以上的"个体"的有间隙的组合，更侧重于"统一"，如果合起来讲就是变化与统一，但侧重于变化。它们在立体构成设计中的作用是非常重要的（图 4-109）。

🔺 图 4-109　节奏与韵律

4.2.5　立体构成中的平衡与稳定原理

在立体构成设计中，对称与平衡被视为是有特殊地位的形式，是人类长期以来在实践中总结出的经验，设计者经常使用对称与平衡以达到设计的目的。同时这也是立体构成设计过程中最基本的原理之一，无论是静止的还是运动的空间立体形态都同样适用。

1. 对称与平衡的含义及分类

对称是指立体形态的对称中心两侧和周边各部分，在大小、形态、位置、方向和排列上具有一一对应的关系。其形式美在于能给观众视觉带来安定端庄、高贵威严、稳定平和、庄重严肃等感受，如果与平衡、均衡、节奏、韵律等形式相比更显示出其规范、完美、严谨的美学性格特征。

根据设计的需要和给观众带来的心理感受，对称又可细分为绝对对称和相对对称两种形式。绝对

对称是指将立体空间诸多要素在对称形式的框架下以相同的形态量度和色彩配置出现在中心轴的两侧，呈现出庄重、威严、权威、安定的视觉效果，如人体的五官、四肢和躯干；中国传统的宫殿、寺庙或宅院等布局，都是标准的绝对对称形式。相对对称是指将立体空间诸多要素在对称形式内在框架的支撑下，呈现出中轴线左右的对称双方在形态和量度上并非绝对相同，而是看上去基本相称，但仔细比较会发现它们无论在形态上还是在量度上都不太相同，有微小的变化。这种相对对称能使人们心理上形成含蓄、耐看、活泼的感受，因为它在保持对称美感的同时引入了属于其他形式因素的美感成分。如果创作者能善于利用这些影响平衡的诸多要素，把握非对称部分的静量和动量的交互制约，将使形态具有轻松、自然且富于变化的对称平衡美感（图4-110）。

定之感，给人造成不舒服的感觉。因此，平衡的形式美在视觉上是一种视觉心理活动，是一种视觉美感。在立体构成设计中，平衡强调的是立体形态在空间组合关系中的"动"的因素和趋于打破平衡的形式特征。同时，均衡又是立体形态在空间中的不规则、无序和动态感在视觉上的统一。如立体形态的聚散、相互穿插等带来的均衡的构成形式。

从对平衡与均衡的论述中，立体形态对比基础上所达到的稳定体现在物理稳定与视觉心理稳定两个方面。物理稳定是指立体形态的物理重心落点合适，物体稳定，不会倾倒。视觉心理稳定是指立体形态外观的量感重心满足了视觉上的稳定感觉，视觉重心直接影响形态创造的情感表达。在物理重心稳定的基础上，建立一种适度的轻巧与变形，可以满足人们在特定环境下的视觉心理需求（图4-111）。

🔸 图4-111 应用平衡的实例

🔸 图4-110 对称的布局

2. 对称与平衡在立体空间中的作用

平衡是指立体空间诸多要素在整体布局上能够达到安定、平稳，使立体形态具有物理上的平衡性和视觉上的稳定感。一切事物都处于运动和发展之中，总会不时地产生不平衡状态，人们的审美本能总是希望调整不平衡状态，达到一种稳定和完美之感。在人们的视觉经验里，平衡会使人们感到自然、安定。相反，不平衡的状态在人们心理上产生不稳

在立体构成中，对称与平衡的作用是不容忽视的。早在六十多万年前北京猿人所制造的粗糙石器，其形状就是对称的。即人类社会初期就已经开始使用对称的美学原理来美化装饰自己了，这大概是与自然界中许多形态的对称性分不开的。如人和动物的身体，蝴蝶的双翅，各种树木、植物的果实以及一些花卉等。这些自然形态体现出的形式美感对人

类视觉的启发是很大的,于是现代人就把这些严谨、规范的美学性格特点纳入到设计中,形成明显的标记。如中国汉代瓦当和瓦当上的图案;唐代铜镜及铜镜上的图案;欧洲中世纪哥特式教堂门窗的布局和神秘壁画的构图无不采用严格的对称法则,因为它们体现着一种"权威""高贵"。可以说,对称美的性格特征与中外古典美学思想的范式是互为一体的。正如马克思主义美学中所讲:"艺术中的对称原则不是艺术家随心所欲的产物,而是客观世界的实际规律在艺术中的反映。"无论是相对对称还是绝对对称,都能使空间中的立体形态产生稳定、庄严、神秘、高贵、权威、活泼的艺术效果。

尤其是在立体空间中,平衡的处理及效果是现代艺术家和设计师一味追求的目标,他们打破绝对对称带来的单调乏味之感,给作品带来了活泼自由的气氛,使观众在心理上产生一种愉悦感。阿思海姆在他的《艺术与视知觉》一书中首先对平衡的式样做出了深入的研究,他从形态结构、知觉力剖析心理与物理、重力、方向等方面对平衡的审美意义予以清楚的解释,他指出:"我们必须注意,不管是视觉平衡还是物理平衡,都是指其中包含的每一件事物达到一种停顿状态时所构成的一种分布状态。在一种平衡的构图中,形状、方向、位置诸多因素之间的关系都达到了如此确定的程度,以至于不允许这些因素有任何细微的改变。在这种情形下,整体所具有的那种必然性特征也就可以在它的每一个组成成分中呈现出来了。"显然,平衡形式的美感特征在于空间中立体形态诸多要素形成的多个重心相互作用的整体而起作用,它不像对称形式只把作品的重心放在最稳定的中心线上而给人一种四平八稳的感觉。因此,平衡没有固定的模式,只能通过各种形态要素所形成的"力场"来共同作用,使观众在心理上达到一种视觉平衡,从而产生愉悦感。如果所设计的立体空间中诸多立体形态不平衡,会给观者造成一种挫折感,好像所欣赏的对象有一种中断感,不是连贯为一体的。它只能给统一的整体造成局部的干扰。从另一个角度讲,平衡是人的生理需求,一个人如果失去了平衡,就会无法生存。

而人除了要求自身的平衡外,还要考虑周围环境的平衡,因为它能使人产生稳定、安全、平静的心理感受,在动漫设计中也是如此(图 4-112)。

⬆ 图 4-112 对称与平衡的作用

3. 对称与平衡的形式

对称与平衡可以通过以下几种形式来表现。

结构形式:最完美的结构形式就是对称,在结构上无论是绝对对称还是相对对称都可使形态具有稳定感,能产生庄严、肃穆、大方、和谐、完美的感觉,并可增加人们心理上的安全感。如佛像的对称塑造;北京故宫的布局;政府机关办公大楼的布局;适合于在严肃场合下穿着的服装等。对称的结构造型不仅造型完美,而且还能发挥其使用功能。但是绝对对称也有不足之处,在视觉上容易形成呆板和沉闷之感,如果能采用相对对称或平衡与均衡的关系,将会达到满意的效果。因此,在立体构成设计中,产品造型和空间分布可以采用平衡与均衡的结构形式,这种结构形式以平衡支点为中心,保持造型要素"力"的平衡,同时应用大与小、轻与重等对比关系,给人造成生动、灵巧、轻快的感觉。

其量感达到平衡的条件下，形态有所变化，这样才能使形态优美，变化丰富（图4-113）。

🔸 图4-113　对称与平衡的结构形式

重心与触地面积：在立体构成制作中，重心的处理往往很重要，这与形体底部触地面积有关。一般情况下，重心偏高的形体，其底部触地面积就大，因为要抵消重心高带来的不稳定之感；而重心偏低的形体，其底部触地面积就小，这与重心低稳定有直接关系。体态高则重心也高，有轻巧之感；反之，体态低则重心低，给人以稳定、厚重之感。当物体重心处于总高度的1/3以上时，视觉轻巧；物体重心处于总高度的1/3以下时，就会有稳定感（图4-114）。

🔸 图4-114　重心与触地面积的关系

材料质地：不同材料带给人不同的心理感受，粗糙的表面能产生稳定感；细腻有光泽的表面能产生轻巧感；表面致密较重的材料具有较强的稳定感；表面颗粒疏散较轻的材料具有一定的轻盈感和动感，如泡沫材料。但要通过多种手段使其达到设计的要求，尽量做到以假乱真。因此，在应用不同材料设计时，应充分考虑其质感以及平衡与稳定感，做到与自己的设计意图相吻合，以达到尽善尽美的程度（图4-115）。

🔸 图4-115　材料质地的应用

色彩：空间立体形态在空间中的应用，不仅考虑其形态造型，还要充分考虑色彩给观者心理造成的感觉。应用色彩可调节视觉上的平衡与稳定，也能调节观者的情绪。通常情况下，形体表面色彩明度低的材料具有稳定感，色彩明度较高的材料具有轻巧感。因此，在立体构成的设计中，应积极应用色彩对人感官的影响，以达到相应的视觉平衡（图4-116）。

🔸 图4-116　材料色彩的应用

图 4-116（续）

分割：立体形态的结构、材质、色彩都可影响空间的平衡与稳定，我们可以利用分割手段，将各形态要素进行重组或变形处理，削弱和加强某立体形态的量感或质感，使其变得轻巧或厚重，从而达到空间各立体形态的总体平衡（图 4-117 和图 4-118）。

图 4-117 材料分割的应用（1）

图 4-118 材料分割的应用（2）

思考与练习

1．认真思考空间立体的形式美法则所带来的心理感受，并考虑设计者是如何用空间感来体现自己的设计意图的。

2．根据自己所学立体空间形式美法则中的群化、渐变、发射的形式，做一个立体的构成联系。

要求：

（1）立体基本形的形态不限，但应符合基本形的要求。

（2）应用群化、渐变和发射形式，做一个综合立体练习。

（3）整个形态组合应注意节奏的把握，最好能体现一定的主题思想。

（4）形式感要新颖。

（5）注意整体视觉感受的把握。

（6）底座尺寸：30cm×30cm。

（7）材料：苯板及其他可塑材料。

3．应用对比与统一、节奏与韵律、对称与平衡法则，进行自己喜欢的空间立体形态组合练习。

要求：

（1）题材内容不限。

（2）材料不限。

（3）形式感要新颖。

（4）对比与统一、节奏与韵律、对称与平衡法则尽量体现得明确一些，最好能做到恰到好处。

（5）注意整体视觉感受的把握。

（6）底座尺寸：30cm×30cm。

4.3 立体构成的肌理表现

肌理在立体构成中体现的是立体面形态的一种平滑感和粗糙感。在现实生活中，肌理无处不在，设计中经常被使用并影响着我们的感受。这种感受是在长期的生活实践中慢慢积累起来的，人们认识事物总是从表象开始的，只是一看到或触摸到某种

肌理，便会从积累的生活经验中联想到事物的本质。这就是设计师利用或创造肌理来进行辅助设计，或体现物质特性，或形成视觉上和触觉上的效果，甚至设计出肌理的特殊功能。

肌理也是一种客观存在的物质表面形态。任何一种材料的"质"都必须有其物质的属性，不同的"质"有不同的属性，即不同的肌理形态。同时，肌理还能引发人们不同的心理感受，能使人们在心理上产生多种多样的可感知到的特殊的意味。如松树粗糙的皮、人类的肌肤、动物的皮毛等。它们或粗糙，或细腻，或柔软，或温暖，或干燥，或可爱，或好玩。有的令人喜欢（如人民币的表面），有的令人厌恶（如蛇的皮）。这种感受并不是物质形态表面本身有的，而是人们心理上的一种感受，是人为加上去的，久而久之，就会产生一种"通感"，甚至有一种象征含义，这也是设计者要在立体空间中充分表达的意图所在（图4-119）。

着重要的作用。如可以增强形态的立体感；可以丰富立体形态的表情，消除单调感；也可以作为形态的语义符号，表现不同的情感和传达不同的信息等（图4-120）。

图4-120　人造立体肌理

肌理是一种特殊形式的美，又是提高艺术表现力的重要语言。对肌理的研究有助于触觉效果的表现和设计意图的表达。它不仅有形式上的美感和审美功能，而且又能体现物质属性的应用价值。在我们的设计中已经越来越离不开对肌理的表达，也越来越离不开用肌理去表达自己的思想感情（图4-121和图4-122）。

图4-119　立体肌理

肌理的获得方式多种多样，既有自然形态的肌理，如沙子、海水、干裂的土地、石纹和木纹等，又有人造肌理，如布料、墙纸等。在立体构成中，对肌理的研究侧重于触觉上的感受，侧重于触觉肌理的形式及构成方式。肌理也不是独立存在的，它属于立体空间的细部处理，是形态表面的组织构造，自然与形态有着密切的关系，并对立体形态起

图4-121　人造立体肌理的不同思想感情

🔸 图 4-122　学生作品（1）

4.3.1　肌理的含义、分类、功能及制作办法

肌理在立体构成的设计中是很重要的，如果应用得好，能收到意想不到的艺术效果。但我们必须要理解肌理的含义、分类、功能及制作办法，才能恰如其分地加以应用表达。

1. 肌理的含义

肌理是指物质内在构造的外在表现，即物质的表面质感。它是各种不同质感和不同构造的物质所给予人们感官上不同特征反映的总称。通俗地讲，肌理是物质结构表面所存在的一种纹理，是物质的一种表象特征，也是我们认识事物本质的直接媒介。尽管它是事物的表象，但表象与内质是分不开的，因此肌理实际上成为认识大千世界的一种方法，也是设计中体现物质特性与视觉形象创造的主要手段之一（图 4-123 和图 4-124）。

🔸 图 4-123　学生作品（2）

🔸 图 4-124　学生作品（3）

2. 肌理的分类

肌理一般是通过人们的视觉和触觉来感知的，

因此肌理可分为视觉所感受到的视觉肌理和触觉所感受到的触觉肌理两种类型。视觉肌理顾名思义就是以视觉为主导来感知物质材料表面的质感。如大理石的质感通过其纹理就能获得，它们的平滑感和粗糙感并不意味着触摸时的感觉，而是一种画出来或表现出来的平面的肌理效果。因此，在制作视觉肌理时可以忽略其肌理的形态，而只注重其结构。触觉肌理顾名思义是靠触摸而感知物质材料表面的质感，或细腻，或粗糙，或有质地感，或有纹理感等，它是可见的、可触摸的。如树木表皮、人的肌肤等。在立体构成中，触觉肌理指的是规则或不规则立体形态的较小尺度经过群化或密集化处理后，形成的面立体所体现出的平滑感或粗糙感。因此，在设计时，主要是对触觉肌理进行研究，可以把触觉肌理应用于立体空间的局部，来影响观者的心理，从而达到自己的设计意图（图4-125和图4-126）。

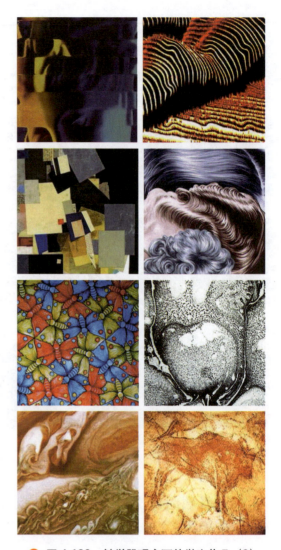

图4-126 触觉肌理方面的学生作品（2）

3. 肌理的功能及制作方法

肌理不但有一种特殊的视觉感受，而且还有实用功能。有很多肌理，我们根据不同的设计目的可以制作出来。下面就对肌理的各种功能以及制作方法加以说明，以便在设计中能灵活应用。

（1）肌理的功能

肌理的功能主要有视觉功能、触觉功能、实用功能以及文化符号功能等几种。

肌理的视觉功能：其主要应用于平面设计中，以视觉形态为特征的肌理将画面设计得更有张力，更有力度，使画面中的背景和物质具有逼真的视觉效果，这在动漫设计中尤为重要，而且也能产生一定的幻视和错视，产生有趣的物质联想和空间联想（图4-127）。

图4-125 触觉肌理方面的学生作品（1）

第4章 立体构成

🔸 图 4-127 肌理的视觉功能

肌理的触觉功能：作为空间物质形态，能体现物质的特性，如软硬、光滑、粗糙、结构状态、细密程度、冷暖等。在触摸时能有一种感觉，我们在装饰时所用的各种各样的地砖、墙砖、墙纸以及复合地板、铝合金等都是这种肌理的体现，在视觉和触觉上能产生强烈的效果（图4-128）。

🔸 图 4-128 肌理的触觉功能

肌理的实用功能：在各类设计中，肌理能完成许多实用的功能。比如，下坡道使用具有立体肌理的材料能增加摩擦力；使用特殊的肌理形成导盲路标与扶手设计；触摸界面的设计；会议室、录音棚里的墙面隔音肌理等，这些都具有既实用又美观的效果（图4-129）。

🔸 图 4-129 肌理的实用功能

肌理的文化符号功能：肌理在特定的环境和工艺下，具有一种文化符号的功能。比如，道路两边的古典公交候车亭是一种文化的符号；用藤条和藤皮编织的物品和家具，具有中国南方民俗的符号；金属材料是现代工业的符号等。因此，这些建筑、园林、器具上都以肌理的形式留给观众一种文化的符号，以提升形态本身的文化内涵。新石器时代陶器上的印纹、古埃及神柱上的浮雕以及民间大门上的乳钉等，都具有深刻的文化特征（图4-130）。

🔸 图 4-130 肌理的文化符号功能

(2)肌理的制作方法

肌理的制作方法主要有印刷、琢磨和雕刻、模压、腐蚀、粘合、打孔、编织、折叠和揉皱、综合等。

印刷法：这是平面设计中常用的手段，在今天的数码时代能创造很理想的视觉效果，利用自然中获得的肌理图像，就能很好地印刷在所有的物体上，并形成了凹凸感。

琢磨和雕刻法：这种方法实际上是最古老的加工手段之一，古代的金银器加工使用最多的是琢刻法，用合适的工具在材料的表面进行敲打磨刻，就能产生所需要的肌理。

模压法：用模压机器，以冲压的方法，使平整的材料表面产生肌理。这样的方法能成批加工，适合产品表面的肌理处理。

腐蚀法：金属和玻璃都能够使用腐蚀法进行肌理加工，产生很生动的浮雕效果。

粘合法：是将两种或两种以上的材料粘合在一起，使原来比较光滑的表面发生变化，改变了原来肌理的视觉特征，通过两者的不同加工手段，可以使粘合的两个面相同或完全不同。

打孔法：在纸板和金属板上有设计地打孔，也是肌理加工的一种方法，用于灯箱、贴面、包装材料的加工。可以打破平滑材料的特征产生肌理感。所打的孔有大有小、有疏有密，形成视觉和触觉肌理。

编织法：是传统的工艺手法，可将细小的线形材料通过编制产生新的特性（图4-131）。

图4-131　编织法

折叠和揉皱法：金属薄板的折叠和切割变形是肌理很有效的加工方法。如用纸板切割折曲加工、菱形凹凸折曲加工等都能产生很复杂的表面肌理。用纸张或类似材料进行揉皱加工也可以产生自由、生动、活泼的肌理效果。

综合法：以上这些制作方法并不是单独使用的，有时为了达到某种特殊效果，可以合起来共同使用。这种综合法的效果非常丰富，但如应用不当，会产生散乱的现象，达不到预期的效果（图4-132）。

图4-132　综合法

4.3.2　立体肌理的表现及情感特征

设计者利用肌理或创造肌理的目的是为了达到设计意图和情感特征的表达。我们知道，肌理给人们心理上造成的影响是实实在在的，是不以人的意志为转移的。不同质地的肌理会给我们心理上造成不同的感受，同时，设计师也利用人们对肌理的通感来设计作品，以起到应有的作用。如在日常生活中，我们需要高雅、珍贵、精细、柔和的肌理，也需要坚挺、平实、朴素、洁净的肌理；需要古老、华丽、复杂的肌理，也需要现代、神秘、简明的肌理。这些千变万化的肌理如何合理地应用，就需要精心的设计。

肌理对人们心理上产生的影响在设计中是很重要的（表4-3）。

表 4-3　不同材料的情感特征

材　料		心理感受
木材		真实，朴实无华，体现一种纯朴、自然、亲切之感
金属		冷峻，无情，有光泽，体现一种冷漠、遥远之感
瓷器		有光泽，有滑润之感
泥沙		给人粗犷、朴素之感
布料		给人柔软、温暖之感
用手制作的肌理		给人一种不规范性，但活泼自然
机器制造的肌理		给人一种统一、规范之感，有严谨、死板之感
细腻平滑的肌理		给人温暖、恬静、平和之感
粗犷粗糙的肌理		给人苦涩、艰难、不安之感

这些肌理在情感方面可分为壮物性肌理、抒情性肌理、悦目性肌理和实用性肌理四种。

壮物性肌理：主要侧重对客观素材中各种物质所特有的肌理特征，即直观再现的肌理。如写实风格的雕塑，浮雕作品中对人物和器物肌理的仿真再现。由于是再现的肌理，其特征限定了其特点的真实性，给人以真实可信的感觉（图 4-133）。

抒情性肌理：采用对客观素材写意的手段强烈地抒发特定情感、情绪的肌理。在视觉艺术中，以肌理抒发情怀，表达情绪是肌理表现的一个重要内容。不同的肌理具有不同的表情特征，可给人们不同的心理感受。艺术家通过对客观素材肌理感的情绪化再造，可更加充分地抒发出艺术家内心真挚而强烈的情感，增加视觉形象对观众情绪的影响力。

● 图 4-133　壮物性肌理

如印象派画家梵·高的油画中，画家常常应用扭曲转动、排列密集的短线条为主，勾画出具有一定厚度和有触觉感受的抒情性肌理效果，带着画家真挚的情感，像火焰般闪动跳跃的形态肌理特征，使画面形象极富艺术感染力。画家借助笔触肌理的抒情特点，以情绪化的主观肌理笔触，充分展示出画家强烈的内在的思想活动和熊熊烈焰般的激情。观众借助画面中体现出的心境感受到画家对生活、对生命、对大自然无限炽热的爱（图 4-134）。

悦目性肌理：侧重于强调自然和自律的趣味性，引起视觉美感的肌理效果。在视觉艺术中，因势利导地利用造型材料自然存在的肌理特征，使其合理地与艺术形象所需的肌理特征相统一。如设计得非常巧妙的根雕、石雕、木雕等。利用天然形状因材施雕，使自身的肌理特性与作者的意图相吻合，使作品具有天成合一之感，给人一种悦目、动人、和谐、温馨的感受（图 4-135）。

实用性肌理：侧重于物质使用功能的肌理。其再造特点是以人体工程学为基础的，以满足人的特定环境中对形态物质功能合理性的基本要求为主要依据。如音乐厅和录音棚中墙壁肌理不能太平滑，而要有一些凹形或小孔，其肌理既能有美观效果，又能起到隔音和吸音的功能。因此，实用性肌理的审美首先要考虑其实用，在这个基础上，再考虑其和谐、美观的特性。这种和谐是通过肌理在实用功能中所发挥的积极效能而体现的。

总之，这几种肌理在立体构成设计中常常是相互融合、相互补充的，其目的都是为设计出好的作品或按设计意图服务的。在同一件艺术作品中，对肌理的各种功能利用要统筹安排并有所侧重。

图 4-134　抒情性肌理

思考与练习

1．在学习了本章肌理知识的前提下，认真思考肌理，尤其是立体肌理的表现形式及其作用，并能在实际设计中加以灵活应用。

2．应用不同肌理给人们心理上产生的情感，做 12 幅立体肌理练习。

要求：

（1）任选 12 种不同材质，应用肌理的表现形式，组合成有一定视觉感受的立体肌理。

（2）选用 4 种肌理情感中任意 2 种完成练习。

（3）作业尺寸：15cm×15cm。

（4）应用不同的粘合材料来完成练习。

（5）作业要有特色，应整洁美观。

（6）做完贴在 4 开卡纸上。

3．应用不同材料表现出的肌理效果的对比关系，做一个或一组立体形态的组合。

要求：

（1）题材及内容自定。

（2）立体造型中要有 3 种以上的材质，体现肌理的对比关系。

（3）手法自由，表现大胆。

图 4-135　悦目性肌理

(4) 作业尺寸：高度为 35~50cm。
(5) 应用不同的粘合材料完成。
(6) 作业整洁美观，有特色。

4.4 基本形体的综合构成

在日常生活中，有些立体形态是以单体基本形表现出来的，如笔筒、包装盒等常见的日用品。但也有一些较复杂的立体形态是由各种基本形态综合组成的。不管是简单的立体形态还是复杂的立体形态，它们都是在一定的空间中表现出来的，体现出的是形态、位置、大小等的对比与统一。这些因素的有机组合表现出设计者的设计意图，同时给观众心理上造成一定影响（图 4-136）。

图 4-136　单体基本形

在立体构成中，对形态的综合构成，就是对空间立体造型的有目的的加工。这里首先需要解决的就是材料选择的问题，不同的材料有不同的加工方法，包括主体和不同形状的材料部件以及不同的结构方式，也会涉及部分形体互相衔接的结合方法，还会涉及各种不同形体的组合规律等。所有这些都要进行全面的了解和研究。

在材料形态上，以立体点、线、面、体基本形态为基础，可分为线型材料、面型材料和块形材料三种。对这些不同形态的材质进行不同的加工构成，也就是进行各种立体造型的组合变化，是立体构成训练中最基本的课题，应培养学生对材料的认识和运用方面的能力，并能建立起立体空间的构成意识（图 4-137）。

图 4-137　形态的综合构成

4.4.1　线立体形态构成

前面已经讲过立体线的基本含义及特征，说明了线是以长度为特征的型材。从不同质地的线材上可分为软质线材和硬质线材两种。软质线材主要包括棉、麻、丝、化纤的软线和软绳，以及松紧绳、塑料绳等，硬质线材包括木条、金属条、玻璃条等。这些材料都具有线型的特征，其构成特点是其本身不具有占据空间表现形体的功能，但它可通过群化表现出虚面的效果，再运用各种面加工包围，形成一定的封闭式的空间立体形态，只不过是虚体而已，这些线材所包围形成的形体必须借助于框架的支持。一般可采用木框架、金属框架或者是采用能够支撑的材料为框架等。

线材通过特定的框架所表现出的效果具有半透明虚体的性质。由于是线的群化，线与线之间会产生一定的间距，透过这些间距可以看到各不同层次的线群结构。这样便可表现出各线、面层次的交错

构成。这种效果将呈现出网格的疏密变化，具有较强的节奏感和韵律感，这也是线材所构成的空间立体形态具有的特征（图4-138）。

图4-138 线材综合构成

1. 软质线立体形态及框架

软质线材必须借助于框架的支持，否则就立不起来，形不成空间立体形态。框架的造型是按作者的设计意图制作的，其结构可以是正立方体造型，可以是三棱柱形、三棱锥形、六棱柱形等，可以是正圆形、扁圆形、半圆形等，还可以是自由形体框架。这些框架的结构必须顾及四面八方的效果，构成的方法是将软线材的两端固定在具有一定形状的框架上，框架上的接线点的间距可以是相等的，也可以是渐变的。线的连接方向可以是水平的，可以是垂直的，也可以是斜向的，以便形成网格状态。框架占据空间的总体设计结合线材所形成的虚面形，或独立，或交叉，造成不同的气氛，从而对观者心理产生不同的影响。

软件线材在应用框架进行设计时，要连接的两边，其按线点的数量应该是相等的，但间距不一定要相等，可以是有规律、有节奏的渐次变化，或由大到小，或由小到大，形成不同效果的虚面形。有的为了增强其形态变化，也可以在框架上同时拉几

组线群，进行交错构成，便可产生较复杂的立体形态。

在设计软质线性立体形态时，应注意线与线的交叉构成效果。由于其方向和交叉角度的变化，可产生丰富多彩的构成效果。这些交错关系主要表现为两种状态：一种是接近于垂直的交叉，其效果基本上是方格造型，使方格形成横向、竖向及宽、窄不同对比的变化；另一种是接近于平行的交叉，它们所形成的造型呈现出一种逐渐变化的条形网格效果，这种网格排列得非常有规律，从而产生一种韵律美。

软质线材也可以制成悬挂式软雕塑的立体形态，可当作装饰型壁挂，也可通过不同的编制手段，再穿插配置各种不同材质的小型立体造型，可构成一种具有不同肌理效果和形式变化的优美造型（图4-139和图4-140）。

图4-139 软质线性立体形态及框架

图4-140 软质线材的立体形态构成

2. 线材的排列方式

在线立体的构成中，如何符合美的标准进行排列是很重要的，它的不同排列组合关系体现出不同的形态，并带给观众心理上不同的感受。如间隙均等的排列给人整齐划一的感觉，但缺乏变化，缺乏节奏，不善于表现对比强烈的关系。如间隙有条理、有规律的渐次变化就能产生具有韵律的深度感和方向感，但处理不当，会有散乱之感。

如果线材按照一定的路线进行排列组合，就会产生一种有空隙的面，由线材与线材之间空隙的大小、宽窄、厚薄、远近所产生的虚空间，其虚实对比关系可造成空间的流动感和节奏感。同时，透过缝隙还可以看到其他不同方向排列的线面，带给观众一种透明感，给观众心理造成愉悦，产生美感。线材的排列轨迹可以是二维的直线或曲线，也可以是具有三维空间的逐渐变化方向的三维曲线，由曲面形成一个旋转体，再由旋转体组合构成层次交错的形态，有不同的角度可呈现出多姿的变化。线材的不同层次在前后排列上会形成空间纵深感，具体有重复、渐变、发射、旋转等形式。重复形式前面已讲过，是将线立体有秩序地排列、组合，如铁轨、桥梁钢架、拉索桥梁等。设计时应注意对重复数量单位的把握，使整体形态美观。渐变形式是一种有规律、有节奏的排列关系，设计时应注意比率的选择。发射、旋转可以采用一点或多点发射，或者同时有旋转的空间组合方式，这种方式的特点是空间感强，动态变化丰富，能产生强烈的美感（图4-141）。

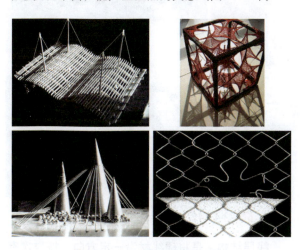

图4-141　软质线材的排列

3. 软质线立体形态的构成形式

软质线材借助于框架结构所构成的空间立体形态是多种多样的，其构成形式主要有线群结构、线自垂结构和线编织结构等几种。

线群结构：是指用软线按照一定的秩序在框架上做出的排列。相互平行或交叉的两根导线只能形成二维平面的互相连接的线，只有当两根或两根以上的导线不在同一个平面上时，才能产生出三维立体空间的效果。这里可以用木框架的软线材构成，即用木条制成的四棱锥形的框架结构，可选用不同色彩的丝线，在两个面上进行交错构成，形成有一定角度的、互相交织的曲面，表现出强烈的韵律之美。也可以用木托板金属框架的软线材构成，即用一块一定尺寸的方形板，上面用铁线或具有一定硬度的金属线固定在板子上，呈一定形状组合成立体空间，托板上可用小钉子或其他材料排成一组垂直交叉线，作为托板上的接线点。然后可用软线材交错连接构成，形成一些曲面的韵律。由于线的群化结合，线与线之间会产生间隙，通过间隙能看到各个不同层次的线群结构，这样就要考虑到各个线群层次的关系问题，分割的空间不能太过拥挤，也不能太过零散，以致影响空间的流动感（图4-142）。

图4-142　软材线群结构

线自垂结构：是指将平面板材剪成一定形状，再以硬性材料作支撑的构成形式。这类结构由于线

自身重量的原因，在一定的支撑下可以形成自然的下垂。如果说线群结构表现的是一种条理和韵律，那么，自垂结构表现的则是一种自由和流畅的感觉（图4-143）。

🔸 图4-143　线自垂结构

线编织结构：这类构成的最大特点是不必用硬材作引拉基体。如原始人利用编结织网，用编结来计算。随着时代的进步，这种方法得到很大的发展，可以用来美化人们的生活，用毛线、麻绳、金属线等物来进行编结，可制成壁挂等装饰品（图4-144）。

🔸 图4-144　线编织结构

4. 硬质线立体形态的构成

硬质线立体形态构成是用难以弯曲的木条、金属条、塑料细管、玻璃柱等材料组合而成的立体造型。设计者在设计之前都要按自己的设计意图，先确定好支撑框架，制作完后，可将原有起临时支撑作用的部分拆掉，只保留硬质线材构成的效果。因为硬质线材本身已具有支撑功能。这种构成形式能应用于灯具、商品展架、一些装饰品的模拟造型等。特别要指出的是，用玻璃管、玻璃柱和透明塑料条等材料设计时，能构成晶莹剔透、透明光亮、互相映照的辉煌效果。

硬质线材构成表现形式丰富多彩，其组成的立体形态可不断进行研究和试验，在实践中可加以创造。主要形式有连续构成、线层结构、单体造型组合、转体组合以及框架结构几种。

连续构成：是应用具有一定硬度的金属条或其他线型材料，经过不间断的连续的直线所组成的形态，称为连续构成。其构成形式有两种：一种是限定构成，由控制点运动的范围来确定其形态。如由一条连续的直线，以相互平行和垂直的关系组成立体形态，或者以螺旋的形式组成立体形态。另一种是不限定的自由构成，用具有一定硬度的线型材料组成不限定范围的连续空间效果（图4-145）。

🔸 图4-145　硬质线材的立体形态构成

线层结构：是将硬线材沿一定方向，按层次有

秩序地排列而成的具有不同节奏和韵律的空间立体形态。比如用直线形透明主体条材或细管材的垂直构成，可以形成一定的层次感，其造型也可进行多项的组合构成，具有变化丰富的整体效果。

线层结构形式可分为两种：一种是单一线材的排列，即每一层为单根线材，排列方式包括重复排列和大小、方向、位置上的渐次变化等。另一种是单元线层排列，即用两根或两根以上的线材，在一定空间中的排列，使立体造型变化丰富，如用两根线材可组成 V 字形或 T 字形等形态（图 4-146）。

🔸 图 4-146　单一线层结构

单体造型组合和转体组合：是以直线形条材组成方形、三角形、扇形的单体造型，按照其类似型的渐次排列组合，或者进行变相转体等多种变化，形成一种群体的韵律美。其制作方法是将条形硬质材料用白乳胶固定其一端，或者由细金属丝穿透固定，将另一端做成扇形或圆形等形式散开，其间距可以是均等的，也可以是从密到疏或从疏到密的渐次排列，从中能表现出前后层次的交错构成，其立体形态具有多姿的变化，形式优美，秩序性较强。还可进行转体变形，或者用硬质材料预先构成扇形及其他形式的小型单体结构，然后再进行重叠、交错并形成各种较复杂的立体形态（图 4-147）。

🔸 图 4-147　单体造型组合和转体组合实例

框架结构：将条形硬质材料通过焊接、粘接、铆接等方式组合成框架基本形，再以此框架为基础进行空间组合。框架的基本形可以是立方体、三角柱体、锥形体、多边柱体；也可以是曲面体、圆形、半圆形等。有的面层是平行或是垂直的有秩序排列，也可以是进行斜向的面层处理，形成一定的富有规律性的变化形式，并可通过空隙看到另外的面层，能产生互相交错的韵律美。

在制作框架时应注意整体感，结构应稳定，空间发展不应当过分封闭，注意外缘适当留有余地，还要特别注意框架上方的顶端高度过于统一易产生平的感觉，有碍向上的空间发展。单元空间的种类不能超过三种，否则会出现杂乱的造型效果，可在框架中添加形象或在秩序排列的方向上进行变化，使其产生空间节奏，增加美感。另外，所有材料可选择木条、金属条、厚纸板制成的方形条材、牙签、彩笔等。总之，可尝试多种空间组合，形成富于变化的美的构成（图 4-148）。

🔸 图 4-148　框架结构实例

图 4-148（续）

4.4.2 面立体形态构成

前面章节已讲过面立体是具有一定厚度，以长、宽二度空间的素材所构成的立体造型，也称面材构成，即板材的组合构成。面材所表现的形态特征，具有平薄和扩延感。由面材所构成的空间立体形态较线材有更大的灵活性，也具有更强的表现空间的能力。它可以在二维空间的基础上增加一个深度空间，便可形成空间的立体造型。由于这些立体形态都是由面来组成，因此，面材是视觉上最有效的媒介物。面材所围成的立体空间大多数是空心造型。这种结构是将面材加以刻划、切割和折屈，形成一种面材包围的空间立体形态。还有面群结构，即采用类似形的面材造型逐渐变形，进行重复叠加构成，形成一种渐变的立体造型。

在日常生活中，许多空间立体形态都具有面材的特点，如许多建筑物，是以墙面作为屏障所包围成的立体空间，构成建筑的立体造型。家具是以木板为材料而组装起来的中空立体；服装造型是以各种面料为材料，经过裁剪加工所形成的空间立体形态。还有包装盒、各种器皿，都是用不同的材料制成的立体形态，体现出具有各自材料特征的物体，给人们心理上造成不同的感受。因此，在学习中，训练学生对各种材料的不同认识，加深各种材料不同的制作方法，在今后的设计中具有重大的启发作用。

为了制作的方便，一般作为练习使用的平面材料为250克以上的灰卡纸，它具有一定的厚度，比较挺拔，便于切割和折屈，也便于互相连接，加工后也不易变形。这些卡纸价格较便宜，且可塑性较强，比起胶合板、有机玻璃、塑料板材等材料来，价格合适，效果较好，如用彩色卡纸能起到很好的效果，是练习中首选的板型材料之一（图 4-149）。

图 4-149 面材结构实例

1. 面立体形态构成的基本加工手段

面材是具有一定厚度的平面素材，要将其转化为较深的立体，就必须将平面的某些部分推进去或拉出来，脱离该平面，造成具有深度的二维半空间或三维空间。这就需要不同的加工手段，使其转化为立体形态。基本加工方法有折屈加工、压屈加工、弯曲加工以及切割加工四种。

折屈加工：这是将平面的纸板进行折叠，把其中的一部分折成立面。折屈后应保留一定的角度，造成一个深度空间。折屈加工可进行单折、重复折、反复折和多方折。

其中，直线重复折是三棱锥、三棱柱、四棱柱、四棱锥、五棱柱、六棱柱及多棱柱等立体结构的基本造型方法。在进行折屈构成之前，应先准确地画出图稿，安排好各棱面的连续次序，并留出需要粘合的接口，然后在要折屈的棱线背面折线上用刀尖轻轻划出浅沟，事先做出要折部分的预折线，按照这些方法，可制作出一个锥体造型或一个柱体造型（图 4-150）。

第4章 立体构成

图 4-150 面材直线重复折实例

折屈加工时会用到直线瓦棱折，这是形容反复折屈的直线。在画好折屈造型的展开图后，将卡纸折屈成瓦棱立体，在此基础上，再进行横向反复折屈，便可形成一件"蛇腹折"的立体形态，这也是一种形象的比喻。在平面转立体的造型过程中，要达到有部分凸起就有部分凹下，以保持平衡。因此，蛇腹折便成了典型的凸起加工和凹下加工的反复构成（图4-151）。

图 4-151 面材直线瓦棱折实例

压屈加工：与折屈加工相似，在压屈之前，首先在画好的要压屈部位的两侧划出浅沟，可得到预期的压屈效果，这多数需要处理在柱式结构棱线部位的变化。但有时作者为追求圆弧曲面的效果，对压屈折线不划浅沟，可形成较含蓄和圆润的效果，这种手段在仿生结构中应用较多。

弯曲加工：这是将面材弯曲后再加工。其形式多样，首先是管、柱状曲面的弯曲，是将平面素材沿着平行的方向弯曲，然后将曲面的两端粘合起来，便形成管状立体形态。在此基础上，再加上顶部和底部的两个圆面，就可形成封闭的空心圆柱立体形态。其次是圆锥、圆台形曲面，是在一个平面的卡纸上，以圆锥顶为中心画一个正圆形，再从圆心向周边任何部位做一切口，然后将切口的两边重叠在一起，就可得到锥体曲面。圆台是圆锥截去头部的剩余部分，其做法是以圆锥顶为中心画两个直径不等的正圆形，再从圆心向周边任何部位做一切口，然后将切口的两边重叠起来，重叠的多少会影响圆台的大小。做两个大小不同的圆并粘接起来，就形成了圆台体。再次是几何曲线形曲面弯曲，是先在平面卡纸上做出同心圆几何曲线的折线图稿，然后按照其图线，用圆规的铁尖部划出浅沟，并预折成瓦棱结构，最后将同心圆曲线的两个端部收拢在一起。收拢的程度越大，折屈曲线的程度就越高。最后是自由曲面弯曲，这是表现带有自由的、不规则曲面立体的加工手段。为了表现自然界中丰富多彩的复杂的立体造型，就必须用一种特殊的方法进行概括和归纳，同时，也要有条理地加工出比较简练的自由曲面形态。其做法是按照自然形态的结构，将曲面的转折关系归纳出一定的自由曲线，并在图上进行划沟、预折，对初步折屈的曲面造型可取得较好的效果。如不满意，还可进行多次反复修整（图4-152）。

图 4-152 面材弯曲加工实例

177

切割加工：这是将平面材料转化成立体的主要手段之一。通过切割去掉面材中多余的部分，从而使平面转化为立体。这也是立体形成的主要原理之一。首先是直角切割，即在一个正方形的平面材料上，将其 1/4 切割掉，只在一侧保留接口，即可折曲成直角的立体造型。如果再多切割出一个 45°的三角形，便可形成侧面为直角三角形的立体形态。其次是切割拉伸，即在平面卡纸上加以适当的切割，可以切一个或两个刀口，将切断的部分进行拉伸。拉伸的方式可以是保留切割部分的一端与原平面相连接，另一端脱离该纸板，再对这一切割部分进行折屈、弯曲处理；或者保持将要切割部分的平面位置，而压屈其相邻的部分，从而突出切割部位，形成有变化的造型（图 4-153）。

图 4-153　面材切割加工

面材转立体可以通过折屈、压屈、弯曲和切割的方法加工处理，形成一种浅浮雕的立体效果。对这些形态的深入研究和实践，将提高学生对立体感的认识，从而向三维立体空间的认识转变。其基本方法有直线折屈加工、曲线及斜线折屈加工、对称式组合加工、周边式组合加工、放射式组合加工和综合式折屈组合加工等几种形式（图 4-154 和图 4-155）。

图 4-154　面材转立体实例（1）

图 4-155　面材转立体实例（2）

2. 面立体形态构成的综合方法

面立体形态是通过面材按一定的结合方式加工而成的。面材的加工方法有折屈、压屈、弯曲或

切割等，应用这些方法可形成各种各样的空间立体造型。将折面的边缘互相连接，就能形成一个较完整的立体物。常用的结合方法主要有以下几种。

平接粘合：是指将折屈面的端部留出一定宽度的粘合面，留出的部位应在其结构平面展开图上标清楚，要有计划地实施。如果是一个多面结合的展开图，其粘合部位一般都设在同一侧，这样排列起来很有秩序。粘合面的结合，通常是用白乳胶或其他粘合剂，效果就会更好。粘合后停一小会儿，待初步干燥后，再进行下一步的工序（图4-156~图4-158）。

图4-156 面材平接粘合实例（1）

图4-157 面材平接粘合实例（2）

图4-158 面材平接粘合实例（3）

立式插接结合：是指在折面的端部加工适当的切口，使其互相穿插在一起，形成一个整体立体形态。这种结合方法的好处是便于拆卸、安装，所以被应用于许多立体造型的组合上，也可应用于包装物的分割结构上。如将装多件物品的包装容器的内空间，以厚纸板分割起来，避免商品互相撞击。

带式插接结合：是指在折面的端部加工多种切口，使其互相插接在一起，形成完整的立体形态。这些办法多用于带状卡纸或相应材料的结合上，使用起来较方便适用。其方法主要有垂直式插接（图4-159）、纵横式插接、咬挂式插接和反折式插接（图4-160）四种。

图4-159 面材垂直式插接结合

图4-160 面材反折式插接结合

榫接结合：是指在立体造型的结构上连接的双方，一方出凹口，另一方出凸榫，将凸榫插入的凹口处加上横销或进行粘合，特别是应用于

木工工艺中，其结合基本上是采用榫接的方法（图4-161）。

↑ 图4-161　面材榫接结合

旋插结合：这种方法多用于柱体四周的封口处，也可用于包装纸盒、下盖口上。是将上口四片封盖按回旋方向顺次挤压，将最后一片反插在第一片下面，使之成为一个整体，这样就不必粘合或封口（图4-162）。

↑ 图4-162　面材旋插结合

压插结合：是将封口板切割成互相咬卡的斜形切口，经包装物重量的挤压后，便能承担一定的重负。如商品的重量太大，里面还可加上衬板，外加封条即可加固（图4-163）。

↑ 图4-163　面材压插结合

3. 面立体形态构成的结构形式

在人们的实践中，总结出许多既实用又美观的面立体形态的结构方式。按照不同的用途可使用不同的方法。主要有以下几种。

（1）板式结构

板式结构是用面材经过折曲和切割加工后所形成的一种具有浮雕性质的板式立体构成。这种构成形式可应用于室内外装饰墙面效果的处理或天棚装饰花纹，也可作为小型壁饰悬挂在室内。由于是浅浮雕，因此在拍摄时，借助于不同角度光源的照射，可产生多种形式的投影，其明暗效果表现得非常丰富（图4-164）。

↑ 图4-164　面材板式结构

板式结构设计的种类按其不同的加工方式，可形成不同的效果。如直线折屈构成、曲线折屈构成、切割构成和板式结构的集聚构成等。如加上装饰框，效果会更好。

① 直线折屈构成：主要是指在一张平面的纸板上，不经过切割等手段，只进行直线的折屈或反复折屈成瓦棱形、方台形等立体浮雕形态。其特点是各部分的凹凸变化相互制约，折屈的难度较大，坚固度也较强，整体效果很好。

蛇腹变异构成：是将蛇腹折在长度上的等距离改变适当加长，造成带有阶梯状的造型。其造型能增强节奏感和韵律感，富有动感（图4-165）。

↑ 图4-165　面材蛇腹变异构成

斜向折屈的直线构成：在竖向平行排列的格

位里靠近格线的两侧，交错地划出平行折线，然后沿其折线进行折屈，便可形成带有转折曲面的扭转体立体造型。其特点是富于变化，有较强的韵律感（图4-166）。

图4-166　面材斜向折屈的直线构成

直线折屈为"并列金字塔形"的造型，是在正方形的格位上，使第二行对角线的分割呈相对位置，形成竖向上的穿插排列。其结构是在正方形的格位上折出对角线形，相对的两线凸出，另外两线凹下，成起伏状。其特点是造型优美、富于变化（图4-167）。

图4-167　并列金字塔形

图　4-167（续）

② 曲线折屈构成：在板式结构的构成中，一般比较常见的作品是直线折屈居多。直线总体给人们的感觉是刚直、明快，造型较为利落大方。而曲线给人的感觉是柔软、绵长。如果两者相互应用，其效果会增加幽雅、活泼的感觉。比如在一张平面的卡纸上，先画出正方形的骨骼线，按一定比例重复排列，然后以两格为一单元，画出两条对角线的折线。第二组按同一方向，以两格相交的中点为圆心，以方格的边长为半径，画一个半圆弧，以下依此类推。在这些骨骼线上，将斜向直线下凹，将半圆弧的内侧向下压成曲面，半圆弧的外侧自然凸起，两个弧的夹角下凹折成深沟。给每一个单元都折屈一次，形成立体造型。再如波纹形曲线压屈构成和条形单元的凸凹折屈等都是这种类型（图4-168）。

图4-168　面材曲线折屈构成

③ 切割构成：这是较常见的一种加工方法。在经过折线折屈和瓦棱式折屈之后，在其凸出的棱线上进行圆形、方形或其他形状的切割。在整体上有

一些局部的变化，经过光线的照射，其效果丰富而富有变化。在设计时，要先处理好造型与造型之间的关系，形成大小、疏密、聚散等有规律的变化，使作品在变化中有统一，在统一中有变化，形成一定的韵律美（图4-169）。

图 4-169　面材切割构成

④ 板式结构的集聚构成：这是一种基本形态的重复群化形式。通过基本形的集聚，重新组合成新的立体形态。在加工时，首先要考虑到基本形，并注重造型优美，然后通过重复排列，在整体上达到完整而有序的变化，使作品富于韵律感（图4-170）。

图 4-170　面材板式结构的集聚构成

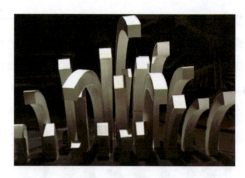

图　4-170（续）

（2）柱式结构

柱式结构是在平面的卡纸板上进行重复折屈、弯曲构成，然后再将折面的边缘相互粘合在一起，形成上下贯通的筒形形态。在此基础上，将上盖、下底封闭，即可形成柱式的封闭立体形态。这些作品可以当作设计时的构思稿和样稿，也可以用于造型基础结构的研究。柱式结构主要包括三棱柱、四棱柱、五棱柱、八棱柱或圆柱等造型。如果要有所变化，还可进行局部处理，使其造型丰富，富有表现力。

① 柱端变化：柱体是将平面底板进行反复折屈后所形成的封闭造型。在柱体的上端部进行有目的的加工，以增强变化。加工方法可切断两端后，向外折屈成凸出的三角形造型。也可将柱口的中部进行切割，再向外折屈、弯曲而形成需要的造型。总之，利用一切办法使柱端按自己的设计意图进行加工变化，以达到好的效果（图4-171）。

图 4-171　面材柱端的变化

② 柱面变化：这是柱体变化的主要部分。在柱面上进行有目的的切割加工，使其凸出、凹进或拉伸，形成一种开窗的效果，增强柱体的透明变化。有的圆柱体可以进行横向、垂直或斜向切割，使柱体经过弯曲构成后，形成一种旋转体的构成形式（图4-172）。

图 4-172 面材柱面的变化

③ 主体的棱线变化：柱体的棱角是其造型的重要部位，也是画龙点睛的部位。在这些凸出的棱线上，经过压屈，可以使棱线的局部成为曲面的造型；也可以进行切割加工，使其形成有节奏的造型变化（图 4-173）。

图 4-173 面材主体的棱线变化

④ 柱体的构成：柱体的加工方法多种多样，主要有以下几种类型。

直线折屈、压屈加工构成：这是应用蛇腹折的结构形式，经过弯曲加工所形成的圆柱体。其造型多样，且美观大方（图 4-174）。

图 4-174 直线折屈、压屈加工构成

图 4-174（续）

曲线压屈加工构成：这是在三角柱体的棱线上进行圆形曲线的弯曲构成所形成的曲面变化（图 4-175）。

图 4-175 曲线压屈加工构成

柱面折屈转体造型：其加工方法是将多面体柱面从前一个格位进行斜向折屈，而转向下一个柱面的格位。其折屈线是两个格位的对角线反复折屈加工（图 4-176）。

对棱线部位进行切割、折屈及压屈加工的过程如图 4-177 所示。

柱体切割压缩构成：这是将柱身的高度加以缩短，其多余部分通过对柱身周围所进行的切割，再加以向外折屈、拉伸等处理，使凹凸产生有节奏、有规律的丰富变化。这种构成要处理好拉伸造型内外和上下的交替变化，还要处理好造型长短、宽窄等空间关系的对比，避免过分单调（图 4-178）。

图 4-176 柱面折屈转体造型

图 4-177 对棱线部位进行切割、折屈及压屈加工

图 4-178 柱体切割压缩构成

移位转体造型：这是将柱体折面上的切割线按有节奏的次序排列，使其长度超越一个棱线。这样再按切割渐变的次序来改变棱线的折屈位置，使棱线原有的折屈线移位，产生有秩序的错位，形成转体变化（图 4-179）。

图 4-179 移位转体造型

其他柱形形态：应用各种加工手段，形成丰富多彩的柱式立体造型，只要多考虑、多实践，都可丰富其柱式构成形式（图 4-180）。

图 4-180 其他柱形形态

（3）仿生结构

仿生结构是应用面材加工，表现自然界各种物象的一种构成。自然界中的形态丰富多彩，给艺术家和设计师带来无穷的想象力，如何巧妙地表达这些活生生的形态是艺术家和设计师的责任所在，也能丰富和提高其艺术手段和表现能力。

仿生的立体形态归纳起来大致有人物、动物、植物以及景物四大类型。在表现时要在其形象的基础上进行大胆的构思，遵照美的形式法则进行艺术的再创造。

仿生结构制作的要点如下：首先，要按照艺术规律进行创作。作者必须深入生活，对所表现的对象要从不同侧面进行全面了解，这样才能抓住所表现对象的特征，进行归纳、概括，并有夸张、有取舍地进行创作。其次，在表现手法上，概括其大的形象特点，适当夸张其造型的韵律，使作品更有装饰效果。再就是进行更高层次的变形，形成一种抽

象的几何形体的组合，使作品概括力更强、更有说服力。最后，在加工手段上，由于有的形态太复杂，就必须要进行多种手法的综合应用，如运用直线折屈、曲线弯曲、自然曲线弯曲加工以及切割、拉伸、压屈、粘合等办法，目的是使所表现的对象生动自然（图4-181~图4-183）。

图4-181 仿生结构（1）

图4-182 仿生结构（2）

图4-183 仿生结构（3）

（4）面群结构

面群结构是一种将面材形态进行集聚组合的形式。如果是单一的面材，其表现力、说服力不强。若将若干单一的面材所构成的形态重复组合在一起，就可形成面群，其表现力大大增强，所占空间会有一定分量。如果将其进行有规律地渐次排列、发射排列便可得到具有一定空间性格的立体形态（图4-184）。

图4-184 面群结构

4.4.3 块立体形态构成

在日常生活中，我们接触到的大多数块状物体是具有长、宽、高的三维空间，有很强的体感和量感。由于其外表及轮廓的不同，使形体的造型千变万化。

1. 块立体形态的特点及性质

块立体形态是立体造型最基本的表现元素，具有三维立体效果，可以最有效地表现空间立体的造型，能给人以充实感和稳定感。

体块是塑造形体时使用的较广泛的素材，在实际应用中，不但能表现出作品的造型美，而且还能充分地表达其材质的质量和设计创意。

我们通常用的块材原料种类很多，但在练习时可用价格比较便宜并便于加工的材料，如石膏粉、钵板、橡皮泥和胶泥等。这些材料在制作作品时具有硬度强、肌理效果丰富的特点。而铜、铝材价格较贵，不宜采用。但价格较低、加工方便的塑料、有机玻璃和各种石材也可选用。无论应用什么材料，都要很好地为设计服务（图4-185）。

2. 块立体形态的切割法

根据自己的设计意图，对各种块材进行多种形式的切割，可以丰富创意，增强空间思维能力。切割后的各种形态再经过重新组合，便可得到一种新的具有一定创意的立体形态。切割的基本方法是切、挖，其实质是"减法"。切割后的形态要考虑方向、大小、转折面的变化等，同时形体表面所产生的交界线要舒展流畅和富于变化，以便形成既统一又有变化的形态效果。

几何式切割法是应用规则几何式进行切割，在形式上强调数理秩序，如等形切割、等量切割、渐变切割等。其中等形切割是指分割后的子形相同，易产生相互协调的关系，等量切割是指分割后的子形体量、面积大致相当，但形状不一定相同。由于子形的形状相异，不易协调，在处理时，要充分考虑原形对子形的作用，使之具有一定的完整性，使若干子形统一起来。渐变切割是按一定的比例关系切割，如等比、等差、黄金比等关系，使切割后的子形具有较强的秩序感和逻辑性。具体方式包括以下几种。

立方体直线切割：在立方体材上进行宽窄不同的垂直和水平方向的切割，会产生富有变化的造型。经过切割后的形体，可形成大小、厚薄、高低错落的对比关系（图4-186）。

图4-185 块立体形态

图4-186 立方体直线切割

立方体直线斜向切割：在立方体材上进行斜向直线切割，切割后所形成的形体可以呈现不同的三角形、梯形造型，其组合应注意统一性（图4-187）。

 图 4-187　立方体直线斜向切割

立方体曲面切割：经过曲线切割的形体，会呈现出几何曲面的效果，它可表现出曲面与平面的对比，增强形体变化的美感（图 4-188）。

 图 4-188　立方体曲面切割

曲面立体的直线切割：可在曲面立体如圆柱、圆球或圆锥形体上，进行垂直、斜向、回旋切割，形成曲面与平面的对比关系（图 4-189）。

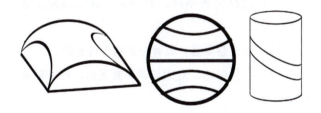

 图 4-189　曲面立体的直线切割

提示：对体块进行几何式切割时，注意切割的子形不易太多；否则会形成不完整感，显得支离破碎。切割后的形体比例要均匀，要保持总体的均衡与稳定。

自由式切割：能够使原来单调的整块形体发生变化，并产生新的生命力。由于正方体性格稳定、单纯，缺乏活泼性，易造成四平八稳的静止状态，为打破这种局面，就要在其上进行分割，去创造一些较活泼的形态，增强动感，力求营造视觉上的冲击力。但在分割时，应特别注意子形与原形的关系，子形与子形之间的关系，这样有助于各形态之间的统一，形成美感（图 4-190）。

 图 4-190　自由式切割

3. 块立体形态的组合

块材经过切割后，要按一定的设计意图和形式美法则进行有机的组合，组合的实质是使体量急剧增加。在组合中可进行叠加或挖切，形成大小、高低、疏密、曲直或重复等种种造型变化，或正、负形的重复构成等。

块材的形体组合变化包括相同形态的重复组合和不同形态的变化组合。无论是哪种组合方式，都应当遵循美学原理，形成具有一定空间感、质感、量感、运动感的组合形态，并注意形体之间的穿插连接，形成既有变化又协调统一的立体形态。

重复形、相似形的组合：在立体空间中，相同或相似的立体形态通过不同的连接方式、不同的位置变化构成不同的空间感觉。可采用不同的轨迹，加上渐变处理方式或局部变化，会形成极其丰富的造型效果，并能增强空间感和运动感（图 4-191～图 4-193）。

 图 4-191　重复形、相似形的组合（1）

图 4-192　重复形、相似形的组合（2）

图 4-194　对比形的组合

图 4-193　重复形、相似形的组合（3）

对比形的组合：将不同的单位立体形态组合成空间形态。它可以在形体切割的基础上进行重新组合，从而构成新的空间形态；也可以将相近或相似的单位形体进行组合。这种方法通常以视觉平衡为审美标准，采用自由的手法，强调形态的大小、多少、动静、方向、粗细、轻重的对比因素，因此一定要注意整体的协调性和统一性（图 4-194）。

思考与练习

1．根据自己所学线立体构成的知识，结合自己的经验，做一个硬质线与软质线相互结合的立体构成作业。

要求：

（1）题材内容不限，但一定要有积极向上的主题。

（2）形式感要强，具有一定的设计目的。

（3）材料自选，对比与调和要适当，最好能形成节奏感。

（4）底面尺寸：50cm×50cm。

（5）如需要色彩，应适当考虑色彩的作用。

2．根据所学面材的立体加工方法，做柱形立体造型。

要求：

（1）设计新颖，有一定的主题。

（2）充分利用所学加工方法，有目的地切割加工，使柱形变化丰富，但不可太乱。

（3）底面尺寸：30cm×30cm。

（4）材料：卡纸。

（5）如需要应适当考虑色彩。

3．根据所学面材仿生结构的加工方法，做一幅仿生练习作品。

要求：

（1）仿生内容不限，但尽量抓住被模仿形象的特征。

（2）应较熟练地应用所学制作加工手法，尽量做到干净利落。

（3）最后做一个边框，把做好的仿生作业放入其中，边框尺寸自行确定，但要有美感。

（4）仿生作业尺寸：30cm×50cm。

（5）材料：卡纸。

（6）如需要应适当考虑色彩。

4．根据所学立体形态构成的知识，结合自己的经验，做一个综合练习。

要求：

（1）题材内容不限，应随意发挥。

（2）最好能突出体块构成。

（3）注意整体结构的把握，体现其节奏韵律感。

（4）加工手法随自己的需要而定，但要做得干净利落。

（5）材料自选，注意处理不同材料的相互对比与统一关系。

（6）如需要应适当考虑色彩搭配。

（7）底部尺寸：50cm×50cm。

参 考 文 献

[1] 王弘力.黑白画理[M].沈阳：辽宁美术出版社，1991.

[2] 赵殿泽.立体构成[M].沈阳：辽宁美术出版社，1994.

[3] 曹方.色彩[M].南京：江苏美术出版社，1994.

[4] 赵国志.色彩构成[M].沈阳：辽宁美术出版社，1995.

[5] 郑钢，丘斌.平面构成艺术[M].南昌：江西美术出版社，2000.

[6] 邢庆华.设计平面[M].南京：江苏美术出版社，2001.

[7] 庞绮.服装色彩基础[M].北京：北京工艺美术出版社，2002.

[8] 王力强，文红.平面·色彩构成[M].重庆：重庆大学出版社，2003.

[9] 李刚，杨帆.立体构成[M].沈阳：辽宁美术出版社，2007.

[10] 张彪.色彩构成设计[M].合肥：安徽美术出版社，2003.

[11] 爱娃·海勒.色彩的文化[M].吴彤，译.北京：中央编译出版社，2004.

[12] 周景秋.错视[M].南宁：广西美术出版社，2004.

[13] 刘振武，罗雪.色彩构成基础教程[M].北京：中国传媒大学出版社，2006.

[14] 唐泓，等.构成基础[M].沈阳：辽宁美术出版社，2006.

[15] 刘赞爱.构成基础[M].沈阳：辽宁美术出版社，2006.

[16] 梁锐，王凛.立体构成与现代设计[M].福州：福建美术出版社，2007.